만년필
탐심

인문의 흔적이 새겨진 물건을 探하고 貪하다

만년필
탐심

인문의 흔적이 새겨진 물건을 探하고 貪하다

박종진 지음

틈새책방

探心탐심_ 깊이 살펴보려는 마음

탐하는 마음

《만년필 탐심》이 출간된 지 6년이 지났다. 그때나 지금이나 내 관심사는 늘 만년필이다. 변한 것이 있다면 14년 동안 을지로에 있던 연구소가 2023년에 충정로로 이사를 한 것뿐이다.

만년필의 매력은 변하지 않는다. 펜촉을 타고 잉크가 흐르는 것은 여전히 신기하고, 클립부터 펜촉까지 예쁘지 않은 곳이 없고, 매끄럽고 부드럽게 때론 서걱거리는 필기감까지 그 매력은 끝이 없다.

그러나 모든 만년필이 매력적인 것은 아니다. 나는 만년필이 여섯 가지 요소를 가지고 있어야 한다고 생각한다.

첫 번째는 'durability'. 내구성이다. 만년필은 오랫동안 쓰는

필기구다. 튼튼하고 질긴 재질로 견고하게 만들어 한 세대 정도는 가야 한다.

두 번째는 'instant'. 뚜껑을 열자마자 바로 쓸 수 있어야 한다. 현대의 모든 만년필은 1883년 모세관 현상을 이용하여 만든 워터맨 만년필의 후예들이다. 때문에 바로 써지지 않고 흔들거나 털어야 한다면, 만년필이라고 부를 수 없다.

세 번째는 'safety'. 안전성이다. 묽은 수성 잉크를 사용하는 만년필은 잉크가 새면 휴대할 수 없다. 좋은 뚜껑을 갖고 있어야 하고 정교하게 만들어져야 한다.

네 번째는 'beauty'. 아름다워야 한다. 만년필은 휴대하는 물건이다. 인간은 휴대하는 물건이 실용적이라는 이유만으로는 만족할 수 없다. 우리가 몸에 지니고 다니는 물건들이 가진 공통점은 바로 아름답다는 것이다.

다섯 번째는 'balance'. 균형이다. 만년필에서 균형은 모든 부분에서 중요하다. 먼저 뚜껑과 몸통 사이에 균형이 있어야 한다. 균형이 깨지면 아름다울 수 없기 때문이다. 내구성에 있어서도 균형이 있어야 한다. 펜촉은 10년이 가는데, 클립은 2~3년밖에 버틸 수 없다면 내구성의 균형이 맞지 않는 것이다.

마지막은 'story'. 즉 이야기다. 마지막으로 언급했지만, 어쩌

면 가장 중요한 요소일 듯하다. 명작은 이야기의 유무에 따라 결정된다고 해도 과언이 아니다. 이 책에 담겨 있는 만년필들은 역사 속에 이야기를 남겼고 그 덕분에 불멸이 되었다.

《만년필 탐심》은 이런 요소들을 갖춘, 만년필다운 만년필들에 관한 이야기다. 이번 개정판에는 16편의 이야기를 추가했다. 매달 기고 중인 〈자유칼럼〉에 연재했던 내용을 수정하여 실었다. 이번에도 만년필을 사랑하는 분들에게 재미있는 이야기를 보여 드리기 위해 노력한 만큼, 많이 사랑해 주시고 재미있게 읽어 주시길 바란다. 이 책을 읽는 모든 분들이 만년필의 매력에 빠질 수 있기를 바라며 감사한 마음을 전한다.

2024년 8월
충정로 만년필 연구소에서
박종진

"'선생님의 이야기'를 써 주세요. 만년필을 수집하면서 알게 된 사람 이야기도 좋고요. 연구하면서 개인적으로 체험한 내용도 좋습니다. 누가 특허를 내고, 몇 년도에 어떤 만년필이 출시됐는지를 정리하는 일은 누구나 할 수 있잖아요. 이렇게 들려주시는 '선생님 이야기'가 더 재미있습니다."

처음에 나는 이 말이 무슨 뜻인지 몰랐다. 시간이 좀 흐른 뒤에야 의미를 알아챘지만 솔직히 의도적으로 무시했다. 출판사 편집자가 몇 번이나 이런 이야기를 했지만 귓등으로 들었다. 사실 그때 내 속마음은 이랬다. '만년필 책에 만년필 이야기를 써야지, 내 이야기는 무슨…'

당시 나의 관심은 만년필에서 누구도 쉽게 가질 수 없는 '만년필 자료'로 옮겨질 때였다. 나는 전 세계 도처에 있는 만년필 자료를 모으려고 애썼다. 손바닥만한 카탈로그 한 장에 수십 달러를 지불했고, 그 유명한 워터맨의 50주년 카탈로그 책자를 구입하느라 500달러가 넘는 돈을 투자했다. 핸드 프레스hand press로 제작된 어느 책에 온 마음을 내주기도 했다. A4 정도 크기에 300쪽 분량의 그 책은 그림은 거의 없이 만년필 관련 특허로만 가득 찼는데, 특이하게도 책마다 일련번호가 있었다. 나는 그 책이 출간된 지 3년 정도 됐을 때 소장하게 됐는데, 내 책의 번호는 51번이었다. 아마 100권 남짓 인쇄한 것 중 하나였던 것 같다.

그렇게 몇 년의 세월이 흐르자 만년필을 수집할 때 문득 내 머리를 스치고 지나갔던 한 문장이 떠올랐다. '결국 세상의 모든 만년필을 다 모을 수는 없어.' 어쩌면 내가 이토록 집착하는 만년필 자료라는 것도 똑같은 운명이 될 게 틀림없었다. '그래, 나만 갖고 있는 내 이야기를 써 보자.'

이 책《만년필 탐심》은 그렇게 시작됐다. 만년필을 즐긴 지 40년의 세월 동안 내가 만년필을 두고 느꼈던 두 마음, 그러니까 '욕망하려는 탐심貪心'과 '지독하게 살펴보려는 탐심探心'을

드러내고자 했다. 만년필을 욕망했던 경험, 치열하게 연구한 내용 중 재미있고 의미 있는 것들을 하나씩 꺼냈다.

하지만 아무리 나의 이야기라도 그것을 풀어내는 작업은 꽤 힘들었다. 학창 시절에 독서를 많이 하지 않아 인문적 소양이 부족한 게 문제였다. 《애크로이드 살인 사건》을 쓴 애거서 크리스티의 추리 소설들과 그녀의 자서전, 《노인과 바다》의 작가 어니스트 헤밍웨이의 소설들을 다시 읽었다. 《허클베리 핀의 모험》의 작가 마크 트웨인의 작품도 빼놓지 않았다.

밀린 방학 숙제를 하듯 작품들을 탐독하자 보이지 않아 답답했던 부분들이 보이기 시작했다. 예를 들어 몽블랑 작가 시리즈의 첫 번째가 헤밍웨이 에디션인데, 왜 독일 회사가 미국 작가를 택했는지 그의 책을 읽지 않았으면 모를 일이었다. 발매 당시인 1992년에 가장 큰 만년필 시장이 미국이란 것도 한몫을 했지만, 헤밍웨이 만년필의 기본이 되는 몽블랑139는 1930년대의 것이었고, 헤밍웨이는 1930년대에 가장 빛나는 작가 중한 명이었기 때문이었다. 애거서 크리스티 에디션은 또 어떤가. 만년필에 근사하게 붙어 있는 뱀의 존재를, 크리스티 여사의 추리 소설을 읽지 않았다면 자신 있게 설명하지 못했을 것이다.

'벼락치기 독서'로 채워지지 않는 부분들은 친형과도 같은 의

형義兄을 통해 해결했다. 규식이 형은 활자라면 어떤 것이라도 읽어야 직성이 풀리는 활자 중독자인데, 내 마음을 매우 잘 알아 내 입이 절반도 채 떨어지기 전에 알고 싶은 답을 말해 주었다.

아무튼 《만년필 탐심》이 나오기까지 꽤 오랜 시간이 걸렸다. 편집자인 홍성광 선생을 만난 지 8년, 그리고 그 인연이 이어져 출판사 이민선 대표님을 만난 게 4년이 넘었다. 적지 않은 세월을 하루 같이 기다려 주신 것에 감사드린다. 그리고 가족들에게도.

박종진

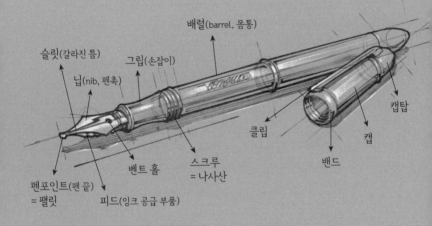

배럴(barrel, 몸통)

슬릿(갈라진 틈)

그립(손잡이)

닙(nib, 펜촉)

캡탑

클립

캡

펜포인트(펜 끝)
= 팰릿

벤트 홀

스크루
= 나사산

밴드

피드(잉크 공급 부품)

探心

탐
심

/

깊이 살펴보려는 마음

인문이
녹아든 물건

"너 몇 살이니?"

"연세가 어떻게 되세요?"

사람들끼리 나이를 알아보는 법은 간단하다. 그냥 물어보면 된다. 그러나 대답을 할 수 없는 동물이나 물건은 여러 가지 방법으로 추정할 수밖에 없다. 예를 들어 소나 개의 나이는 이빨의 모양과 마모 정도로 따져 볼 수 있다. 1966년 석가탑을 보수하다 발견된 현존 최고最古 목판 인쇄본인 무구정광대다라니경無垢淨光大陀羅尼經의 연대를 751년 이내로 보는 것도 당시 사용된 종이와 서체, 쓰인 글자 등을 연구하여 알아낸 결과다.

만년필도 이런 식으로 제작 연도를 알 수 있다. 다만 만년필은 그 모양만으로도 시대를 구분 지을 수 있는 특징들이 있다. 리안李安 감독의 영화 〈색, 계〉가 만년필 동호인들의 관심을 받은 적이 있다. 영화 도입부에 주인공 탕웨이湯唯가 만년필로 편지를 쓰는 장면이 등장했기 때문이다. 그 만년필에는 유선형의 몸체에 화살 모양 클립이 달려 있었다. 화살이 새겨진 펜촉을 보니 1940년대에 파커가 제작한 버큐메틱이었다. 소품으로 사용된 만년필만 보고도 시대를 알아낸다는 건 상당히 재미있는 일이다.

만약에 제1차 세계 대전1914~1918 종전 후 베르사유 조약1919년 6월 28일을 다룬 영화가 있다고 하자. 승전국 영국의 수상 로이드 조지Lloyd George, 1863~1945가 서명하는 장면에 통통한 유선형 만년필이 등장했다면 고증이 잘못된 것이다. 유선형 만년필은 1929년 쉐퍼의 밸런스 모델을 통해 처음으로 선을 보였기 때문이다. 참고로 로이드 조지는 웨일즈어가 새겨진 금으로 만든 워터맨 만년필로 서명했다고 알려져 있다. 이 만년필은 복제되어 당시 유럽에서 가장 안목 높은 수집가로 유명했던 메리 왕비영국의 왕 조지 5세 왕비에게 전해졌다. 대공황을 배경으로 1933년에 만들어진 영화 〈킹콩〉이라면 모를까 1919년을 배경으로 한 영

화에는 유선형 만년필이 등장해서는 안 된다. 여담이지만 영화 〈반지의 제왕〉을 연출한 피터 잭슨Peter Jackson 감독의 2005년 작 〈킹콩〉에는 만년필이 등장하긴 하지만 쉐퍼 밸런스는 아니었다.

나이를 알아내는 첫 번째 기준, 모양

만년필의 시기를 어떻게 알아볼 수 있을까? 클립의 모양이나 펜촉의 형태가 단서가 될 수 있지만, 가장 구분하기 쉬운 잣대는 생긴 모양이다. 만년필과 볼펜, 연필은 비슷하게 보이지만 나름의 특징을 갖고 있다. 연필은 기다란 육각기둥이나 원통 모양이다. 볼펜은 연필과 비슷하지만 보통 클립이 있다. 이런 모양이 된 것은 세월이 지나며 군더더기를 깎고 다듬어 꼭 필요한 부분만 남겼기 때문이다. 만년필도 이런 과정을 거쳤다.

1883년에 처음으로 만들어진 실용적인 만년필은 펜촉을 보호하기 위한 뚜껑이 있었을 뿐 연필과 비슷했다. 이 모양을 스트레이트 홀더straight holder라고 불렀다. 한참 동안 만년필은 이 모양으로 만들어졌다. 하지만 뚜껑을 빼면 손잡이 부분에 턱이 있어 잡기 불편했고, 좀 더 큰 펜촉을 끼우기 위해 길고 큰 뚜껑이 필요했다. 이후 손잡이는 매끈하게 다듬어졌고 몸통보다 직

경이 커진 콘캡cone cap이 등장했다.

1905년경에는 좀 더 편리한 휴대를 위한 클립이 뚜껑에 부착되기 시작했고, 1907년에는 잉크가 밖으로 새지 않는 세이프티safety 만년필이 등장해 히트를 쳤다. 이 둘의 유행으로 1910년대 만년필에는 뚜껑에 클립이 부착되고, 나사산이 있어 뚜껑을 돌려서 열고 잠그는 스크루 캡 방식이 하나둘 등장했다. 이게 대세가 되면서 만년필은 연필과는 다른 길을 걷게 된다.

그렇다면 현대의 만년필은 어떤 모양이 대세일까? 머릿속에 바로 떠오르는 형상은 가운데가 통통하고 양 끝으로 갈수록 좁아지고 끝이 둥근 모양일 것이다. 시가 혹은 어뢰 모양이라고 하는 유선형 모양이다. 몽블랑149뿐만 아니라 대부분 회사들의 대표적인 모델은 모두 유선형이다.

위와 아래가 살짝 가늘어지면서 뾰족한 유선형이 되는 형태는 앞서 언급한 것처럼 1929년 쉐퍼 밸런스가 처음 시도했다. 이전 만년필들은 위와 아래가 평평하거나 한쪽만 뾰족했다. 이 모양은 때마침 유행한 아르데코art déco, 기본형의 반복 등 기하학적인 무늬를 즐겨 사용하는 장식 미술 양식과 함께 큰 인기를 얻었다. 특히 불세출의 명작 파커51₁₉₄₁년과 몽블랑149₁₉₅₂년는 모두 유선형인데, 이 모델들이 매우 성공하자 그 모양과 특징을 따라한 만

몽블랑149.

년필들이 계속 나온다. 만년필이 파커51처럼 숨겨진 펜촉을 하고 있다면 1941년 이후에 출시된 것이고, 몽블랑149처럼 검은색 몸체에 여러 줄의 밴드가 있다면 1952년 이후에 나온 만년필이다.

시대를 말해 주는 만년필의 클립과 재질

몇 년 전 나는 핸드폰을 통해 한 장의 만년필 사진을 받았다. 한국 전쟁 중 희생된 전사자 발굴 현장에서 나온 만년필이었는데, 사진을 보낸 쪽에서 그것의 연대를 알고 싶어 했다. 사진의 만년필은 제2차 세계 대전 중인 1940년대 초 일본에서 만들어진

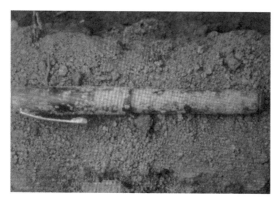

한국 전쟁
전사자
발굴 현장에서
나온 만년필.

만년필이었다. 뚜껑의 맨 위까지 올라온 클립의 위치, 몸체 위
와 아래 끝이 팽이 모양으로 된 형세. 당시 만년필의 전형적인
모습이었다.

제2차 세계 대전 당시 만년필들의 특징은 군복에 끼울 수 있
게 클립이 거의 뚜껑 꼭대기까지 올라가고 짧다. 군복 상의 주
머니에는 흙이 들어가지 않게 덮개가 있었기 때문이다. 이 짧은
클립을 '밀리터리 클립'이라고 한다. 일본과 독일에선 전쟁의
영향으로 펜촉에 금을 사용하는 것을 금지했다. 대신 크롬, 니
켈 등으로 펜촉을 만들었는데, 당시 펜촉을 '전시wartime 펜촉'
이라 부른다.

물자 부족으로 인한 소재의 한계 때문에 전쟁 때의 만년필을

알아보기는 쉽지만, 전쟁이 아닌 시기의 만년필은 어떻게 구분해야 할까? 이번에도 클립이 중요한 역할을 한다. 클립은 1905년부터 장착되기 시작했다. 따라서 일단 클립이 있다면 1905년 이후에 출시됐다고 보면 된다. 그렇지만 주의해야 할 게 있다. 클립이 없다고 해서 무조건 1905년 이전에 나왔다고 할 수는 없다. 1905년 이후라도 여성용 만년필에는 한동안 클립이 없었다. 가장 큰 이유는 당시 여성의 복식 문화에 있다. 여성들의 상의에는 주머니가 없었던 것이다. 따라서 클립도 필요 없었다. 또 클립이 일반화되는 데도 시간이 걸렸기 때문에 남성용이라고 해도 클립이 없는 만년필들이 한동안 생산되기도 했다. 무엇인가가 새로운 게 나오더라도 세상에 전파되는 데는 시간이 걸리기 마련이다.

클립 다음으로 시기를 구분하는 데 유용한 기준은 재질이다. 본격적으로 플라스틱으로 만년필을 만들기 시작한 때는 1924년부터다. 그 전에는 고무와 황을 섞어 열을 가해 만든 경화 고무로 만년필을 만들었고 색깔은 대부분 검은색이었다. 그러던 중 1921년 파커가 빨간색 듀오폴드를 내놓아 크게 성공을 거뒀다. 이에 대한 반격을 시도한 회사가 쉐퍼였다. 1924년에 빨강의 보색인 옥색 만년필을 내놓았는데, 이 만년필을 만들기 위해 신

소재였던 플라스틱을 사용했다. 당시 경화 고무 재질로는 옥색을 내기 어려웠기 때문이다. 따라서 어떤 만년필이 옥색이라면, 아무리 오래되어 보인다고 해도 1924년 이후 생산품으로 볼 수 있다.

요즘에는 만년필이 액세서리로서 관심을 받는 경우가 많지만 만년필이 처음 등장했던 시기에는 최첨단 휴대용품 중 하나였다. 지금은 스마트폰이 우리 시대의 변화를 이야기해 주는 물건이지만, 100년 전에는 만년필이 그런 물건이었다. 따라서 만년필에는 시대의 변화를 보여 주는 요소들이 많이 들어가 있다. 이를 읽을 수 있다면 만년필만이 아니라 역사도 눈에 보이기 시작한다. 만년필에 빠지면 필연적으로 시대 배경과 역사에도 빠져드는 이유가 여기에 있다.

박목월 선생과
파커45의 수수께끼

2007년 2월 을지로에 만년필 연구소를 열었다. 당시에는 수리를 위해 줄을 서서 기다리거나, 예약을 할 필요가 없었다. 한정된 시간에 많은 수리를 해야 하는 요즘에 비해 그때는 한가로웠다. 차를 마실 수 있는 여유가 있었고, 저마다 다른 사연이 있는 만년필의 내력을 들을 수 있는 시간이 있었다.

그해 11월 다정해 보이는 한 젊은 부부가 찾아왔다. 만년필 대여섯 자루를 갖고 왔는데 물려받은 듯했다. 거기엔 지금도 기억하는 특별한 만년필 두 자루가 있었다. 새 몽블랑149와 낡은 초록색 손잡이를 가진 파커45였다.

물려받은 만년필을 확인하다 보면 이런 경우가 꽤 있다. 비

싸고 구하기 어려운 만년필은 아껴 쓰고, 저렴하고 구하기 쉬운 것을 사용하는 경우가 많다. 이번에도 그런 경우라고 생각하면서 몇 개의 만년필을 확인한 후 막 낡은 파커45를 들었을 때였다. 나와 함께 만년필을 즐기던 의형 아라곤 님의 목소리가 들렸다.

"박목월 선생. 몽블랑에는 '박목월 선생'이라고 새겨져 있는데?"

약간의 난독증이 있어서 내가 흘려버린 글자를 그가 읽은 것이다. 알고 보니 그 부부 중 여성 분이 박목월 선생의 손녀였다. 몽블랑에는 정갈하게 '朴木月先生'이라고 각인되어 있었다.

그렇다면 이 만년필들은 혹시 박목월 선생1915~1978이 쓰던 것일까? 그 아름다운 시와 문장을 이 만년필들로 쓰고 다듬은 것일까? 나는 그 흔적을 찾으려 파커45를 세심하게 살폈다. 녹색 손잡이에 클립이 금색인 플라이터flighter, 금속 뚜껑과 몸체였다. 세월 때문인지 클립 바깥 부분의 도금은 벗겨져 있었고, 잡고 쓰는 부분인 그립grip, 손잡이은 닳아 있었다.

그렇지만 무엇보다 흥미로운 사실은 이 만년필을 사용한 사

람이 왼손잡이라는 점이었다. 펜촉이 왼쪽으로 밀리듯 살짝 휘어져 있었기 때문이다. 오른손잡이도 간혹 이렇게 펜촉을 변형시키지만 대부분은 왼손잡이일 확률이 높다.

"박목월 선생님께서는 왼손으로 글을 쓰셨나요?"
"할아버지는 왼손잡이이셨어요."

반가운 마음이 들었다. 나도 왼손잡이이다. 왼손으로 글씨를 쓰면 매우 불편하다. 필기구가 만년필이라면 고통에 가깝다.

몇 년 후에 낸 책에 박목월 선생이 왼손잡이인데다 파커45를 사용하셨다는 내용을 실었다. 그런데 문제가 발생했다. 그 후에 신달자 선생을 뵌 적이 있다. 만년필 이야기를 나누게 되어 "제가 박목월 선생님의 만년필을 본 적이 있는데 왼손으로 글을 쓰신 것 같았어요."라고 말씀드렸다. 그러자 신달자 선생은 "그런가요? 박목월 선생님이 왼손으로 글을 쓰시는 걸 본 적이 없는데? 그리고 선생님은 연필을 쓰셨어요."라고 하셨다. 큰일이었다. 신달자 선생은 박목월 선생의 추천으로 문단에 등단하셨다고 하니 직접 뵌 일이 어디 한두 번일까? 나는 박목월 선생이 왼손잡이도 아니고, 어쩌면 파커45를 쓰지 않았을지도 모른다

는 불안감이 들었다.

그때부터 박목월 선생과 파커45의 관계를 추적하기 시작했다. 하지만 아무리 박목월 선생을 추적해도 선생이 왼손으로 만년필을 잡고 계신 사진을 찾을 수 없었다. 하지만 다행히도 하나의 실마리를 찾을 수 있었다. 1962년 공개된 가족사진을 보면 만년필이 하나 보이는데 영락없는 파커45였다. 왼손잡이인지는 확인하기 어려워도 파커45를 사용하신 것은 분명해 보였다. 게다가 사진의 파커45는 초록색이었다!

자료가 더 필요했다. 손녀께 연락해서 파커45의 자세한 사진

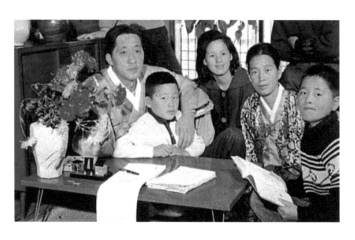

1962년 공개된 박목월 선생의 가족사진. 상 위에 있는 만년필은 녹색 파커45로 보인다.

을 부탁드렸다. 그분이 연구소를 방문하셨을 때에는 내가 수리에만 집중해서 다른 부분을 정확하게 보지 못했다. 감사하게도 펜촉과 뚜껑, 뚜껑의 꼭대기캡탑와 몸통의 사진을 보내 주셨다.

사진을 보며 연대를 확인했는데 이상한 점이 있었다. 파커45의 뚜껑 부분은 분명 1970년 이전에 생산된 것이었다. 그런데 배럴barrel이라고 부르는 몸통은 금속이었다. 배럴이 금속인 플라이터는 파커45의 경우, 1979년부터 생산됐다.

추적은 다시 미궁에 빠졌다. 박목월 선생은 1978년에 작고하셨는데, 파커45의 몸통이 1979년 이후의 것이니 이게 박목월 선생이 쓰신 것인지 의심스러웠다. 가족 중 누군가가 돌아가신 후에 배럴을 교체한 것일까? 우리나라 정서상 그럴 리가 없다. 이렇게 저렇게 한참을 생각하며 파커45 사진을 보고 있는데 사진에서 다시 실마리를 찾았다.

몸통과 손잡이를 연결하는 안쪽 나사산의 모습이었다. 나로서는 처음 보는 초록색 나사산이었다. 금속 배럴인 경우, 안쪽 나사산은 검은색 플라스틱이나 황동으로 제작된다. 이 파커45는 금속 배럴인데 초록색 나사산이 끼워진 것이다. 번뜩 파커45의 몸통에 다른 만년필의 금속 배럴을 씌운 게 아닐까 하는 생각이 스쳤다. 치과에서 이齒를 금으로 씌우는 것처럼 말이다.

박목월 선생께서 작고하신 1978년 당시, 파커45의 몸통에 끼울 만한 다른 만년필이 무엇이 있을까 생각해 봤다. 파커51, 61, 75 등이 있었지만 아무래도 파커75가 유력했다. 금속 플라이터가 장착된 파커75의 생산은 1974년부터 이뤄졌고, 결정적으로 생김새와 크기가 파커45와 가장 유사했다. 지금까지의 이야기를 정리하면 이런 추론이 가능했다.

① 박목월 선생이 사용한 것으로 추정되는 파커45는 원래 1970년 이전에 생산됐다. 뚜껑이 1970년 이전 버전이다.

② 이 파커45는 1974년에서 1978년 사이에 파커75의 배럴로 교체하는 수리를 했을지도 모른다. 1970년대에는 이런 수리를 할 수 있는 솜씨 좋은 사람들이 꽤 많았다. 선생이 원효로에 살고 계셨다니 인근 남대문, 명동, 종로에 즐비하게 있던 만년필 가게 중 한 곳에서 수리를 받았을 가능성이 높다.

③ 가족사진을 놓고 볼 때 파커45는 박목월 선생이 사용한 것일 가능성이 높다. 같은 만년필을 몇 개나 두고 사용하는 일은 거의 없다. 물건이 귀했던 1960년대는 더욱 그렇다.

④ 박목월 선생은 왼손잡이일 가능성이 높다. 과거에 우리나

라에서는 남들 앞에서 왼손으로 글을 쓰는 모습을 보여 주는 건 일종의 금기였다. 아마 혼자 있을 때는 왼손으로 글을 쓰셨을 것이다.

틀린 추론, 새로운 추론

2017년 여름, 박목월 선생의 손녀를 다시 만날 기회가 생겼다. 선생의 것으로 추정되는 파커45 몸통에 끼워진 게 파커75의 금속 배럴인지 꼭 확인하고 싶었다. 나는 선생이 작고하신 1978년 이후에 생산된 파커75와 파커45, 두 개를 가져가서 비교했다. 파커75의 것과 똑같지 않았다. 미세하게 크기가 달랐다. 오히려 내가 가져간 파커45와 동일했다. 결국 1974~1978년 사이에 박목월 선생이 생전에 만년필을 수리했고, 그때 파커75의 금속 배럴을 덧씌웠다는 나의 희망 섞인 추론은 틀린 것이었다.

여전히 의문은 남았다. 박목월 선생 작고 이전에 제작된 파커45 플라이터는 빨강, 파랑, 검정만 있었고, 녹색은 없었다. 당연히 녹색 나사산을 가진 몸통 역시 존재할 수 없다. 누군가가 수리를 하긴 했지만, 그 시점은 1978년 선생께서 작고한 이후인 것 같았다. 선생의 것으로 추정되는 만년필에 덧씌운 몸통이 파커45의 금속 배럴이라면, 앞서 언급한 것처럼 파커45의 금속

배럴은 1979년부터 생산됐으니, 유족 중에 누군가가 수리를 했다는 추론이 가능했다.

내가 박목월 선생의 손녀가 갖고 오신 만년필을 만난 지 10년이 훌쩍 넘는 시간이 흘렀다. 하지만 여전히 내게 '그 파커45'는 수수께끼 같은 존재다. 사용자의 독특한 습관, 여러 시간의 흔적 등이 혼재되어 추론이 쉽지 않다.

나의 예측이 틀릴 수도 있고, 옳을 수도 있다. 하지만 사실 그게 중요한 건 아니다. 그 만년필 덕분에 나는 '박목월'이라는 우리 현대 문학의 거장이 남긴 작품을 다시 읽었고, 그와 가장 가까운 사람에게 선생의 삶을 풍부하게 엿들을 수 있었다. 만년필이라는 작은 물건의 힘이고, 내가 만년필을 계속 사랑하는 이유다.

히틀러는
어떤 만년필을 썼을까?

만년필과 영화를 매우 좋아한다. 중고생 시절 성룡의 〈취권〉, 성냥을 입에 문 주윤발의 〈영웅본색〉 그리고 장국영과 왕조현의 〈천녀유혼〉은 동시 상영관에서 500원에 두 편씩 볼 수 있던 시절에 가장 재미있게 본 영화다. 지금도 여전히 영화가 좋다. 시간이 없어서 예전만큼 자주 볼 수는 없지만, 만년필이 나오는 영화는 꼭 보려 한다.

어느 날 누군가가 내게 이런 질문을 했다.

"히틀러는 어떤 만년필을 썼나요?"

영화 〈작전명 발키리〉에서 슈타펜버그 대령(톰 크루즈 분)이 1942년 북아프리카 전선에서 글을 쓰는 장면.

톰 크루즈 주연의 〈작전명 발키리〉가 상영될 즈음이었다. 영화에 등장한 만년필이 무엇인지 알고 싶어 했고, 실제로 히틀러가 어떤 만년필을 썼는지도 궁금해했다.

내가 속해 있는 만년필 동호회에선 영화 속 만년필이 적잖이 화제가 된다. 앞서 언급한 영화 〈색, 계〉에 나온 파커 버큐메틱도 시대와 어울리는 만년필인지 논쟁이 있었고, 박찬욱 감독이 1930년대를 배경으로 만든 〈아가씨〉에 등장한 만년필에 대한 질문도 있었다. 〈작전명 발키리〉가 상영되자 동호회에서는 슈타펜버그 대령의 만년필이 펠리칸100이라는 그럴듯한 이야기가 돌았다. 펠리칸이 독일 만년필 회사이고, 펠리칸100은 1930~1940년대의 가장 중요한 만년필 중 하나이기 때문이다. 시

대 배경상 딱 들어맞는다. 하지만 영화 속의 만년필을 찬찬히 살펴보니 펠리칸100과 비슷하지만 아니었다. 그림을 보니 1929년 대공황 이전의 미국 만년필이었다. 위와 아래가 뾰족해지는 유선형 만년필이 나오면서 영화에서 보이는 것처럼 툭 불거진 그립은 점차 사라졌다.

히틀러가 펠리칸100을 사용했다는 근거는 없다

영화 속 만년필이 펠리칸100으로 여겨진 것은 오른쪽 사진 때문인 것 같다. 1945년 5월 8일 왼손에 장갑을 끼고 외알 안경을 착용한 빌헬름 카이텔Wilhelm Keitel 독일 원수가 항복 문서에 서명하는 장면이다. 카이텔은 아첨꾼이라는 뜻의 '라카이텔Lakei-tel'로 불릴 만큼 히틀러의 충성스러운 부하였다. 사진에 보이는 만년필은 펠리칸이 확실하다. 손 안에 들어오는 크기, 클립의 휘어진 각도 등을 볼 때 틀림없는 펠리칸100 계열이다.

　어미 펠리칸이 새끼에게 자기 가슴팍의 살을 찢어 먹이를 주는 모습의 로고로 유명한 펠리칸은 1837년에 설립된 회사다. 이전 몇 년간의 역사가 더 있지만, 공식적인 역사는 1837년을 시작으로 본다. 오랜 기간 물감과 잉크의 제작이 이 회사의 주력 사업이었다. 만년필은 1929년부터 만들기 시작했다. 몸통 끝

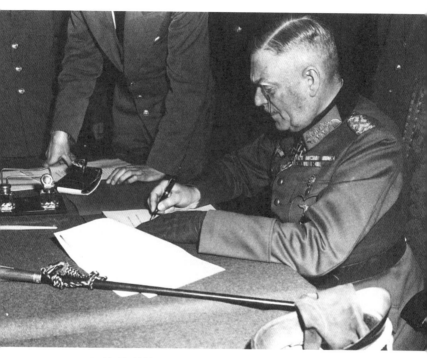

1945년 5월 8일 항복 문서에 서명하고 있는 독일 원수 빌헬름 카이텔.

에 있는 노브knob를 돌려 잉크를 주입하는 방식인 실용적인 피스톤 필러를 최초로 장착했다. 몸통에 직접 잉크가 채워졌기 때문에 보다 많은 잉크를 담을 수 있었다. 또한 만년필의 크기가 작아질 수 있었다.

그런데 아돌프 히틀러 역시 펠리칸100을 썼을까? 굳이 영어가 아니라도 우리말로 '히틀러 만년필'로 검색 사이트를 뒤져보면, 펠리칸100을 사용했다는 내용이 줄줄이 나온다. 하지만 히틀러가 펠리칸100을 썼다는 증거는 그 어디에도 없다. 화가가 꿈이었다던 히틀러의 어린 시절 이야기, 물감 회사였던 펠리칸이 만든 만년필, 카이텔 원수의 서명 장면. 이런 것들이 어우러져 펠리칸100을 썼다고 오해하고 있는 게 아닐까?

스와스티카 만년필과 나치와의 연관성

그렇다면 스와스티카 만년필은 어떤가? 1911년경 미국 파커가 만든 카탈로그를 보면 눈이 확 커질 것이다. 오른쪽 카탈로그에서 두 번째, 세 번째 만년필을 보라. '스와스티카swastica, 卍'가 떡하니 박혀 있는 이 만년필들은 히틀러를 비롯해 나치 당원한테 제격일 듯 싶다. 하지만 '젊은 여성' 또는 '생일 선물용'이라는 설명 외에 나치를 위한 제품이라는 설명은 없다. 히틀러가 미키

마우스를 광적으로 좋아했다니 이 카탈로그를 봤을 수도 있겠다. 확률이 아주 없는 것은 아니다.

판매가 12달러와 15달러는 어느 정도의 가치일까? 당시 미국인의 평균 주급이 7달러 정도였다. 당시 10대 후반의 가난한 화가 지망생 히틀러에게는 너무나 비싼 가격이다. 결정적으로 나치는 1911년에 존재하지도 않았다. 그리고 이 만년필에 새겨진 스와스티카는 행운을 의미하는 문양이다.

스와스티카 만년필은, 뱀 두 마리가 몸체를 감고 있는 스네이

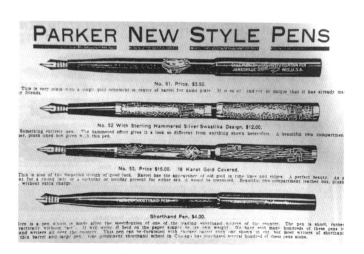

파커의 카탈로그에 나온 스와스티카 만년필.

크, 인디언 얼굴이 새겨진 아즈텍과 함께 파커 빈티지 3대 성배 聖杯로 불리는 최고의 수집 대상이다. 상태에 따라 다르지만 가격 은 1만 달러 내외다. 요즘은 해외여행이 잦으니 혹시 우연히 이 만년필과 마주하게 되면 가격이라도 한번 물어볼 것을 권한다.

세이프티 만년필은 틀림없다

이야기가 다른 데로 빠졌다. 콧수염에 2 대 8의 가르마를 한 중 년의 히틀러를 만날 때다. 이 잔인한 독재자의 사진을 며칠간 하도 많이 봐서 눈을 감으면 히틀러가 보일 정도가 됐다. 그렇 게 해서 몇 장의 사진을 찾아냈다.

오른쪽 두 장의 사진을 비교해 보니 서명이 동일하다. 하지만 독일 항복 전 벙커에서 죽은 히틀러는 가짜라는 주장이 나올 정 도로 논란이 많은 인물인지라 오른쪽 상단의 사인을 조금 더 검 증해 보기로 한다. 진짜 히틀러의 것인지 말이다.

우리는 필기구 전문가다. 만년필을 쥐는 모양, 진입 각도 등 으로 파악해 보자.

① 진입 각도로 보아 팔꿈치가 겨드랑이에 붙지 않는다.
② 검지는 그립 상단 가운데 위치한다.

1937년 히틀러로 보이는 사람이 서명을 하는 모습.

Der Führer und Reichskanzler

Vor-

히틀러의 서명. 1934년 7월 12일에 이뤄진 것이라고 한다.

③ 엄지에도 상당한 힘이 들어가 있고 검지 역시 힘이 들어가
있다.

이런 식으로 만년필을 잡는 사람들은 또박또박 글씨를 눌러
쓴다. 다시 한 번 상단 사진 속의 서명을 보자. 꾹꾹 눌러 쓴 것
을 확인할 수 있다. 그리고 팔꿈치가 떨어지기 때문에 고개는
왼쪽으로 기울 것이다. 글씨를 오래 쓸 수 없다. 이런 경우 어깨
와 목, 심지어 허리까지 아프기 마련이다.

다른 사진을 보면 이를 확인할 수 있다. 오른쪽 사진을 보자.
히틀러가 연필로 밑그림을 그리고 있는 중인데, 팔꿈치는 떨어
져 있고, 고개는 왼쪽으로 치우쳐 있다. 그러니까 앞서 본 사진
의 서명은 히틀러의 것이 맞다.

이제 본 게임인데 갈 길이 멀다. 앞서 히틀러가 서명하는 사
진을 확대해 보자. 그가 사용하고 있는 만년필은 일명 '세이프
티'로 불리는 종류다. 의미 그대로 이 만년필은 잉크가 새지 않
았다. 1800년대 후반에 등장했고, 1907년 워터맨이 세이프티
펜을 출시하면서 크게 성공했다. 이후 유럽 및 아시아까지 퍼졌
다. 립스틱처럼 몸통 아래를 돌리면 펜촉이 나오는 구조다. 보
관 시 펜촉은 잉크와 함께 몸통 속에 있는데, 돌려 잠그는 뚜껑

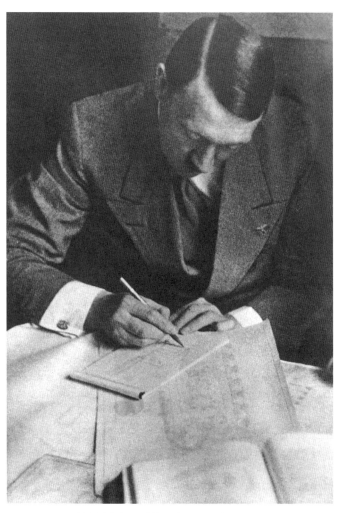

1942년 히틀러가 연필로 신축할 건축물의 밑그림을 그리는 중이다.

사진 속 히틀러가 사용한 만년필은 세이프티 만년필이다.

screw cap에 막혀 있어 잉크가 한 방울도 새지 않았다. 당시 다른 만년필들은 하나 같이 펜촉에 있는 잉크가 뚜껑 안쪽을 타고 흘러 나왔다.

사진에 보이는 검지 아래 살짝 튀어 나와 보이는 것이 나사산이다. 나사산이 펜촉 바로 위쪽에 위치하는 것은 세이프티 만년필의 유일한 특징이다. 만년필을 보니 뚜껑이 길다. 워터맨, 마비에 토드 등 영미 쪽 만년필은 뚜껑이 짧다. 긴 것은 독일 쪽 만년필이다.

그렇다면 어떤 회사들이 세이프티 만년필을 만들었을까? 당

시 존재했던 모든 독일 만년필 회사들은 세이프티 만년필을 만들었다. 하지만 펠리칸은 제외다. 세이프티 만년필은 1910년대 초부터 1920년대 후반까지 유행했는데, 펠리칸은 만년필 자체를 1929년부터 만들었고 세이프티를 만든 적이 없다. 그러니 펠리칸보다 오래된 회사들이 후보다.

대표적인 회사로 1800년대 후반부터 독일에서 만년필을 만들기 시작한 죄네켄SOENNECKEN과 카베코KAWECO, 1900년대 초에 설립된 콜럼버스COLUMBUS, 몽블랑이 있다. 그런데 가장 유력한 회사는 몽블랑이다. 몽블랑은 독일에서 가장 활발하게 세이프티를 만들었고, 무엇보다 다양한 세이프티를 만들었기 때문이다. 그렇다면 정말 히틀러는 몽블랑을 사용한 것일까?

화이트 스타를 둘러싼 논란,
과연 다윗의 별일까?

히틀러가 몽블랑을 사용했다는 주장을 펼치려면 그 전에 그 유명한 미스터리를 풀어야 한다. '몽블랑의 화이트 스타가 유대를 상징하는 다윗의 별'이라는 이야기다. 직관적으로 산꼭대기의 만년설이 연상되지만, 하얀 별이 육각형 모양이기 때문이다. 그래서 히틀러가 펠리칸100을 사용했을 거라는 이야기가 나온다. 우리는 종종 기껏 찾은 작은 진실보다 그럴싸한 소문에 더 솔깃할 때가 있다. 진실이 '흑'이 되고, 소문이 '백'이 된다.

만년필 세계에서 '블랙 앤 화이트'는 곧 몽블랑이다. 1920년대 오렌지색은 파커를, 제이드 그린Jade green, 옥색은 쉐퍼를 상징했다. 하지만 지금 어느 누구도 이 컬러들을 파커와 쉐퍼의

몽블랑의 상징, 화이트 스타.

색이라고 생각하지 않는다. 또 명품의 대명사 루이비통, 벤츠와 롤렉스, 듀퐁 역시 브랜드를 상징하는 컬러는 없다. 검정 속에 하얗게 빛나는 별은 일반인인 나도 탐이 나는 컬러다.

이 탐나는 상징이 몽블랑의 시작부터 함께한 것은 아니다. 파커의 화살 클립과 쉐퍼의 하얀 점White Dot 역시 회사 설립 후 꽤 오랜 시간이 지나서야 생겨났다. 몽블랑은 1906년 'Simplo Filler Pen Co'라는 이름으로 출발했다. 회사 설립은 1908년이다. 몽블랑의 상징이 된 화이트 스타는 1913년에 등록됐고, 이듬해부터 장착됐다. 또 몽블랑은 1910년에 등록된 상표명이고 회사 이름이 된 때는 1934년이다. 복잡하지만 이런 내용들은 혹시 모를 대박에 대비해서 꼭 알고 있어야 한다.

예를 들면 이런 것이다. 유럽 또는 미국의 벼룩시장에서 빨강색 돔dome 모양의 꼭지에 'SIMPLO PEN CO'가 새겨진 만년필을 만난다면 긴장해야 한다. '화이트 스타'가 없고 '몽블랑'이 새겨져 있지 않더라도 그 만년필은 몽블랑이기 때문이다. 이 만년필은 1908~1910년까지 나온 '루즈 앤 누아르rouge & noir'다. 펜 전체가 온전하면 정말 좋겠지만, 한두 군데 부서지고 심지어 펜촉이 없어도 햄버거 가격 정도를 부른다면 꼭 사야 한다. 뚜껑만 족히 수백 달러 값어치가 있다. 어찌됐든 몽블랑을 새기기

몽블랑에 화이트 스타 대신 하얀 삼각형 로고가 들어간 적이 있다.

시작한 것은 1910년, 화이트 스타를 넣은 것은 1914년부터다. 그 때문에 약 3년 동안 화이트 스타가 없는 몽블랑이 존재한다.

사진의 만년필은 모두 몽블랑의 가장 대표적인 모델 149다. 하얀 삼각형 로고가 새겨진 149는 1970년대 오일 머니oil money 가 한창 위세를 떨치고 있을 때, 중동으로 수출된 모델이다. 이런 사실은 화이트 스타가 다윗의 별이라고 믿는 사람에게는 혹할 만한 사실이다.

"이것 보라고! 다윗의 별이라서 중동 수출 모델에는 삼각형을 넣은 거지."

얼마나 그럴싸한가!

함부르크 휘장에 있는 별

반면 진실로 보이는 것들은 꽤 어려운 과정을 거쳐 찾아내도 "애개~"할 만큼 작다.

다음 에피소드는 화이트 스타와 관련 깊은 '몽블랑'이라는 이름이 어떻게 지어졌는지에 대한 것이다. 몽블랑의 창업자 중 한 명인 클라우스 포스Claus.J.Voβ는 카드 게임을 하면서 처남에게 신제품 이야기를 했다. 새로운 제품은 기존의 빨강 캡탑을 하양 캡탑으로 교체한 것이었다.

빨강 캡탑은 몽블랑 최초의 브랜드 '루즈 앤 누아르', 즉 '적과 흑'이었다. 검정색 몸통에 빨강 캡탑이 잘 어울렸다. 또 프랑스 작가 스탕달Stendhal, 1783~1842의 소설 제목이기도 했다. '루즈 앤 누아르'라는 이름은 프랑스산 고급 소비재처럼 인식되고자 했던 회사의 정책에도 맞는 이름이었다.

화이트 캡탑을 장착한 만년필도 이런 요소들을 포함해야 했

다. 그러자 처남은 하얀 산을 뜻하는 '몽블랑'이라는, 귀가 번쩍 뜨이는 이름을 제안했고, 모든 것을 갖춘 이름으로 회사가 새롭게 탄생했다.

이것은 클라우스의 증손자 옌스 뢰슬러Jens Rösler의 저서《몽블랑 일기와 수집가를 위한 안내서The Montblanc Diary & Collector's Guide》에 있는 내용이다. 저자는 할머니클라우스의 딸의 일기를 바탕으로 이 책을 썼기 때문에 항간의 떠도는 소문처럼 근거 없는 이야기가 아니다.

하지만 이 책에는 몽블랑이라는 이름이 탄생한 기원은 있지만, '화이트 스타'에 대한 이야기가 없다. 나는 다른 곳에서 흥미로운 주장을 접했다. 2013년에 출간된《덴마크에서의 몽블랑 1924~1992Montblanc in Denmark 1914~1992》이다. 이 책에 실린 주장은 다음과 같다. 1908년부터 몽블랑 본사는 함부르크의 슈테른샨체Sternschanze에 위치했는데, 영어로 번역하면 'STAR FORTIFICATION'이 된다. 즉, '별의 요새要塞'라는 의미다. 화이트 스타는 여기서 유래했다고 한다. 또 슈테른샨체 지역의 상점과 호텔 등에선 종종 하얀 육각별을 로고로 사용하고 있다고 한다. 타당성이 있어 보인다. 하지만 육각별의 유래를 꼭 그렇게 찾을 필요는 없다.

함부르크의 휘장을 보자. 성 위의 십자가 양쪽에 육각형의 별이 그려져 있다. 저 별이 유대인을 나타낸다고 주장한다면 어쩔 수 없지만, 적어도 몽블랑의 화이트 스타는 유대인의 '다윗의 별'보다 도시 함부르크의 상징에서 왔다는 게 더 설득력이 있다.

그리고 진작 꺼내고 싶었던 이야기. 몽블랑의 화이트 스타가 정말 다윗의 별을 의미했다면 히틀러가 그냥 뒀을까? 유대인이라는 이유로 사람까지 죽이는 마당에 몽블랑만 특별히 봐줄 이유가 없다. 나치 정권 시절인 1933년부터 1945년까지 몽블랑은 피스톤 필러를 선보이는 등 새로운 기술을 시도하고 신제품을 내놓으며 활발한 기업 활동을 하고 있었다. 즉, 히틀러가 '다윗

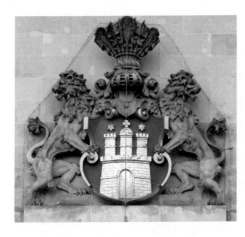

성 위 십자가 양쪽에 하얀 육각별이 보이는 함부르크의 휘장.

의 별' 때문에 몽블랑을 사용하지 않았을 것이라는 주장은 말이 안 된다. 화이트 스타를 다윗의 별로 오해했다면 몽블랑이 멀쩡히 기업 활동을 한 게 설명되지 않는다. 그렇다면 히틀러가 사용한 만년필 후보에는 몽블랑도 포함돼야 한다.

다시 히틀러가 사용한 만년필이 무엇인지 찾아보는 추리로 돌아가 보자. 사실 히틀러가 만년필을 사용하는 장면에서 딱 1센티미터만 만년필의 위쪽이 나왔으면 이런 고민도 필요 없었을 터다. 그러나 현실은 어쩔 수 없다. 몽블랑을 배제하지 않고 본다면 이런 추론을 해 볼 수 있다.

1센티미터만 만년필의 위쪽이 나왔다면….

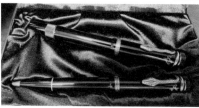

몽블랑 애거서 크리스티의 배럴 끝 주름과 히틀러가 사용하는 만년필의 주름이 닮았다.

① 사진에 보이는 만년필은 대형기다. 히틀러가 독일을 이끌 당시 대형기를 만드는 회사는 많지 않았다. 독일에서는 몽블랑과 쾨네켄 정도다.

② 배럴 끝의 주름은 몽블랑 작가 시리즈 중 크리스티와 유사하다. 크리스티 펜은 1920년대 몽블랑 세이프티를 베이스로 삼은 펜이다.

③ 히틀러가 사용한 만년필의 형태는 당시의 몽블랑 6호 세이프티 모델과 유사하다.

여기까지 보면 몽블랑에 가깝다. 그러나 몇 가지 확신할 수 없는 부분이 있다.

① 화이트 스타를 찾아볼 수 없다. 사실 화이트 스타가 안 보여서 몇 년 동안 자료를 뒤지고 있다.

② 캡탑 끝에 살짝 보이는 두 줄의 라인은 그 어떤 몽블랑에서도 찾아볼 수 없다.

지금까지 추론으로는 몽블랑이라고 결론을 내리고 싶지만, 이 부분 때문에 몽블랑임을 확신하지 못하고 있었다.

몽블랑이지만 몽블랑이 아닌 펜

여기까지 내용을 놓고 볼 때 내가 내린 결론은 히틀러는 몽블랑을 사용하지는 않았다는 것이다. 그러나 몽블랑이 물건을 공급하던 문구 브랜드의 제품일 가능성은 있다. 당시 몽블랑은 최소 수십여 개의 문구 브랜드에 자사 제품을 공급하고 있었다. 이 브랜드들 가운데 몽블랑의 캡탑 대신 자신의 브랜드로 캡탑을 장착한 만년필을 판매하는 곳이 있었다면 히틀러가 사용한 만년필에 대한 수수께끼는 풀린다. 이 추론에 따르면, 히틀러가 사용한 만년필은 몽블랑이 만들었지만 몽블랑 브랜드는 아닌 만년필이 된다. 물론 정답이 아닌 추론일 뿐이다. 확정적인 사진 하나만 나오면 내 추론은 물거품이 될 수도 있다. 그렇지만 사진 한 장 덕분에 즐거운 공부를 했다. 이게 만년필이다.

미국 대통령의
'펜 세리머니'

2016년에 개봉된 영화 〈캡틴 아메리카: 시빌 워〉의 한 장면.

아이언맨: 쿨한 거 보여 줄까? 아버지 유품인데 시의적절해서. 루
스벨트가 이걸로 '무기대여법'에 서명하고 수세에 몰린 연합군
을 지원했어.

캡틴 아메리카: 이것 때문에 우리가 참전하게 됐지.

아이언맨: 이 펜들 덕분에 네가 존재하는 거야. 굳이 비유하자면
이 펜은 화해를 뜻하는 올리브 가지랄까. 맞나?

〈캡틴 아메리카: 시빌워〉에 등
장한 딥펜.

토니 스타크아이언맨가 아버지에게 물려받은 펜을 스티브 로
저스캡틴 아메리카에게 보여 주는 장면이다. 이 펜은 1941년 프랭
클린 루스벨트Franklin Roosevelt, 1882~1945 대통령이 수세에 몰린
연합국에 무기를 원조하는 '무기대여법'에 서명할 때 사용된 것
이었다. 영화 전개상 이 장면은 매우 중요하다. 무기대여법이
발효되면서 토니 스타크의 아버지인 하워드 스타크는 군수업체
인 스타크 인더스트리를 통해 큰돈을 벌었고, 캡틴 아메리카는
전쟁의 한복판에 뛰어들게 되기 때문이다. 루스벨트 대통령의
사인이 두 사람의 운명을 엇갈리게 했다는 점을 상징적으로 드
러낸다.

두 가지 의문

그때부터 내 관심사는 오로지 갑자기 등장한 펜에 집중됐다. 두

가지가 마음에 걸려서다. 먼저 '무기대여법'처럼 중요한 법안에 서명한 펜이라면 국립문서기록관리청National Archives and Records Administration이나 국립미국사박물관National Museum of American History에 있어야 할 텐데, 하워드 스타크의 창고에 있었다는 게 이상했다.

또 하나는 루스벨트 대통령이 서명했다는 펜이 만년필이 아니라, 딥펜dip pen이었기 때문이다. 딥펜은 잉크병에 있는 잉크를 찍어서 글을 쓰는 필기구다. 미국에서는 1900년대에 들어서면 만년필보다 사용 빈도가 줄어든다. 공식적인 자리에서 그 변화는 더욱 두드러진다. 1898년 미국-스페인 전쟁의 결과로 맺은 파리 조약에서는 파커 조인트리스Jointless 만년필, 1905년 러일 전쟁의 결과인 포츠머스 조약에서는 워터맨 만년필이 사용됐다. 그러니 제2차 세계 대전 당시에 미국에서 딥펜이라니 시대착오적이라는 생각이 들 수밖에. 제1차 세계 대전 당시의 유럽이라면 사용할 수도 있다. 유럽에서 만년필이 유행하기 시작한 것은 제1차 세계 대전에 참전한 미군이 만년필을 사용하면서부터라고 보기 때문이다.

'저 펜보다는 1933년에 출시된 파커 버큐메틱이나 1939년에

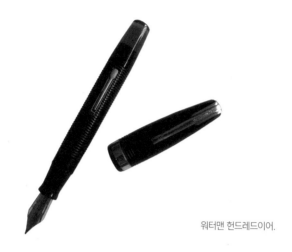

나온 워터맨 헌드레드이어가 딱 맞을 듯싶은데…'

영화에 등장한 펜에 정신이 팔려 이런저런 생각을 하는 동안 영화는 끝나 있었다. 나는 '영화 제작자들이 고증을 꼼꼼하게 하지 못했네'라고 생각하며 자리를 떴다. 물론 그 이후에 '루스벨트 딥펜'의 존재를 까맣게 잊고 지냈다.

내가 틀렸다

그러다 우연히 미국의 건강 보험을 조사할 일이 생기면서 〈캡틴 아메리카: 시빌 워〉를 보면서 떠올렸던 생각을 다시 확인할

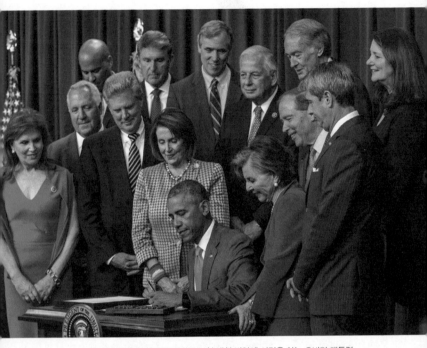

22개의 롤러볼을 옆에 두고 의료 보험 개혁 법안에 서명을 하는 오바마 대통령.

기회를 얻었다.

2010년 일명 '오바마 케어'라고 불리는 미국의 의료 보험 개혁 법안에 서명하고 있는 버락 오바바 대통령의 사진을 보니, 그는 이 법안에 서명하면서 무려 22개의 펜, 정확히 말하면 '롤러볼^{만년필과 비슷하나 펜촉이 없고 볼펜과 유사}'을 사용했다. 자신이 한 개를 가지고, 두 개는 국립문서기록관리청에, 나머지 열아홉 개는 법안 통과를 위해 힘쓴 사람들에게 돌아갔다. 여러 개의 펜으로 서명을 하고 나눠 주는 일종의 펜 세리머니다.

구글에서 'pen signing'으로 검색하면 도널드 트럼프, 오바마, 존 F. 케네디, 리처드 닉슨 대통령 등이 법안에 서명한 후 펜을 나눠 주는 모습을 볼 수 있다.

조사해 보니 흥미롭게도 이런 전통은 앞서 언급한 프랭클린 루스벨트 대통령부터 시작된 것으로 확인됐다. 1933년 3월부터 1945년 4월까지 재임하면서 법안 서명 시 '하나 이상의 펜을 사용한 후 나눠 준 최초의 대통령'이었다. 루스벨트 대통령이 '무기대여법'에 서명하는 당시 사진을 모두 찾아봤다. 놀랍게도 그가 사용한 펜은 딥펜이었다.

정리하자면, 토니 스타크의 아버지가 '무기대여법' 법안에 서명한 펜을 개인적으로 소장한 것도 이상한 일이 아니었고, 〈캡

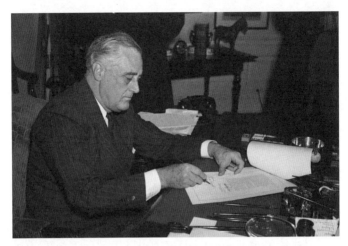

무기대여법에 서명하는 루스벨트 대통령. 책상 위에는 딥펜이 약 다섯 자루 정도 보인다. 참고로 딥펜에는 뚜껑이 없다.

틴 아메리카: 시빌 워)에 딥펜이 등장한 것 역시 시대적으로 옳은 것이었다. 생각해 보면 경매 사이트에 루스벨트 대통령이 법안에 서명한 딥펜이 간혹 등장하는데, 3,000달러 정도면 낙찰이 가능했다.

마블 제작진이 꼼꼼하지 못하다며 내심 비웃다가 시원하게 한 방 맞았다. 속이 좀 쓰리다.

워터맨 헌드레드이어

1. 뚜껑의 입술이 가장 중요하다

헌드레드이어를 수집할 때 가장 유심히 봐야 할 부분은 뚜껑의 입술cap-lip이다. 헌드레이드이어는 그 이름처럼 100년 보증을 위해 루사이트lucite, 폴리메틸 메타크릴레이트, 일명 아크릴라는 단단한 재질을 사용했다. 이 재질은 단단한 대신 깨지기 쉽다. 그래서 뚜껑을 끼울 때 압력을 많이 받는 부분인 캡립 부분에 파손이 많다. 캡립이 안 깨진 모델을 최우선으로 골라야 한다.

2. 뚜껑의 꼭대기를 주의하라

헌드레이드이어 모델은 클립이 캡탑을 감싸고 있는 구조다. 예쁘기는 하지만 매우 취약하다. 헌드레이이어를 가지고 다니는 사람들은 절대 클립을 셔츠에 꽂지 않는다. 클립이 망가진다는 것은 뚜껑 자체가 망가진다는 의미이기 때문이다. 온전한 뚜껑을 구하는 건 매우 어려운 일이다. 구매할 때도 주의해야 하지

만 사용할 때도 특별히 신경 써야 한다.

3. '엠블럼'과 혼동하면 안 된다

워터맨에는 '엠블럼'이라는 모델도 있다. 이 모델은 헌드레드
이어 후기산과 모양과 성능이 같다. 그런데 뚜껑과 펜촉의 각
인이 다르다. 엠블럼 모델은 '백년 보증'이 안 되는 모델이다.
현재 엠블럼은 헌드레드이어보다 100달러 정도 싼 가격으로
거래된다. 판매자도 경매 사이트에 엠블럼과 헌드레드이어를
혼동해서, 혹은 엠블럼 모델의 존재 자체를 모르고 올릴 때가
있다. 모양이 흡사하다고 헷갈리면 안 된다.

4. 크기를 구분하라

헌드레드이어는 큰 모델이 인기가 좋다. 사진으로는 구분하기
어렵다. 판매자에게 반드시 실제 길이를 물어보고 구매해야 한
다. 뚜껑을 닫은 상태에서 약 13센티미터5인치 정도 이상인지 확
인해 보자.

5. 녹색이 인기가 좋다

선호되는 색깔은 녹색, 파랑, 빨강, 검정 순이다. 녹색과 파랑은 사진으로 구분하기 애매할 수 있다. 가장 좋은 방법은 햇빛에 비춰 보는 것이다.

단돈 4,000만 원짜리
링컨 만년필?

미국 남북 전쟁에서 승리하고 노예를 해방시킨 사람. "국민의, 국민에 의한, 국민을 위한 정부는 이 세상에서 결코 사라지지 않을 것을 다짐하자."라고 역설한 이 사람은 미국의 16대 대통령 에이브러햄 링컨Abraham Lincoln, 1809~1865이다. 가난한 집안에서 태어나 정규 교육을 받지 못했지만, 독학으로 변호사가 되고 나중에 대통령의 자리에까지 오른 링컨은 대단한 메모광이었다.

링컨은 항상 모자 속에 종이와 연필을 넣고 다녔다고 한다. 왜 하필 연필이었을까? 가슴팍 주머니에서 만년필을 꺼내어 수첩에 메모를 하는 게 더 멋있어 보였을 텐데 말이다. 그런데

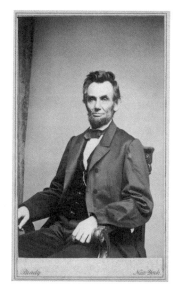
미국 16대 대통령 에이브러햄 링컨.

당시 사정을 보면 모자 속에 종이와 연필이 있는 게 이상한 얘기가 아니다. 링컨이 살던 시기엔 쓸 만한 만년필이 없었기 때문이다.

그런데 외신 기사를 읽다가 링컨이 쓰던 만년필이 한 경매 회사를 통해 4만 1,000달러가 넘는 가격에 낙찰됐다는 소식을 접했다. 어찌 된 일인가? 혹시 그 '예전 만년필들' 중 하나를 링컨이 사용했단 말인가? 만년필은 1883년 뉴욕에서 보험업을 하

던 워터맨이 만들었다고 알려져 있지만, 그 이전에도 수많은 만년필들이 존재하긴 했다. 다만 실용성이 없었을 뿐이다. 링컨이 태어난 해인 1809년 영국에선 역사상 최초로 만년필에 관한 특허가 등록됐고, 1850년대엔 경화 고무로 만년필을 만들기 시작했다. 하지만 당시 만년필들은 실용성이 없었다. 잉크가 새는 것은 물론 잘 써지지도 않았다. 그래서 이런 만년필들은 상용되지 못했고 아주 적은 수만 제작됐다. 최초의 실용 만년필인 워터맨조차 시장에 진출한 첫해에는 200개 정도만 만들었을 뿐이다. 정말 링컨이 그 만년필들 중 하나를 사용했다면 대단한 뉴스가 틀림없다.

하지만 이 뉴스를 보자마자 뭔가 잘못됐다고 직감했다. 왜냐하면 4만 1,000달러는 우리나라 돈으로 4,000만 원이 넘는 큰 돈이지만 적은 개수만 생산됐다는 희소성과 링컨이 사용했던 역사성이 더해진 가격치고는 너무 적은 금액이었기 때문이다.

외신을 직접 찾아 봤다. 'Lincoln's fountain pen'으로 검색하니 4만 1,250달러에 낙찰됐다는 기사가 바로 보인다. 사진을 보니 예상대로 만년필이 아니다. 펜대에 펜촉을 끼워 잉크를 찍어 쓰는 딥펜이다. 앞서 말했듯이 딥펜과 만년필은 다르다. 만년필은 잉크를 몸통에 저장하여 휴대할 수 있는 필기구이고, 딥

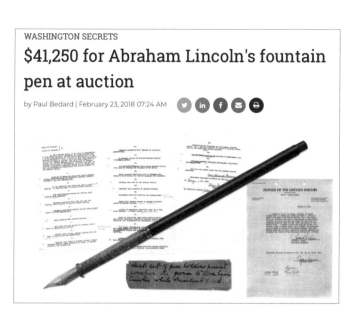

$41,250 for Abraham Lincoln's fountain pen at auction

by Paul Bedard | February 23, 2018 07:24 AM

2018년 2월 〈워싱턴이그재미너washingtonexaminer〉가 보도한 링컨 대통령의 만년필 관련 기사. 만년필이 아니라 딥펜이었다.

펜은 잉크를 저장할 수 없어 잉크병 없이 단독으로 사용할 수 없다. 경매 회사 혹은 외신이 딥펜과 만년필을 혼동했던 모양이다.

정말로 링컨이 사용한 만년필이라면 어느 정도 가치가 있을까? 참고로 2000년 12월에 20만 달러에 경매된 만년필과 비교해 보자. 이 만년필은 1920년대 후반에 만들어진 용이 그려진 일본산 만년필이었다. 그보다 70년쯤 전에 만들어진, 링컨이

직접 사용한 만년필이라면 어느 정도 가치를 매겨야 할까? 모르긴 해도 20만 달러쯤은 우습게 느껴질 가격이 붙을 것이다.

재미있는 것은 '링컨 만년필Lincoln Fountain Pen'이란 만년필 회사가 있었다는 점이다. 링컨 사후 30년 정도 지난 1896년에 설립된 이 회사는 1달러 정도의 중저가 만년필을 만들었다. 몸통은 경화 고무 재질을 사용했고 금촉도 장착했지만, 만년필 역사에 남을 만한 제품은 만들지 못했다. 여러모로 링컨의 이름을 갖다붙인 이유를 알 수 없는 회사다. 만약 이 회사 설립에 링컨의 유족이 참여하지 않았다면, 요즘 같으면 성명권 무단 사용으로 소송에 걸렸을지 모르겠다. 이 회사는 링컨과는 다르게 조용히, 그리고 거의 기억하는 사람도 없이 만년필 역사 속으로 가라앉아 버렸다.

이런저런 사람들을 만나다 보면 종종 사람들을 만년필과 비교하게 될 때가 있다. 말끝마다 자신이 유명한 사람 아무개를 잘 안다고 자랑하는 사람들이 있다. 자신이 별 볼일 없으니 남의 이름을 끌어와서 가치를 높여 보려고 한다. 그러나 대개 그런 사람들의 의도는 먹히지 않는다. 그의 가치는 결국 자신의 내면과 역량에서 결정되는 것이지 다른 사람의 이름으로 결정되는 게 아니기 때문이다. 사람들은 유명인의 이름에 현혹되어

그의 가치를 높여 판단할 정도로 어리숙하지 않다. 만년필을 보라. 몽블랑149나 파커51에는 이제 더 이상 수식어가 필요 없다. 그들의 이름을 끌어와서 비교하거나 수식하는 제품들은 결코 그들을 뛰어넘지 못했다.

김정은과 트럼프는 다르지만
펜은 닮았다

2018년 4월 27일 판문점. 제3차 남북정상회담에 전 세계의 눈
과 귀가 모두 쏠려 있었다. 김정은 국무위원장은 정상 회담에
앞서 판문점 한국의 집에서 방명록에 몇 자 적었는데, 그의 일
거수일투족에 대한 관심을 반영하듯 사용한 펜 역시 주목을 받
았다. 혹시 만년필을 썼을까? 몇몇 언론에선 "김 위원장이 스위
스에서 공부했기 때문에 '스위스제' 몽블랑 만년필을 썼다"는
얼토당토않은 오보를 내기도 했다. 그렇다면 김정은 위원장은
무슨 펜을 사용한 것일까?

　그때 나는 최근에 푹 빠진 라디오를 끼고 음악을 듣고 있었는
데, 출판사 대표님의 전화가 왔다.

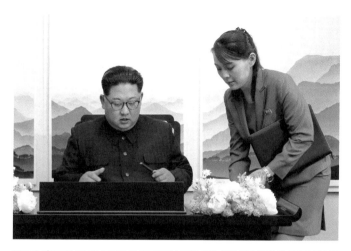

2018년 4월 27일 판문점 평화의 집 방문록에 서명을 하기 위해 펜을 집어 든 김정은 국무위원장.

김정은 국무위원장이 쓴 방명록. 펜촉으로는 나올 수 없는 획이다.

"선생님, 지금 김 위원장의 펜 보셨죠? 볼펜은 아닌 것 같은데 만년필인가요?"

TV를 켜고 채널을 뉴스에 맞추었더니 수없이 반복되는 그 장면이 보였다. 김정은 위원장은 뚜껑을 뽑듯이 펜을 열고 몸통에 끼워 글을 썼다. 만년필도 볼펜도 아니었다. 펜 끝이 펜촉으로 보이지 않았고, 쓴 글을 보면 펜촉으로는 나올 수 없는 획이었다. 볼펜이 아닌 이유는, 그렇게 길고 큰 뚜껑을 가진 볼펜은 없기 때문이다.

결론을 내리기에 앞서 펜pen이 무엇인지 정리해 볼 필요가 있다. 동양에서는 글씨를 쓰는 도구에는 모두 '붓' 즉, 필筆자를 붙여 부른다. 만년필, 연필, 샤프펜슬 등이다. 볼펜은 가장 나중에 들어오기도 했고, 마땅한 번역어도 없어서였는지, 그냥 '볼펜'으로 부른다. 북한에서는 볼펜을 원주필圓珠筆로 부르고, 샤프펜슬도 수지연필樹脂鉛筆이라고 부른다. 하지만 서양에서는, 특히 영어권에서는 잉크를 사용하는 경우는 '펜'으로, 흑연이 심이 되는 것은 '펜슬'로 구분한다. 'fountain pen', 'ball point pen', 'steel pen', 'gold pen'. 이런 것들은 모두 잉크를 사용하는 것이라 'pen'으로 부른다.

펜의 어원에는 여러 설이 있지만 깃털을 뜻하는 라틴어 'penna'에서 나온 것으로 본다. 하지만 연필 즉, 'pencil'은 어원이 다르다. 펜슬의 어원은 라틴어로 작은 꼬리를 뜻하는 'penicillus'에서 나왔다. 우리가 사용하는 필筆은 pen과는 다른 개념이다. 정리하자면, 잉크를 사용하는 것은 끝에 '-pen'이 붙는다.

잉크는 수성 잉크, 유성 잉크, 중성 잉크가 있다. 만년필이나, 보통 사인펜으로 부르는 펠트팁felt tip 펜은 수성 잉크를 사용한다. 모나미153 볼펜, 빅Bic 볼펜과 같이 흔히 사용하는 볼펜은 유성 잉크다. 수성 잉크는 잘 마르기 때문에 밀폐를 위해 반드시 뚜껑이 있다. 유성 잉크를 사용하는 볼펜도 1940년대 중반 처음 등장할 때는 뚜껑이 있었다. 지금도 유럽에서 많이 팔리는 빅 볼펜에는 뚜껑이 있다. 노크식이 대부분인 일본에서는 이런 작은 뚜껑이 있는 볼펜을 유럽식으로 부른다. 모나미153 볼펜, 파커의 조터Jotter 볼펜처럼 뒷부분을 눌러 심이 나오고 들어가는 노크식은 뚜껑이 없다. 간단하게 정리하면 뚜껑이 있으면 수성 잉크 기반, 뚜껑이 없으면 잘 마르지 않는 유성 잉크를 사용하는 것으로 보면 된다.

2018년 9월 29일 남북군사합의서에
서명을 하는 김정은 국무위원장. 5개
월 전과 동일한 펜으로 서명을 하고
있다.

김정은의 펜은 만년필이 아니었다

다시 김정은 위원장의 펜으로 돌아가 보자. 일단 뚜껑이 있기
때문에 수성 잉크를 사용하는 펜이다. 만년필 아니면 펠트팁 펜
이다. 미리 결론을 내자면, 김 위원장이 사용한 것은 펠트팁 펜
이다.

왜 김정은 위원장은 만년필이 아닌 펠트팁 펜을 썼을까? 북
한에서는 만년필을 만들지 못해서였을까? 그건 아니다. 1980년
에 서산 앞 바다에 침투하다 격침된 간첩선에서 나온 물품에는
모란봉, 만경대, 만수대 등의 이름이 붙은 연필, 만년필, 볼펜이
있었다. 북한에서도 만년필을 꽤 오래전부터 만들고 있었다. 만
년필이 없거나 만들지 못해서 김정은 위원장이 만년필을 쓰지

북한에서 생산한 만년필, 만경대.

않은 게 아니라는 이야기다.

　펠트팁 펜은 우리가 보통 '사인펜'으로 부르는 펜이다. 펜촉 대신 합성 섬유 등을 뭉쳐 뾰족하게 만든다. 수성 잉크를 사용하기 때문에 잉크가 종이에 잘 흡수되어 만년필처럼 힘들이지 않고 글을 쓸 수 있고 다루기도 쉽다. 하지만 끝이 단단하지 않아 쉽게 무뎌지기 때문에 오랫동안 사용할 수는 없다.

　이 '사인펜'은 1960년대 초 일본 펜텔에서 처음으로 출시됐다. 메커니컬 펜슬mechanical pencil을 우리가 '샤프'로 부르는 것처럼 보통 명사가 된 것이다. '사인펜'이 처음 나왔을 때는 일

본에서도 별로 인기가 없었다. 하지만 당시 미국의 린든 존슨 Lyndon Johnson 1908~1973 대통령이 주문을 하면서 일본에서 화제가 됐고, 그때부터 일본 국내에서도 인기를 끌기 시작했다.

사인펜의 글씨는 만년필이나 볼펜으로 쓴 것보다 짙고 선명해 눈에 확 들어온다. 한마디로 가독성이 좋은 선명한 글씨를 쓸 수 있다. 아마도 이런 가독성 높은 글씨 때문에 존슨 대통령도 대량 주문을 했을 것이다. 사실 축의금 봉투에 이름을 쓸 때, 방명록을 쓸 때 이것만큼 좋은 펜이 없지 않나? 전 세계의 눈과 귀가 집중됐을 때 김정은 위원장은 눈길을 확 잡는 글씨가 필요했던 것이다.

트럼프가 사용한 마커

공교롭게도 미국의 도널드 트럼프 대통령도 법안 등에 서명할 때 만년필이 아닌 펠트팁 펜을 곧잘 쓴다. 2018년 6월 12일 싱가포르에서 역사적인 북미정상회담이 있던 날, 이를 확인할 수 있었다.

합의문의 서명을 앞두고 있던 순간, 전 세계에 생중계로 송출되는 방송은 두 정상이 열고 나올 커다란 밤색 문과 기다란 갈색 탁자를 보여 줬다. 갈색 탁자엔 똑같은 펜 두 개가 놓여 있었

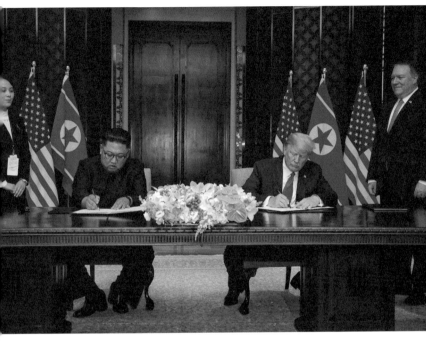

2018년 6월 12일 싱가포르에서 있었던 북미정상회담 후 도널드 트럼프 대통령과 김정은 국무
위원장의 서명 장면. 두 사람 모두 펠트팁 펜을 사용하고 있다.

다. 클로즈업을 한 화면을 보니 펜에는 트럼프 대통령의 서명이 있었다. 미국이 준비한 것이었다. 트럼프 대통령은 오바마 대통령이 즐겨 사용했던 크로스cross의 롤러볼을 사용하기도 했지만, 그즈음에는 아주 진하고 굵게 써지는 펠트팁의 일종인 샤피Sharpie33001라는 이름의 샌포드sanford의 마커를 자주 사용했다. 탁자에 있는 것은 이 마커였다.

미국이 준비한 그 두 개의 펜을 담은 화면은 마치 정지 화면처럼 꽤 오래 잡혔다. 커다란 밤색 문이 열렸고, 드디어 두 정상은 합의문에 서명하기 시작했다. 트럼프 대통령은 역시 탁자 위의 마커를 사용했다. 김정은 위원장은 미국이 준비한 펜을 잡지 않았다. 대신 4월 27일 판문점 평화의 집에서 서명했던 것과 같은 종류의 펜으로 서명했다. 보통 방명록 등에는 준비된 것을 쓰기 마련인데 김정은 위원장은 자기 펜을 고집하는 스타일이었다.

결론적으로 김정은 위원장과 트럼프 대통령은 대척점에 서 있지만, 펜을 선택하는 것은 닮아 있었다. 만년필이 아니어서 아쉽지만, 두 사람에게는 과시가 필요한 시대에 진하고 굵게 써지는 펠트팁 펜이 제격이었던 것이다.

여왕의 만년필
추적기

만년필을 연구하고 수집하는 입장에서 유명 인사의 서명은 꽤 중요하다. 예를 들어 대서양을 단독 비행해 세상을 놀라게 했던 찰스 린드버그Charles Lindbergh, 1902~1974가 워터맨 만년필을 갖고 있었다는 역사적 사실은 해당 만년필 회사의 중요한 마케팅 수단이 될 뿐만 아니라, 수집가들에게 매우 큰 관심거리다.

영국 왕실도 만년필 수집가들에게는 관심의 대상이다. 나 역시 엘리자베스 2세Elizabeth II, 1926~2022 여왕을 비롯한 왕실 사람들이 오랫동안 공식 석상에서 서명하는 모습을 지켜보면서, 그들이 쓰는 펜을 유심히 살펴본 적이 있다.

이제 국왕이 된 찰스 왕세자, 즉 찰스 3세는 주최 측에서 준

찰스 3세의 만년필, 몽블랑146.

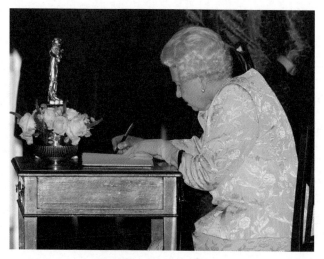

엘리자베스 2세 여왕의 만년필, 파커51

비한 펜보다는 자기 만년필로 서명하는 편이다. 찰스 3세 국왕은 서명하기 전에 정장 윗도리 오른쪽 포켓에서 왼손으로 만년필을 꺼내 오른손으로 서명한다. 예전에는 은으로 만들어진 파커 프리미어를 사용했지만, 최근에는 역시 은으로 만든 몽블랑 146을 사용한다.

엘리자베스 2세 여왕은 어땠을까? 외신에서 여왕이 만년필을 사용하는 모습을 보면 가끔 클립이 자신의 몸 쪽으로 오게 하여 서명했다. 그리고 반드시 자기 만년필을 고집하는 것 같아 보이지 않는다. 주최 측이 몽블랑149를 준비하면 몽블랑149로, 워터맨 엑스퍼트면 워터맨 엑스퍼트를 썼다.

하지만 여왕도 자기 만년필이 분명히 있었다. 이유는 여러 가지가 있는데, 여왕이 2017년 어느 행사에 참석한 모습이 근거 중 하나다. 이 행사에서 여왕은 자주색 파커51로 서명했기 때문이다. 자주색은 서구에서 왕권을 상징하는데, 티리언 퍼플Tyrian Purple이라고도 불렸던 자주색 염료는 황금보다 훨씬 비쌌고, 고대 로마 황제의 신분을 상징했다. 참고로 여왕 즉위 50주년을 기념하여 파커에서 만든 한정판은 뚜껑의 꼭대기에 자주색 자수정이 박혀 있다.

별다른 장식 없이 펜 끝만 살짝 보이는 수수한 파커51은 가

만년필을 잡는 여러 방식. 엘
리자베스 2세 여왕은 다섯 번
째 그림과 같이 펜을 잡았다.

끔 머플러를 두르고 지하철을 타는 등 평소 검소를 강조하는 여왕의 취향과 맞아 떨어진다. 물론 이 한 장의 사진으로 파커51을 여왕의 만년필이라고 단정할 수는 없다. 하지만 여왕이 파커51을 수십 년에 걸쳐 사용하고 있다는 걸 증명하는 사진은 셀 수 없이 찾아낼 수 있다.

더 중요한 단서는 엘리자베스 2세 여왕이 펜을 잡는 습관이다. 여왕은 펜의 밑까지 바짝 내려 잡는 습관을 갖고 있었다. 이렇게 펜을 잡는 사람은 연필처럼 펜 끝이 살짝 보이는 파커51을 꽤 편안해 한다. 펜촉이 큰 만년필이라면 바짝 내려서 펜을 잡을 수 없다. 여왕의 필기 습관은 드라마에서도 고증될 정도였다. 여왕의 일대기를 다룬 〈더 크라운THE CROWN〉은 왕관과 의상 등을 잘 고증한 것으로 알려졌는데, 여기에도 여왕이 사용하는 파커51이 등장한다. 게다가 사용할 때 펜 밑을 바짝 잡는 습관까지도 재연했다. 하나 아쉬운 점은 클립이 몸 쪽으로 오게 사용하는 습관까지는 잡아내지 못했다는 점이다.

여담으로 영국 왕실의 만년필 이야기를 풀어 보자면, 엘리자베스 2세 여왕처럼 펜을 잡는 사람이 또 있었다. 바로 그녀의 어머니 엘리자베스 보우스라이언Elizabeth Bowes-Lyon, 1900~2002 왕대비다. 그녀 역시 엘리자베스 2세 여왕처럼 펜 밑을 바짝 잡

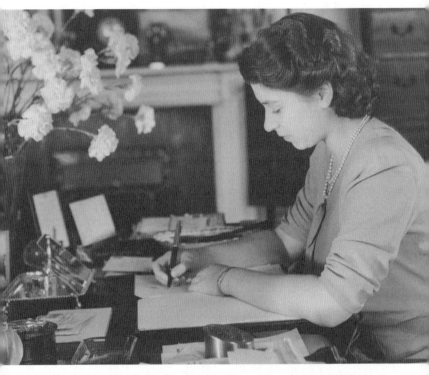

1946년 엘리자베스 2세 여왕이 글을 쓰는 모습. 오른쪽 사진의 그녀의 어머니가 펜을 잡는 모습과 비교해 보라.

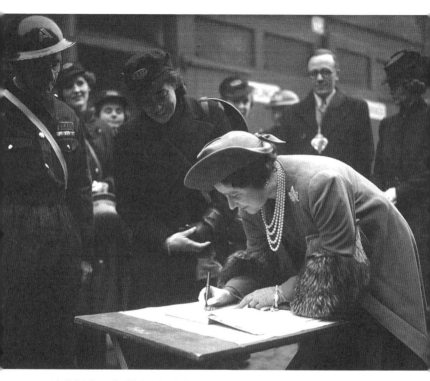

1940년 엘리자베스 2세 여왕의 어머니인 엘리자베스 보우스라이언 왕대비가 서명하고 있다.
만년필을 잡은 모습이 엘리자베스 2세 여왕과 흡사하다.

아서 사용했다. 영국 왕실에는 마치 유전처럼 만년필 잡는 법도 전승되는 모양이다. 윌리엄 왕세자는 손가락 네 개로 만년필 앞을 파지하는 습관이 있다. 그의 파지 습관은 어머니 고故 다이애나 왕세자빈과 비슷하다. 윌리엄 왕세자는 아마 어머니에게 처음 펜 잡는 법을 배우지 않았을까? 어쩌면 왕가의 사람들도 처음 펜을 잡을 때는 가정 교사보다는 양친에게 보고 배우는 게 아닐까 싶다.

만년필 때문에
계약을 망쳤다?

만년필계에서 유명한 일화가 있다.

1880년 보험업에 종사하던 루이스 에드슨 워터맨Lewis Edson Waterman, 1837~1901은 초대형 보험 계약의 성사를 앞두고 있었다. 그런데 고객이 계약서에 서명하려는 순간, 펜에서 잉크가 툭 떨어져 계약서를 망치고 말았다. 여분의 계약서를 준비하지 못한 워터맨은 새로운 계약서를 가지러 서둘러 사무실에 다녀왔지만, 그 사이에 계약은 경쟁사에게 넘어가고 말았다. 이 일을 계기로 워터맨은 잉크를 흘리지 않는 펜을 만들기로 결심하고, 각고의 노력 끝에 모세관 현상을 이용하여 잉크 문제를 해결한 만년필을 만들었다.

드라마 같은 이 이야기는 만년필에 관심이 없더라도 한번 정도 들어 봤을 이야기다. 일상의 불편함이나 관찰을 토대로 새로운 것을 만들어 내는 발명가로서의 자세나 열정, 도전 정신 등을 이야기하는 데 딱 들어맞는 소재다.

워터맨 만년필 탄생 비화의 기이한 점

그런데 이야기를 꼼꼼히 뜯어보면 이상한 부분이 한두 곳이 아니다. 툭하면 잉크를 흘리는 펜이 일반적이던 시절이라면서도 여분의 계약서를 준비하지 않았다거나, 사무실에 다녀오는 사이에 경쟁자가 나타나 순식간에 고객을 설득한 것이나, 기껏 구두 계약을 체결한 워터맨을 기다리지 않고 냉큼 다른 사람과 계약을 체결한 고객 이야기나, 한 번에 일어난 사건이라고 보기에는 조금 억지스러워 보인다.

여기에 하나 더 이상한 점이 있다. 1880년경에도 서명 정도는 문제없이 할 수 있는 펜은 꽤 여러 개가 있었다는 점이다. 예를 들면 캐나다 출신의 던컨 매키넌이 만든 스타일로그래픽 펜 stylographic pen은 샤프와 비슷한 모양이라 지금은 만년필로 분류되지 않지만, 당시엔 만년필에 속했다. 이 던컨 펜은 1875년에 등장했는데, 사용이 쉽고 빠르며 내구력 또한 좋고 깨끗하다

는 광고를 하며 꽤 많이 팔렸다. 참고로 던컨 펜의 고객 중에는 초기 만년필 역사에 매번 등장하는 마크 트웨인도 있었다고 전해진다. 이 때문에 워터맨 이야기는 펜 연구가들 사이에선 허구로 받아들여지는 추세다.

그렇다면 이 이야기는 어떻게 퍼진 것일까? 일종의 마케팅이라고 보는 게 옳다. 워터맨이 계약을 놓치고 절치부심해서 만든 만년필은 결코 잉크를 흘리지 않는다는 이미지를 부여했다. 중요한 계약을 앞둔 비즈니스맨이라면 워터맨을 사용하라는 메시지도 포함되어 있다. 제품의 안정성을 강조하고, 비즈니스맨을 타깃으로 한다. 직접적인 제품 설명이 없이도 브랜드가 지향하는 바를 제대로 설명하는 일화다. 여분의 계약서를 준비하지 않은 창업자를 준비성 없는 사람으로 만들었지만, 사용하기 편하고 문제없는 펜이라는 점을 강조하는 데에는 효과 만점의 스토리텔링이었다.

사실 이 이야기는 워터맨이 살아 있을 때는 없었던 이야기다. 워터맨은 뛰어난 발명가이기도 하지만, 사업 수완도 대단한 사람이었다. 1883년 사업을 처음 시작했을 때는 하루에 1개 정도만 팔았지만, 1901년 사망하던 해에는 하루에 1,000개를 판매할 정도였다. 일부 자료에 의하면, 세기가 바뀔 때 워터맨의 전

루이스 에드슨 워터맨.

미 만년필 점유율이 70퍼센트였다는 기록이 있다.

워터맨 만년필 탄생 비화가 처음 등장한 시점은 워터맨 사후 11년이 지난 1912년이었다. '스포이트 없이 어떻게 잉크를 충전할 것인가'가 그 시절의 최고 관심사였는데, 워터맨의 방식은 경쟁사에 비해 좋지 않았다. 워터맨은 1900년대, 그러니까 10년 동안 셀프 필러 방식의 잉크 충전 시스템을 3~4개 정도 개발했다. 1903년 주사기를 닮은 '펌프 필러Pump type Filler', 1908년 '슬리브 필러Sleeve Filler' 등이 대표적인데, 시장의 반응은 신통치

않았다.

오히려 당시 경쟁사인 콘클린의 잉크 충전 방식이 가장 각광받았다. 이것은 '크레센트 필러Crescent Filler'로 불렸다. 펜 내부에 고무 튜브를 넣고 기다란 판을 위에 올린 다음 초승달 모양의 고리를 붙였는데, 이 초승달 모양의 고리를 누르면 잉크가들어갔다. 워터맨의 것보다 훨씬 더 편리한 방식이었다. 결국 1913년 워터맨은 콘클린에게 라이선스 비용을 지불하고 동전으로 색sac을 눌러 잉크를 충전하는 '코인 필러Coin Filler' 방식을내놓는다.

그러니까 워터맨의 탄생 비화는 당시 미국 만년필계의 정황상워터맨의 위기 속에서 나왔다고 보는 게 맞다. 실제로 1910년대워터맨은 매출 1위를 달리고 있었지만, 창업자가 살아 있을 때보다는 기세가 한풀 꺾여 있었다.

업그레이드된 워터맨 만년필 탄생 비화

워터맨 만년필의 탄생 비화는 1921년에 좀 더 자세한 이야기가추가되어 등장한다.

어느 날 아침 워터맨이 이제 막 세상에 출시된 만년필 하나를구입했다. 대형 보험 계약 체결을 위해서다. 고객에게 새로운

만년필을 건네고 서명을 하게 한 순간, 그러니까 만년필의 펜촉이 종이에 닿자 또 잉크가 쏟아졌고 결국 잉크가 비게 됐다. 하필 고객은 미신을 철썩같이 믿는 사람이어서 첫 번째 펜이 잉크를 쏟자 불길한 징조라 여기고, 워터맨이 평소에 사용하던 펜을 건네도 계약서에 서명을 하지 않는다.

이처럼 워터맨의 이야기가 업그레이드되어 나왔다는 것은 만년필 시장의 경쟁이 매우 치열해졌다는 의미다. 1920년대는 만년필 황금기의 시작, 즉 워터맨의 독주가 깨진 군웅할거群雄割據의 시대였다. 쉐퍼의 평생 보증과 파커의 컬러 마케팅으로 워터맨은 절절매고 있었다. 결국 가장 유명한 만년필 이야기는 마케팅의 일환으로 만들어진 광고였던 것이다.

워터맨58 & 패트리션

워터맨58은 대형 만년필의 시초가 되는 모델이다. 패트리션은 15년 정도 후에 출시됐다. 패트리션은 워터맨58보다 더 작은 모델이지만 펜촉은 같다. 펜촉이 훨씬 돋보이는 모델이다.

1. 나사산의 내구성이 떨어진다

뚜껑을 돌려서 잠그는 모델들이 공통적으로 가지고 있는 문제 점이지만, 워터맨58과 패트리션은 특히 나사산 마모 문제가 크다. 워터맨은 듀오폴드 같은 모델에 비해 나사산이 얕은 편 이다. 상대적으로 마모에 취약하고 쉽게 풀린다. 나사산 상태 를 주의 깊게 봐야 한다.

2. 클립이 취약하다

워터맨58의 클립은 내구성이 떨어진다. 클립과 뚜껑을 이어 주는 리벳이 느슨해져서 클립 끝에 있는 볼이 뚜껑에 밀착되

지 않고 붕 뜨는 경우가 많다. 이런 경우는 수리가 매우 어렵다. 관리가 제대로 안 된 펜이라는 의미이기도 하다. 주의해야 한다. 패트리션은 워터맨58보다는 개선됐지만 마찬가지로 클립 끝과 뚜껑에 유격이 있는 것을 피해야 한다.

3. 워터맨58은 빨간색, 패트리션은 터키석색

워터맨58 빨간색과 패트리션 터키석색은 두 모델의 검은색보다 거의 세 배 정도 비싸다. 간혹 검정 모델을 이 가격에 파는 경우가 있는데 새것이 아니라면 쳐다보지도 말자.

4. 펜촉의 크랙에 주의하라

패트리션의 공기 구멍벤트 홀은 다른 펜들과는 다르게 열쇠 구멍 모양이다. 이 모양을 따라 닙에 균열이 생길 수 있다. 닙이 조금 더 얇아서 크랙이 생기는 경향이 크다.

백조 깃털에서 유래한
펜의 기준

매년 7월 셋째 주에 영국에서는 백조 개체수를 조사하는 '스완 어핑swan upping'이라는 행사를 진행한다. 이 전통은 12세기부터 시작됐는데, 당시 백조는 연회나 축제에 꼭 있어야 하는 고급 요리 재료였다. 이 귀중한 자원인 야생 백조들을 왕실 소유로 지정하여 매년 관리를 한 것이 스완 어핑의 시발점이다.

2014년 영국에서 백조를 잡아 요리해 먹은 남자가 경찰에 체포됐는데, 터키 출신의 이 사람은 백조가 여왕의 소유인 것도, 백조를 잡는 게 위법인 것도 몰랐다고 한다. 그는 범죄를 인정하고 재판에서 110파운드의 벌금을 부과받았다.

백조는 식탁 위에 올라가는 것 말고 다른 이유로도 희생됐다.

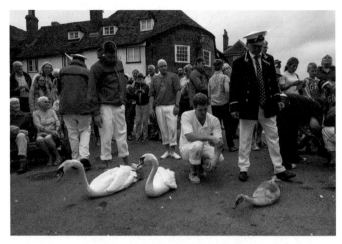

현재도 영국에서 계속되고 있는 백조 개체수 조사.

백조의 크고 아름다운 깃털은 깃펜을 만들기에 최적의 재료였다. 동양의 붓에 비하면 그 역사는 짧지만, 깃펜은 서양에서 가장 오랫동안 사용된 필기구다. 6세기부터 18세기까지 약 1500년간 사용됐다. 특히 오른손으로 쥐었을 때 바깥쪽으로 휘는 왼쪽 날개가 선호됐다. 영어로 백조는 'swan'이지만 암컷 백조를 따로 'pen'으로 부르는 것도 깃펜을 만들기에 좋은 길고 굵은 깃털을 갖고 있기 때문이다.

깃펜의 길이는 보통 16~18센티미터인데, 백조의 깃털은 이 길이로 만들기에 충분했다. 또 굵어서 손으로 잡기 편하고 한 번의 '디핑dipping, 잉크를 찍는 것'으로도 꽤 많은 글을 쓸 수 있었다. 1845년 필기구 사업을 시작해 미국과 영국에서 만년필을 만들던 마비에 토드Mabie, Todd & co.의 최상위 브랜드명을 'SWAN'으로 삼은 것도 이런 이유였다. 또 1906년 일본에 설립된 만년필 회사 '스완' 역시 마찬가지 이유로 회사 이름을 정했다.

만년필 이야기를 하면서 백조와 깃펜 이야기를 하는 이유는 깃펜 다음 세대의 필기구, 연필 및 만년필과도 관련이 있기 때문이다. 연필의 길이는 보통 18센티미터다. 몽블랑 만년필 중 최상위 라인인 몽블랑149는 뚜껑을 꽂으면 16.6센티미터, 펠리칸의 명작 M800은 16.4센티미터다. 만년필은 아니지만 최근에

1906년 마비에 토드의 'SWAN' 광고.

애플에서 출시한 애플 펜슬은 17.5센티미터다.

그렇다면 필기구로 적당한 길이는 17센티미터 정도인 것일까? 사실 17센티미터 이상은 끝이 무뎌지면 깎아 써야 하는 깃펜이나 연필에 어울리는 길이다. 우리보다 손이 큰 서구 사람들도 17센티미터가 채 안 되는 몽블랑149와 펠리칸 M800을 '오버사이즈'로 부른다. 연필도 몇 번 깎아야 쓰기 편한 길이가 나온다. 16~18센티미터는 길다.

그렇다면 16센티미터보다 작다면? 1970년대 후반 일본의 플래티넘 만년필에 조예가 깊은 작가 우메다 하루오梅田晴夫, 1920~1980의 제안을 받아들여 만년필을 제작했다. 우메다 하루오는 주름이 있는 몸통, 2.2센티미터 전후의 펜촉, 펜의 길이는 16센티미터 미만이 이상적이라고 제안했다. 플래티넘은 이 제안을 받아들여 15.9센티미터짜리 만년필 '개더드'를 만들었다. 이 만년필은 지금도 생산되고 있을 정도로 성공했다.

하지만 15.9센티미터도 과하다고 생각했을까? 플래티넘은 이후 이보다 5밀리미터가 더 짧은 15.4센티미터짜리 모델 '3776'을 내놓아 성공을 이어 갔다.

가장 실용적인 펜으로 인정받는 명작 파커51의 길이는 15센티미터다. 그렇다면 15센티미터가 이상적인 길이일까? 중요한

기준은 될 수 있어도 꼭 맞는 답은 아니다. 사람마다 손의 크기가 다르기 때문이다.

　결국 이상적인 길이는 사용자의 손이 결정한다. 경험을 바탕으로 말한다면, 뚜껑을 꽂았을 때 자기 손바닥 길이에서 손가락 한마디를 뺀 길이가 적당하다고 본다. 무게는 25그램 정도가 편하다. 만년필을 사용하는 이에게 하나 조언을 하자면, 비싸고 유명한 브랜드 제품만이 좋은 만년필이 아니라는 걸 얘기해 주고 싶다. 가격이 싸고, 오래돼서 볼품이 없는 펜이라도 자신의 손에 맞고 글을 쓸 때 편하다면 그 만년필이 궁극의 만년필이고 그 길이가 이상적인 길이다. 굳이 만년필 회사나 다른 누군가가 정해 준 기준에 맞출 필요는 없다.

펠리칸 M800

펠리칸 M800은 몽블랑149의 대안이 될 수 있는 만년필이다. 몽블랑이 아무리 명작이라도 취향의 차이는 있는 법이기 때문이다. M800은 밸런스가 아주 좋은 펜이다. 디테일에 신경 쓰는 일본인들이 특히 M800을 선호한다.

1. 14C에 더블코인 조합을 찾아라

몽블랑149는 1985년까지 금 함량을 C로 표기하다 K로 바꿨지만 펠리칸은 여전히 C로 표기한다. 그중 14C 펜촉이 가장 인기가 높다. 여기에 캡탑과 배럴 끝에 동그란 동전 모양의 금속이 붙어 있는 게 더블코인이다. M800 초기산은 1년 남짓한 기간 동안 14C에 더블코인 조합이었다가 18C 더블코인 조합으로 바뀐다. 그런데 금 함량이 더 높은 18C보다 14C 펜촉의 탄력이 좋다고 여겨지기 때문에 14C가 더 선호된다.

2. 닙에 새겨진 'PF'와 'EN'을 찾아라

닙에 'PF'와 'EN'이라는 문자가 동그라미 안에 함께 새겨져 있는지를 확인하라. 초기산 닙에는 아주 작고 정교하게 저 문자가 새겨져 있다.

3. 한 마리보다는 두 마리

펠리칸의 로고에 나오는 펠리칸은 처음에는 네 마리였다가 두 마리로, 지금은 한 마리로 줄었다. 한 마리가 된 것은 2003년부터다. 그 이전에 나온 모델이 더 구형이고 품질이 더 좋다고 여겨진다.

4. 하지만 1990년대에 나온 한정판을 공략해 보는 게 낫지 않을까?

개인적인 의견이지만 펠리칸 M800 14C 더블코인 모델을 모으는 것보다는 1990년대 초반부터 나온 펠리칸 한정판이 더 낫다고 본다. 이때 나온 한정판 골프, 그린 데몬스트레이터와 같은 모델은 M800에 비해 저평가되어 있지만 품질이나 상품

성이 그리 떨어지지 않는다. 미래를 본다면 1990년대 한정판

모델이 더 성장 가능성이 높지 않을까 생각한다.

샛별이 이어 준
황금과 백금의 인연

1910년대 만년필 사업을 시작한 일본의 세 회사, 파이롯트·플래티넘·세일러는 고도 성장기에 접어드는 1960년대에 본격적으로 격전에 돌입한다. 한 회사가 신제품을 내놓아 성공을 하면, 나머지 두 회사가 망설이지 않고 바로 따라했다. 예를 들면 뚜껑이 길고 몸통이 짧은 일명 '빅캡' 스타일은 세일러가 '미니'라는 이름으로 가장 먼저 출시했는데, 사용하지 않을 때는 길이가 짧아 와이셔츠 상의에 쏙 들어가고 사용할 때 뚜껑을 꽂으면 길어져 휴대와 사용이 편리했다. 이 제품이 성공하자 파이롯트와 플래티넘도 같은 콘셉트로 '엘리트'와 '포켓'을 출시했다. 너무나도 비슷해 전문가들조차 헷갈릴 지경이었다.

일본 만년필계의 금 함량 경쟁

이런 경쟁은 1962년 시작된 금 함량 경쟁을 보면 좀 더 실감할 수 있다. 1962년 플래티넘은 금 함량 75퍼센트인 18K 금 펜촉이 장착된 만년필을 내놓았다. 유럽과 미국에서 18K 금 펜촉은 오래전부터 생산되어 새로울 것도 없었지만, 일본에서 18K 금 펜촉은 처음이었다. 그도 그럴 것이 일본은 전쟁으로 인해 1938년부터 1953년까지 약 15년간 정부가 금 펜촉의 생산을 제한하거나 금지했다. 이 영향 때문이었는지 18K 금 펜촉은 전쟁이

황금과 백금 펜촉들. 금 함량이 많다고 최고의 만년필이 되는 건 아니다.

끝난 후에도 한동안 만들어지지 않았다.

다소 모험으로 보였던 플래티넘의 시도는 성공을 거둔다. 18K 펜촉은 14K 만년필보다 고급스럽게 느껴졌다. 또한 펜촉의 탄력이 우수하여 필기감이 최고라고 광고하면서 소비자들의 마음을 움직였다. 그러자 이 성공에 자극을 받은 세일러가 1969년에 21K 펜촉을 내놓으면서 금 펜촉 경쟁은 점입가경으로 치닫는다. 바로 이듬해인 1970년, 플래티넘과 파이롯트는 금 함량이 92퍼센트인 22K 펜촉을 출시하면서 경쟁에 더욱 불을 붙인다. 이에 질세라 세일러는 얼마 지나지 않아 23K를 출시한다. 도박판의 레이스처럼 플래티넘 역시 23K를 내놓지만, 결국 1996년 세일러가 24K 금 펜촉을 만들면서 '금의 전쟁'은 결국 끝을 보게 된다.

필기감은 백금이 결정

그런데 이 금 함량 경쟁은 무슨 의미가 있었을까? 사실 품질과는 상관없는 마케팅용이었을 뿐이다. 오히려 과유불급過猶不及이란 말이 딱 맞았다. 만년필 펜촉에 금을 섞는 이유는 잉크로 인한 부식을 방지하기 위한 목적이 가장 크다. 그다음은 금이 함유되며 생기는 펜촉의 탄력이다. 금 함량이 58.5퍼센트인

14K만 되어도 탄력은 충분하다. 보통 금 함량이 높아질수록 탄력이 좋아 필기감이 더 좋아질 것으로 생각하지만, 금 함량이 높아질수록 잘 휘어질 뿐 탄력이 좋아지지는 않는다.

사실 필기감은 펜촉 끝에 붙어 있는 은백색 금속이 큰 역할을 차지한다. 이 은백색 금속은 보통 '이리도스민iridosmine' 또는 '오스미리듐osmiridium'이라고 부르는 백금白金계의 합금이다. 단단하고 치밀하여 만년필 펜촉의 재질로는 최적이다. 참고로 이리도스민과 오스미리듐은 이리듐과 오스뮴의 함량에 따라 불리는 이름이다. 이리듐의 함량이 많으면 이리도스민, 오스뮴이 많으면 오스미리듐으로 불린다.

펜촉 재질로 최적인
이리도스민.

펜촉에 황금과 백금이라는 궁합이 완성된 때는 1830년대 중반까지 거슬러 올라간다. 로듐, 팔라듐, 이리듐 등 백금족 원소들이 1800년대 초 속속 발견됐는데, 로듐과 팔라듐을 발견한 윌리엄 하이드 울러스턴 박사가 1823년 금에 로듐 80퍼센트, 주석 20퍼센트짜리 합금을 붙이는 방법을 알아냈다. 이를 시작으로 1834년에는 기계식 펜슬 특허 등을 가지고 있던 존 아이작 호킨스가 천연 오스미리듐오스뮴 40~50퍼센트, 이리듐 30~40퍼센트, 기타 루테늄, 플래티넘을 금에 붙이는 방법을 완성한다. 호킨스의 방법은 1835~1836년경 미국에 전해졌는데 산업혁명의 막바지였던 영국보다 이제 막 깨어나기 시작한 미국에서 더 환영을 받았다.

황금과 백금을 이어 준 인

1849년 영국 만년필 회사들은 금 펜촉 제작을 머뭇거리고 있었다. 반면 미국에서는 뉴욕을 중심으로 최소 15개가 넘는 곳에서 금 펜촉을 만들었다. 고급은 아니었지만 쓸 만한 크기인 3호 금 펜촉을 5달러에 판매했다. 이는 20~40대 남성 노동자의 평균 주급 수준이었고, 마음만 먹으면 구매할 수 있는 가격이었다.

얼마 되지 않아 미국에서 금 펜촉을 만드는 회사가 70여 개

가 넘어가자 이제는 재료 수급에 문제가 생겼다. 타스마니아, 우랄 등에서 소량으로 산출되던 이리도스민과 오스미리듐의 공급이 부족했다.

1840년경부터 금 펜촉을 만들던 조지 쉐퍼드George W. Sheppard는 이 문제를 해결하려고 했다. 너무 작아 펜 끝으로 쓸 수 없는 부스러기를 녹여 큰 덩어리로 만들려는 시도였다. 펜 끝으로 쓸 수 있을 정도로 큰 천연 이리도스민의 부스러기를 모으면 수급 문제를 단숨에 해결할 수 있었다. 쉐퍼드는 20년 넘게 노력했지만, 아무리 애를 써도 섭씨 2,500도 이상 올려야 녹일 수 있는 이 광물을 녹이지 못했다.

쉐퍼드의 숙원은 동업자였던 존 홀랜드가 이어받는다. 하지만 홀랜드 역시 녹이는 방법을 발견하지 못했다. 그는 1온스약 28그램의 이리듐을 녹일 수 있는 방법을 아는 사람에게 1,000달러를 준다며 현상금까지 내걸었지만 찾아오는 이는 없었다. 그러던 어느 날 홀랜드는 친구에게 철광석 한 덩어리를 녹여 달라는 부탁을 받았다. 그런데 이 철광석은 원래 녹는점보다 훨씬 낮은 온도에서 녹았다. 원인을 분석해 보니 그 철광석 덩어리에 들어 있던 상당량의 인燐 때문이었다. 홀랜드는 인을 이용해 이리듐을 녹일 수 있을 거라 생각했고, 결과는 대성공이었다.

인Phosphorus은 그리스어로 '빛을 가져오는 자'라는 의미를 가지고 있다. 그리고 포스포루스는 샛별, 즉 금성을 의미한다. 인은 그 이름 그대로 홀랜드에게 빛을 가져다 주었고, 만년필 세계의 샛별이 됐다. 홀랜드는 이 방법을 특허 등록하고, 공개했지만 사용료는 받지 않았다. 그가 특허 사용료를 받았다면, 개척기에 불길처럼 일어난 만년필의 발전은 없었을지도 모른다.

이렇게 금과 백금으로 만들어진 만년필의 펜촉은 그 이름처럼 긴 수명을 가지고 있다. 회사와 모델, 사용자에 따라 다르지만 오래가는 것은 600만 자 정도 사용할 수 있다. 16년간 하루에 1,000자씩 꼬박 쓰면 600만 자 가까이 쓸 수 있다.

이 과정에서 만년필의 펜촉은 사용자에 맞춰 길이 든다. 펜끝이 어느 정도 마모되면서 사용자에게 최적화된 상태가 된다. 이렇게 사용자에게 맞춰 길든 만년필은 이 세상에서 오직 하나뿐인 존재가 된다. 《어린 왕자》에 등장하는 여우처럼 말이다. 이게 만년필의 진짜 매력이다. 오래 사용하면 언젠가는 떠나보내야 하겠지만, 소중히 다룬다면 그 이름처럼 평생을 함께할 수 있는 존재가 만년필이다.

한일전처럼 치열했던
파커와 쉐퍼의 경쟁

2018년 아시안 게임 금메달을 놓고 벌인 한국과 일본의 축구 대결. 우리나라 전력이 한 수 위로 평가됐지만 어느 누구도 승리를 낙관하는 사람은 없었다. "공은 둥글다"라는 제프 헤르베르거Sepp Herberger, 1954 스위스 월드컵 우승을 이끈 독일 국가대표팀 감독의 말처럼 축구 경기에는 변수가 많고, 더군다나 숙적 일본과의 경기에서는 무슨 일이 일어날지 모르기 때문이다. 반드시 이겨야 하는 라이벌전. 이번엔 이겼지만 언젠가는 질지도 모른다. 라이벌이란 오랜 세월 동안 어느 한쪽으로 기울어짐 없이 승패를 주고받으며 쌓아 올린 관계이기 때문이다. 이런 숙적의 관계가 양국 축구 발전에 큰 원동력이 됐음은 물론이다.

만년필 세계에도 이런 숙적 관계가 있다. 파커와 쉐퍼의 대결이 그렇다. 한일전만큼이나 흥미진진하다. 설립 시기를 보면 파커는 1888년, 쉐퍼는 1913년으로 쉐퍼가 후발 주자다. 이 두 회사는 발명가인 창업자의 이름을 회사명으로 내세운 공통점을 갖고 있지만, 그것 말고는 비슷한 점은 별로 없다. 축구로 비유하면 이렇다. 2골을 먹어도 3골을 넣는 공격 축구를 쉐퍼가 했다면, 파커는 탄탄한 수비 후에 역습을 펼쳐 1-0으로 이기는, 골을 먹지 않는 수비 축구를 구사했다. 이런 차이는 1920년 시작된 만년필의 황금기부터 두드러졌다.

먼저 공격을 시작한 쪽은 쉐퍼였다. 1920년 쉐퍼는 만년필에서 가장 중요하고 취약한 부분이자 만년필의 심장인 펜촉을 두세 배 두껍게 만들어 고장이 날 여지를 확 줄인 '라이프타임LIFETIME', 즉 사용자의 평생 동안 만년필을 보증하는 '평생 보증 만년필'을 내놓았다. 가격은 8.75달러. 당시 미국 노동자의 연봉이 200~400달러인 것을 감안한다면 꽤 비싼 가격이었다. 이 펜은 큰 성공을 거뒀다. 1919년 8퍼센트였던 전미 점유율이 1921년에는 15퍼센트까지 오른다. 쉐퍼의 성공에 파커는 바로 다음해에 파커 듀오폴드를 출시하며 역습을 시도했다. 가격은 7달러, 보증 기간은 평생 보증이나 다름없는 25년. 여기에 빨강

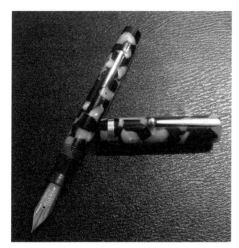

쉐퍼 라이프타임.

이라는 컬러를 입혔다. 파커답게 가격을 살짝 낮추고 컬러를 더해 내놓은 역습이었다. 1922년 파커와 쉐퍼의 매출은 엇비슷한 200만 달러 정도였다. 파커의 역습 또한 대성공이었다.

파커의 역습에 쉐퍼는 1924년 더 세찬 공격을 준비했다. 이번엔 '라이프타임'의 재질을 더 가볍고 단단하며 훨씬 다양한 컬러가 가능한 플라스틱으로 바꿨다. 이 새로운 재질의 만년필은 날개 돋친 듯 팔렸고, 1925년 쉐퍼의 전미 점유율은 20퍼센트에 이르게 된다.

이 성공에 파커의 대응은 이전과는 달랐다. 듀오폴드가 여전

1926년 파커 듀오폴드 광고.

히 잘 팔리고 있어 굳이 모험할 필요가 없었다고 생각했는지 한 동안 시장을 관망했다. 하지만 2년 뒤인 1926년에 매출이 역전 되고 격차가 벌어지자 파커 역시 플라스틱 만년필을 내놓고, 그 랜드 캐니언과 비행기에서 자사自社의 플라스틱 만년필을 떨 어뜨리는 광고를 하는 등 적극적인 마케팅을 펼쳤다. 이듬해인 1927년엔 쉐퍼에 없는 컬러인 파란색의 라피스라줄리와 노란 색의 만다린을 추가하며 공세의 고삐를 조였다.

쉐퍼가 앞서 나가고 파커가 따라가는 형세는 1930년대 초반 까지 이어졌다. 1930년대 중반부터 1940년대까지는 파커가 주 도하지만, 이후엔 엎치락뒤치락하면서 1980년대까지 경쟁이 계속된다. 약 60년 동안 이어진 라이벌 관계는 세계를 호령했던 미국 만년필의 전성기를 보여 준다.

하지만 잉글랜드의 축구 선수 게리 리네커가 "축구는 22명이 공을 쫓다 결국 독일이 이기는 게임이다."라고 말한 것처럼, 지 금 만년필의 패권은 독일이 쥐고 있다. 파커와 쉐퍼라는 두 라 이벌이 독일을 이기고 다시 패권을 차지할 수 있을까? 2018 러 시아 월드컵 조별 리그에서 탈락한 독일처럼 몽블랑에게 역전 골을 넣을 수 있는 만년필이 나오기를 고대한다.

쉐퍼 라이프타임

1. 펜촉보다 껍질이 더 중요하다

쉐퍼 라이프타임은 변색 여부가 가장 중요하다. 쉐퍼는 펜촉이 튼튼하기로 유명하다. 온전한 펜촉을 구하기는 쉬운 편이다. 만약 펜촉이 부러지고 몸통에 변색이 없는 제품이 있다면 그 반대인 경우보다 훨씬 더 가치가 있다.

펜촉이 부러지고 몸통이 아주 깨끗한 라이프타임은 500달러의 가치가 매겨지지만, 펜촉이 멀쩡하고 몸통이 성치 않은 모델은 100달러 내외다.

빈티지 만년필을 구할 때는 당장 사용할 수 있느냐보다 그 모델의 고유한 가치가 보전되어 있느냐가 더 중요하다. 라이프타임은 몸통에 변색이 없고, 금속 밴드와 클립의 도금이 벗겨지지 않았는지를 살펴보자. 선호되는 색깔은 변색되지 않은 경우라면 제이드 그린, 펄 앤드 블랙, 그다음이 검정이다. 그러나 변색이 되었다면 변색이 없는 검정 모델이 더 낫다.

2. 초기산을 사라

모든 만년필에 통용되는 기준이지만 쉐퍼 역시 초기산이 중요하다. 초기산을 판별하는 가장 쉬운 기준은 클립에 달려 있는 구슬의 크기다. 구슬이 클수록 초기산이다. 이후로는 점차 작아진다. 초기산을 구매해야 하는 이유는 펜촉에 금을 더 많이 사용했고, 클립의 내구성도 높기 때문이다.

마릴린 먼로의 매력점과
쉐퍼의 상징

만년필의 매력은 어디에 있을까? 보통 만년필의 심장이라고 불리는 펜촉을 가장 먼저 떠올리겠지만, 펜촉은 만년필 매력의 시작점이다. 그밖에 은이나 금 그리고 흑단黑檀과 스네이크 우드 등 귀금속과 귀한 나무 등의 소재도 특별한 매력이지만, 만년필이 가진 매력의 끝은 몽블랑의 하얀 별, 파커의 화살 같은 상징에 있다.

상징의 시작 역시 실용적인 만년필 시대를 연 워터맨이었다. 파커와 쉐퍼 등 군웅할거가 시작되는 만년필의 황금기1920~1940년가 열리기 전까지 초창기 워터맨은 정말 놀라운 회사였다. 모세관 현상을 이용하여 뚜껑을 열자마자 바로 써지는, 즉卽필기

워터맨의 지구의 상징. 동그라미 안에 'IDEAL'이라고 써 있다.

와 남아 있는 한 방울까지 쓸 수 있는 완完필기를 실현했을 뿐만 아니라, 자사自社 펜촉 시대를 본격적으로 시작했으며, 클립도 맨 처음 장착했다. 여기에 1902년 지구의地球儀 모양의 상징까지 만들었으니 어떤 면으로 봐도 만년필의 아버지라고 불리는 것은 당연했다.

하지만 세상에 영원히 변치 않는 것은 없는 법이다. 워터맨의 독주는 제1차 세계 대전이 끝나자마자 새로운 무기를 장착한 회사들의 도전을 받아 그 자리를 위협받기 시작했다. 그중 가장 강력한 도전자는 1913년 만년필 사업을 시작한 쉐퍼였다. 쉐퍼는 매우 영리한 회사였다. 그 당시 최신의 유행을 면밀히 분석하여 더하거나 뺄 필요 없는 간결한 만년필을 들고 나왔던 것이다. 클립을 달았고, 돌려서 잠그는 뚜껑, 혁신적인 잉크 충전 방식을 도입했다. 그러고는 1917년에 자사 펜촉까지 장착하더니 1920년엔 평생 보증까지 내놓았다. 덕분에 쉐퍼의 1914년 미국 시장 점유율은 4퍼센트에서 1923년엔 13퍼센트로 급성장했다.

그렇지만 이 영리한 신생 회사 쉐퍼에 단 한 가지 없는 것이 있었다. 바로 쉐퍼 하면 딱 떠오르는 상징이었다. 1924년, 때가 무르익었다. 평생 보증으로 큰 성공을 거두었지만, 쉐퍼는 그

쉐퍼의 하얀 점(1920년대).

정도로 만족하는 회사가 아니었다. 비장의 무기를 두 개 준비했는데, 하나는 플라스틱으로 만년필을 만드는 것이었고 다른 하나는 상징이었다. 쉐퍼는 플라스틱으로 만년필을 만들고는 뭔가 허전한 뚜껑의 상단에 하얀 점을 찍어 만년필을 완성했다. 쉐퍼의 상징이 탄생한 것이다. 그 결과 1925년 쉐퍼는 미국 시장 점유율이 20퍼센트에 달했다.

재미있는 것은 할리우드에서도 점點으로 성공한 배우가 있었다는 것이다. 뷰티 마크beauty mark 또는 뷰티 스팟beauty spot으로 불리는 입가에 매력점이 있는 마릴린 먼로1926~1962다. 마

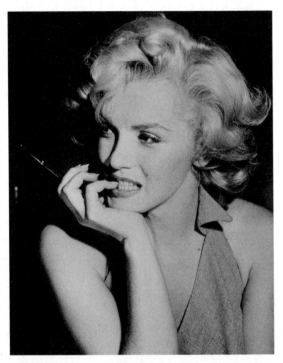
마릴린 먼로(1953년).

릴린 먼로는 쉐퍼가 점을 찍어 한창 주가를 높이고 있을 때인 1926년 로스앤젤레스에서 태어났는데, 제2차 세계 대전 중 전쟁 물자 생산 공장에서 일하다가 한 사진작가를 만나 모델 일을 시작했다. 모델을 하면서 컬럼비아 픽처스의 영화에 단역으

로 출연하기도 하면서 점차 영화 쪽으로 발을 넓혔다. 그러다가 1953년 〈나이아가라〉에서 큰 인기를 얻게 되었고, 〈신사는 금발을 좋아해〉 출연에 이어, 최고의 흥행작인 1955년 〈7년 만의 외출〉로 그 인기의 정점을 찍게 된다.

그런데 먼로의 초창기 사진에는 그 유명한 이 매력점이 거의 보이지 않는다. 아마도 결점으로 생각하여 화장으로 가렸던 것이 아닐까 싶다. 그녀는 〈카사블랑카〉의 잉그리드 버그만이나 〈모감보〉의 에바 가드너에 비하면 특색이 명확한 얼굴은 아니었다. 그러다가 누군가의 충고일 수도 있고, 화장하고 지우기를 반복하다가 스스로 발견한 것일지도 모르겠지만, 그녀는 이 입가의 점을 더 이상 가리지 않았고, 매력점이 있는 먼로의 얼굴은 누구나 한번에 기억할 수 있게 됐다. 쉐퍼의 하얀 점이 뭔가 허전했던 쉐퍼를 완성했던 것처럼, 매력점이 먼로의 얼굴을 완성했던 것이다.

사람들의 눈은 신기하다. 완성도가 100퍼센트가 되어야 비로소 눈길을 주고 성공을 인정한다. 성공하지 못하는 이유는 노력하지 않아서가 아니라 100퍼센트에 도달하지 못했기 때문이 아닐까?

늦깎이 스타가
의미하는 것들

가요계에선 가끔 철 지난 노래가 갑자기 인기를 얻을 때가 있다. 처음 나왔을 때는 반응이 없다가, 혹은 인기를 끌고 난 이후 차트에서 사라졌다가 다시 차트 상단에 이름을 올리는 경우다. 이때 '역주행'이라고 하면서 화제가 된다.

필기구 세계에서도 역주행 현상이 있을까? 앞서 잠시 언급했던 '사인펜'이 대표적인 사례다. 1963년 일본의 펜텔은 펜 끝이 섬유질인 '사인펜'을 내놓았지만, 일본 국내에선 인기를 얻지 못하여 매출이 형편없었다. 하지만 이듬해 펜의 운명이 바뀐다. 시카고 문구 국제 박람회에 출품된 것 중 하나가 미국 백악관의 한 직원의 손에 들어갔고, 당시 대통령이었던 린든 존슨이

이를 써 보고는 24다스를 주문했다. 이게 화제가 되어 일본에서도 큰 인기를 끈다. 이후 펜텔의 사인펜은 이런 유형의 펜들 모두를 '사인펜'으로 불리게 할 정도로 크게 성공한다.

역주행과는 결이 다르지만 만년필 세계에서도 늦깎이로 출발해 큰 성공을 거둔 제품이 있다. 몽블랑149 1952년 출시와 파이롯트 캡리스 1963년 출시가 그 주인공이다. 이 둘은 현재까지 생산되고 있는 장수 모델이란 점, 출시되고 한참 지난 후에야 인기를 얻었다는 공통점을 갖고 있다.

두 만년필이 출시되던 당시 필기구 세계는 볼펜의 등장으로 만년필 매출이 바닥을 치고 있었다. 만년필 회사들은 살아남기 위해 잉크병이 필요 없는 카트리지 방식을 채택했고, 펜의 크기도 휴대가 편하도록 소형화했다.

몽블랑149는 이 유행을 따르지 않았다. 펜촉은 엄지손톱만큼이나 컸고, 잉크병에 펜촉을 담가 충전하는 전통적인 방식을 고수했으며, 펜의 크기는 뚱뚱하다고 할 정도로 컸다. 뛰어난 품질에다 만년필의 고전적인 아름다움을 갖추고 있었지만, 사람들의 눈길이 닿지 않았다.

반면 파이롯트 캡리스Capless는 펜촉이 새끼손톱의 절반도 되지 않았고, 잉크 넣는 방식 역시 탄창에 총알을 끼우듯이 갈아

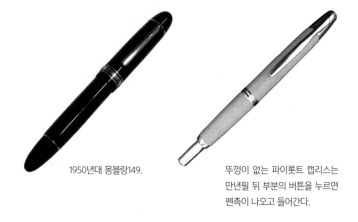

1950년대 몽블랑149.

뚜껑이 없는 파이롯트 캡리스는
만년필 뒤 부분의 버튼을 누르면
펜촉이 나오고 들어간다.

끼우면 되는 카트리지 방식이었다. 여기에 '캡리스'란 이름처럼
뚜껑이 아예 없었다. 겉보기로는 볼펜과 큰 차이가 없었다. 당
시 시대가 요구하던 만년필의 모습과 볼펜의 장점까지 모두 담
았다.

두 만년필의 성적은 어땠을까?

1950년대에 몽블랑149는 파커51, 1960~1970년대에는 파커
75의 인기에 밀려났다. 그러던 중 1980년대 만년필의 인기가
부활하면서 사람들은 다시금 큰 만년필을 원했는데 몽블랑149
보다 크고 아름다운 만년필은 없었다. 늦깎이였던 몽블랑149의
시대가 열린 것이다.

캡리스는 출시 당시만 해도 밀폐가 좋지 않았고 내구성도 떨어져 큰 인기를 끌지 못했다. 하지만 1990년대 후반부터 인기를 끌기 시작했다. 몽블랑149와는 다른 이유였다. 몽블랑149가 전통적인 만년필의 아름다움을 가장 잘 형상화한 게 인기를 끈 이유였다면, 캡리스는 수십 년간 밀폐와 같은 크고 작은 문제점을 끊임없이 보완하여 믿을 만한 품질로 만들어 낸 것이 인기의 비결이었다. 실용성과는 멀어진 만년필을 실용의 세계로 끌어들인 각고의 노력을 인정받은 것이다.

이 두 모델의 선전을 보는 일은 흥미롭다. 하나는 만년필의 전통을 끝까지 극단적으로 추구했고, 하나는 실용성을 절대 놓지 않았다. 두 모델은 모두 훌륭했고, 사람들에게 인정 받았다. 잘 만들어진 것은 언제고 빛을 발한다. 필기구로서 만년필의 시대는 저물었지만, 아직 만년필의 시대가 끝나지 않았다는 것을 보여 준다. 만년필을 바라보는 시각이 다양하다는 것을 방증하는 사례이기도 하다.

처음에는
마음에 들지 않았다

뚜껑이 없는 만년필 파이롯트 캡리스를 처음 본 때는 2000년대 초였다. 이베이가 유행하기 시작하며 비싸서 구할 수 없던 만년 필을 합리적인 가격에 구입할 수 있게 됐고, 희귀 만년필도 보다 쉽게 손에 넣을 수 있게 됐다. 그때부터 을지로 만년필 연구소에는 희귀한 만년필을 가져와 모험담을 늘어놓는 이들이 많아졌고, 고장난 빈티지 만년필을 잔뜩 가져오는 이도 늘었다. 캡리스도 그때 등장했다.

캡리스는 노크 타입이다. 볼펜처럼 버튼을 누르면 작은 펜촉이 나오고, 다시 누르면 쏙 들어간다. 특이하게도 펜촉 방향 손잡이에 클립이 붙어 있다. 캡리스는 그간 본 만년필과 달라

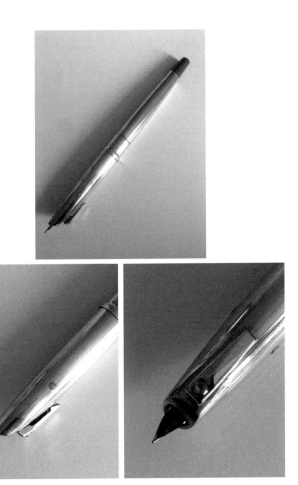

파이롯트 캡리스 1세대 모습. 펜촉 방향 손잡이에 클립이 붙어 있다.

낯설었고 실제로 펜을 잡기에도 불편했다. 하지만 뚜껑을 열 필요 없이 바로 쓸 수 있다는 장점은 클립 때문에 잡기 불편한 단점을 충분히 상쇄했다. 사용자들이 하나둘 늘기 시작했고, 몇 년 전부터는 매년 나오는 한정판을 모으는 사람들도 생겨났다.

독특한 만년필, 캡리스

만년필은 잘 마르는 수성 잉크를 사용하기 때문에 뚜껑이 있는 게 보편적이었다. 실용적인 첫 만년필이자 현대 만년필의 틀이 된 워터맨 역시 뚜껑이 있었다. 뚜껑은 펜촉을 보호하고, 펜촉 끝이 마르지 않도록 한다.

하지만 초기 만년필들은 여러 면에서 완전하지 못했다. 쓰려고 뚜껑을 열면 잉크가 왈카닥 쏟아지기 일쑤였고, 잉크가 저장된 몸통과 손잡이의 연결 부분에서 잉크가 새어 나오기도 했다. 이 문제들을 해결하기 위해 다양한 시도가 있었다.

그중 가장 유명한 게 워터맨이 1907년에 내놓은 세이프티 펜이었다. 세이프티 방식은 손잡이와 몸통을 하나로 만들고, 펜촉은 몸통에 있다가 글을 쓸 때 밖으로 나왔다. 뚜껑은 돌려 잠그는 스크루 방식이어서 잉크가 새지 않았다. 세이프티로 불린 이

유도 잉크가 새지 않았기 때문이다.

캡리스는 이 방식의 변형이었다. 펜촉이 나오고 들어가는 것을 그대로 두고, 뚜껑 대신 개폐구開閉口를 만들었다. 1909년 최초의 특허가 이뤄졌고, 1920년대 일본과 이탈리아 등에서 만들어졌지만 실용적이지 못해 유행되지 못했다.

캡리스가 실질적으로 상용화된 것은 1963년 일본에서였다. 고도 성장기 당시 일본은 새로운 물건이 하루가 다르게 나올 만큼 발전 중이었다. 필기구는 그 발전의 전조前兆였다. 일본에서 뚜껑이 필요 없는 볼펜이 1948년에 등장했고, 1957년에는 플라스틱 카트리지 필러가 나왔다. 볼펜이 미국에서 상용화된 것이 1945년, 카트리지 필러가 1953년이었던 사실과 비교하면, 당시 일본이 얼마나 빠르게 발전하고 있었는지를 알 수 있다.

펜쇼에서 만난 '캡리스'

빈티지 만년필과 현대 만년필을 전시하고, 판매도 하는 펜쇼가 우리나라에도 있다. 2010년 가을에 시작되어 매년 2회 봄과 가을에 열고 있다. 국내 만년필 동호인은 물론 일본의 만년필 동호인들이 참석하고 있고, 2018년에는 프랑스에서도 동호인들이 찾아왔다. 일체의 후원 없이 치러지는 순수 아마추어 모임으

로서 화려하지는 않지만 단 하루뿐인 전시회에 400명이 넘게 참가한다. 만년필에 대한 열정과 애정은 세계 그 어느 나라 펜쇼 못지않다.

짧게나마 펜쇼를 설명한 것은 닉네임 '캡리스'를 사용하는, 여든의 나이를 바라보는 일본인 니이쿠라 노부요시新倉信義 씨 때문이다. 만년필 동호인들은 본명을 사용하지 않고 보통 본인이 좋아하는 만년필을 닉네임으로 정한다. 내 닉네임이 '파카 51'인 이유도 그 때문이다.

니이쿠라 씨는 20대에 파이롯트에 입사하여 퇴직한 '파이롯트맨'이었다. 보통의 일본인들이 자기가 다녔던 회사를 좋아하듯이 니이쿠라 씨는 파이롯트를 사랑했다. 푸른 피가 흐른다는 LA다저스의 토미 라소다Tommy Lasorda처럼 니이쿠라 씨에게도 파이롯트의 푸른 잉크가 흐를 것 같았다. 평생 만년필 회사에 종사한 경험은 어떤 책에서도 찾을 수 없고, 볼 수 없는 귀한 경험이 됐을 것이다. 더욱이 만년필을 연구하는 나에게 그의 작은 한마디는 보물이었다.

"니이쿠라 씨! 파이롯트가 캡리스를 내놓은 이유가 뭔가요?"

그는 파이롯트에 대한 질문이라면 무엇이든 단 1초의 망설임도 없이 대답했다. 그만큼 열심히 일했었다는 이야기일 것이다. 그가 갖고 있는 자신감의 원천이기도 했다.

"그때는 파이롯트가 위기였습니다. 플래티넘과 세일러는 카트리지가 들어간 만년필이 있는데 파이롯트는 있냐고 물으면 뭐라 할 말이 없었습니다. 당시 파이롯트는 고무 튜브가 들어가는 구식舊式 잉크 충전 방식을 사용했습니다 카트리지의 상용화는 플래티넘은 1957년, 세일러는 1958년이었다."

"그렇다면 당시 파이롯트의 점유율은 어느 정도였습니까?"

니이쿠라 씨는 이번에도 단박에 대답했다.

"당시 일본 점유율이 파이롯트가 35퍼센트, 플래티넘이 25퍼센트, 세일러가 15퍼센트, 나머지는 모리슨 등의 군소업체들이 갖고 있었습니다."

캡리스는 이때 나왔다. 1963년에 등장한 1세대는 카트리지

잉크 충전 방식이었고 뒷부분의 꼭지를 돌리면 펜촉이 나오는 회전식이었다. 이듬해인 1964년에 눌러서 펜촉이 나오는 노크식이 되었고, 그 뒤에도 조금씩 변했다. 캡리스는 현재까지 약 55년 동안 총 11세대가 출시됐다. 모두를 알 필요는 없지만, 중력을 이용해 펜촉이 나오는 1968년의 자중自重식, 몸통에 세로 줄 무늬가 있는 1971년 C-400BS, 1998년에 나온 9세대, 스페인어로 열 번째를 의미하는 10세대의 데시모, 회전식이 다시 적용된 11세대의 페레모 정도는 알아 두는 것이 좋을 것 같다.

"캡리스도 투명한 데몬스트레이터가 가장 값지고, 일명 '잠자리 날개'인 세이레이-누리seirei-nuri도 꽤 비싸게 거래됩니다. 그리고 1세대와 골드 플레이트뚜껑과 몸통에 금을 도금가 가장 선호됩니다. 3세대 펜촉은 2세대보다 1밀리미터가 더 노출됐는데, 1밀리미터 나오는데 1년 걸렸으니 아주 늦게 자란 셈이지요(웃음)."

니이쿠라 씨가 다시 입을 열었다.

"캡리스는 성공했습니다. 저는 어깨를 확 펼 수 있었습니다.

다시 자신감이 생겼지요. 또 재미있는 것은 플래티넘이 바로 따라했다는 겁니다(웃음)."

니이쿠라 씨는 이 부분에서 가장 크게 웃었다. 실제로 파이롯트의 캡리스가 나오고, 1965년 플래티넘에서도 캡이 없는 플래티넘 노크Platinum Knock가 나왔다.

"플래티넘 노크의 별명이 '노프'였습니다. 작동이 잘 되지 않았기 때문입니다."

노프는 'No'와 'Cap 일본에서는 캐프라고 발음한다'이 결합된 별명이었다. 노크는 카탈로그나 자료로만 본 만년필이어서 품질이 어땠는지 알 수 없었다. 하지만 일본 회사들의 특징상 아마도 품질은 파이롯트 캡리스와 비슷했거나 약간 떨어지는 정도였을 것이다. 어찌됐든 노크는 출시된 지 얼마 되지 않아 바로 단종됐다.

첫술에 배부를 수 없는 것처럼 어떤 만년필도 처음부터 좋을 수는 없다. 모든 만년필이 좋은 아이디어를 갖고 시대의 요구에 맞게 만들어지지만, 오랜 세월을 두고 다듬어져야 좋은 만년필

이 된다. 사람처럼 말이다. 첫인상이 좋은 사람이 있고, 시간이 지날수록 매력이 넘치는 사람이 있다. 또 나이가 들수록 멋있는 사람이 있다. 우리 나이로 곧 여든이 되는 니이쿠라 씨가 해마다 더 멋있어 보이는 이유도 여기에 있을 것 같다.

신선놀음에 도낏자루 썩는지 모르는 만년필 수리

연구소를 을지로로 옮기기 전 공휴일에 있었던 일이다. 그곳에서 몇 해를 보냈는데, 오래된 건물이어서 겨울엔 난로를 틀어도 코끝과 손발이 시릴 정도로 추웠다. 계단이 아주 널찍했고 창틀과 출입문, 복도 바닥은 모두 나무였다. 고색창연古色蒼然하다고 할 순 없어도 나름 운치가 있었다. 복도가 나무 바닥이라 신발을 벗고 문을 여는 사람들도 있었다.

일흔이 넘은 건물 관리인은 시간 관리가 정확한 분이었다. 을지로 연구소는 밤늦게까지 있어도 상관없었지만, 그땐 평일엔 밤 9시경에 나가야 했고, 토요일엔 저녁 7시까지만 사무실에 있을 수 있었다. 특히 토요일에는 시간을 꼭 지켜야 했다. 그렇지

않으면 관리인이 건물 현관 셔터를 내리고 자물쇠를 채우고는 퇴근했다.

나는 그날이 오기 한참 전부터 들떠 있었다. 보름 전에 이베이에서 꽤 귀한 만년필 하나를 낙찰받았는데, 아주 싼값에 따냈기 때문이다. 간혹 이베이는 너무 싸게 낙찰되면 판매자가 물건을 보내지 않는 경우가 있다. 펜이 도착할 때까지 조마조마한 마음으로 기다릴 수밖에 없다. 판매자가 만년필을 보내지 않아도 판매자를 원망할 생각은 없었다. 보내 주면 그저 고마울 정도의 가격이었다. 하지만 꼭 보낼 거라는 나름의 확신도 있었다. 클립이 부러지고 잉크가 충전되지 않는 60년 가까이 된 만년필의 가치를 알아보기는 쉽지 않다. 일반적으로는 폐품으로 생각할 수밖에 없기 때문이다.

하루하루 올까 말까 노심초사 기다리기를 며칠. 퇴근길 우체통에 꽂혀 있는 종이 상자가 눈에 들어왔다. 조심스레 상자를 열고 만년필을 확인했다. 이베이 사진에서 본 것처럼 클립은 부러져 있었고 잉크는 충전되지 않았다. 내 마음에 들 정도로 온전하게 수리하려면 시간이 꽤 걸릴 게 분명했다. 달력을 보며 시간을 따져 보니 공휴일 딱 하루가 누구의 방해도 받지 않고 수리할 수 있는 날이었다.

4층이지만 어째서인지 호수는 503호였던 연구소까지 단숨에 뛰어 올라갔다. 미리 머릿속에 그려 놓은 생각대로 손이 착착 움직였다. 수리 도구를 펼쳐 놓고 물 한 컵을 떠놓은 다음 수리를 시작했다. 몇 군데가 고장난 경우 우선 쉬운 것부터 수리한다. 쉬운 것부터 하면서 손을 풀고 집중력도 올리기 위해서다.

그 만년필은 '스위치 방식'의 잉크 충전 장치가 들어 있었다. 1960년대 일본 파이롯트에서 개발한 충전 장치로 파커의 버튼 필러를 변형한 것이다. 펜 내부에 있는 고무 색sac을 기다란 금속판으로 누르면, 탄력 있는 고무 색이 펴지면서 잉크가 들어오는 원리다. 금속판을 버튼으로 누르는 방식이면 '버튼 필러', 올리고 내릴 수 있게 스위치가 연결된 것은 '스위치 방식'이라고 한다. 이런 종류의 잉크 충전 방식은 쉽게 수리할 수 있다.

분해가 관건인데 방법을 알면 매우 간단하다. 펜촉의 공기 구멍에 가느다란 철사를 넣고 위로 밀면 혹은 아래로 당기면 피드와 함께 충전 장치가 쏙 빠진다. 이렇게 빠진 충전 장치에서 고무 색을 갈아 끼우면 수리 완료다.

스위치 필러는 공식에 숫자를 대입해서 답을 내듯이 가볍게 끝이 났다. 이제 남은 것은 클립이었다. 파커가 개발한 와셔 클립washer clip 계열은 쉽게 수리할 수 있지만, 그 외의 방식이라

면 까다롭다. 다행히 그 만년필은 와서 클립 계열로 뚜껑 위에 마개와 클립을 나사식으로 고정하는 캡탑_{뚜껑 꼭대기}을 돌려서 분해하면 클립을 뺄 수 있었다. 하지만 파커51처럼 캡탑이 아주 짧은 후기 방식이어서 전용 분해 도구가 없으면 열 수 없었다. 그렇다면 성가시더라도 도구를 만들어야 했다.

그깟 클립 때문에 이런 수고까지 해야 하냐고 묻는다면 너무 당연하다고 말할 수밖에 없다. 3억 원을 호가하는 롤스로이스에 '환희의 여신상' 엠블럼이 없다고 생각해 보라. 환희의 여신상의 가격은 500만 원 정도이지만 롤스로이스를 완성하는 화룡점정이다. 하물며 클립은 만년필에서 6분의 1 정도의 가치를 지닌 부품이다.

캘리퍼스로 잰 수치대로 알루미늄 막대를 그라인더로 딱 맞게 깎는다. 여기에 세로줄로 홈을 내면 파커51의 클립을 분해하는 도구와 똑같다. 칼자루처럼 나무 손잡이를 달면 완성이다. 캡탑에 두툼한 고무판을 받치고 방금 만든 기구를 뚜껑 안쪽에 넣고 시계 반대 방향으로 돌린다. 이렇게 씨름하기를 몇 번. 너무 오래 방치된 탓인지 캡탑이 돌지 않았다. 방청 윤활제를 뿌리고 30분 정도 기다렸다가 다시 한 번. 그래도 열리지 않는다.

대체 무슨 만년필이기에 남들 다 쉬는 휴일에 이런 고생을 사

서 하냐고 생각할 것이다. 스위치 방식의 잉크 충전 장치를 장착한 이 만년필은 1960년대 일본 만년필이다. 금과 은으로 용, 금붕어, 원앙, 극락조, 학 등을 그린 다음 옻칠을 한 '마키에' 공예법으로 만들었다. 특히 이 작품은 1925년에 시작된 1세대 마키에 작가들 중 최고로 칭송되던 '6인회' 맴버인 이이다 코호飯田光甫의 작품이었다. 이이다 코호는 현대에서도 가장 인기 있는 마키에 작가다. 특히 새를 잘 그리기로 유명한데, 이 만년필엔 원앙 두 마리가 떡하니 그려져 있다.

점심을 걸렀기 때문에 배가 고팠다. 물을 한 컵 마시고 캡탑을 잡고 돌렸더니 '끼기긱' 하며 탁 풀렸다. 수리는 이 맛에 한다. 될 듯 말 듯하다 마지막에 결국 풀리는 그런 맛에 한다. 이럴 땐 나도 모르게 올림픽에서 금메달이라도 딴 것처럼 주먹을 꽉 쥐게 된다. 이제 수리는 일사천리다. 부러진 클럽을 미리 수배해 놓은 클립으로 교체하고 잉크를 넣었다. 수십 년 만에 잉크 맛을 본 것이라 펜촉이 종이 위를 낮설어 한다. 하지만 물 한 모금이 천천히 몸으로 퍼지듯 잉크가 펜촉과 피드에 스며들자 종이 위를 달리기 시작한다.

이제 밥을 먹으러 가야지. 만년필을 가슴팍에 꽂고 계단을 천천히 내려왔다. 하지만 불길한 예감. 현관 셔터는 내려가 있고

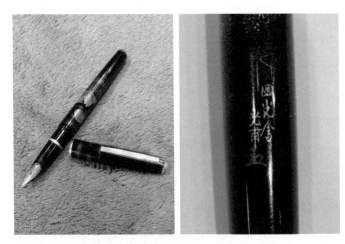

이이다 코호의 만년필. 만년필에는 원앙과 그의 서명이 있다.

바깥에서 자물쇠가 잠겨 있었다. 공휴일이라 관리인이 더 일찍 문을 닫은 것이다. 자물쇠 열쇠는 갖고 있었지만 안에서 열 방법이 없었다. 꼼짝없이 건물에 갇혀 버렸다.

관리인 전화번호도 모르고, 열쇠 집도 아는 데가 없었다. 고민 끝에 을지로 3가 파출소에 전화를 걸었다. 자초지종을 설명하고 몇 분이 지나자 무전기 소리가 들렸다. 셔터 틈으로 나는 신분증과 자물쇠 열쇠를 내밀었다. 내 주민등록번호가 무전기를 통해 불려지고, 나는 곧 풀려났다. 경찰관에게 감사를 드리며 한숨을 내쉬었다. 신선놀음에 도낏자루 썩는 줄 모른다더니 만년필 수리가 딱 그 꼴이다.

마키에 만년필

마키에 만년필은 먼저 파이롯트 제품부터 수집해 보는 걸 추천한다.
마키에 공예 기법은 보통 세 가지가 있다.

1. 히라마키에

히라마키에平まき絵는 가장 기본적인 공예법이다. 만년필 표면에 기본적인 그림을 그린 정도다. 이 공법으로 만든 제품은 수집 가치가 크지 않다.

2. 도기다시마키에

도기다시마키에研ぎ出しまき絵는 만년필 표면에 그림을 그린 후 옻칠을 해서 매끈하게 광을 낸 제품이다. 이 정도는 돼야 수집 가치가 있다. 도기다시마키에 정도가 되면 가오kao라고 하는 작가 특유의 붉은색 사인이 들어간다. 이런 사인이 있는데 만

약 50만 원 이하의 가격으로 나왔다면 바로 구매하는 걸 추천한다.

3. 타카마키에

타카마키에高まき絵는 그림에 입체감이 있다. 도기다시마키에보다 공이 더 들어간다. 보통 사이즈가 큰 펜에 적용된다. 마찬가지로 가오가 필수적이다. 금붕어, 용, 원앙, 봉황, 도깨비 같은 복잡한 문양이 들어간다. 타카마키에 만년필은 최하 100만 원 이상부터 시작한다고 보면 된다.

4. 나미키

파이롯트 마키에 제품 중 펜촉에 'NAMIKI'라는 문자가 새겨져 있다면 가치가 있다. 나미키는 파이롯트 창업자 나미키 료스케並木良輔의 이니셜이다. 만약 'DUNHILL-NAMIKI'라는 문자가 새겨져 있다면 가치가 더 높다.

1930년대 영국의 던힐에서 파이롯트에 던힐의 이름으로 마키

에 만년필을 납품해 달라는 요청을 했다. 그러나 파이롯트는 단칼에 이를 거절했다. 그러자 던힐은 던힐-나미키의 이름으로 내자며 다시 제안했고, 파이롯트는 이를 받아들여 던힐-나미키 마키에를 만들어 납품했다. 만약 이 제품의 빈티지가 눈에 띈다면, 가격이라도 꼭 알아보자. 당신이 조금 무리하더라도 당장 살 수 있는 가격대라면 반드시 사라고 권하고 싶다. 상태가 좋다면 상상하는 이상의 가치를 안겨 줄 수도 있다.

5. 플래티넘과 세일러의 마키에도 살펴보자

플래티넘과 세일러는 파이롯트와 함께 일본 만년필을 이끈 회사다. 파이롯트가 나미키를 통해 마키에 제품을 널리 알렸지만 플래티넘과 세일러의 마키에도 파이롯트 못지않은 작품이 있다. 지금까지는 파이롯트에 비해 수집 경쟁이 적은 편이라는 게 가장 큰 이점이다. 마키에를 보는 눈이 있다면 플래티넘과 세일러 제품도 주목해 보기를 권한다.

여러 나라의 만년필

개들은 품종에 따라 뚜렷한 특색이 있다. 천 리가 떨어져 있어도 자기 집을 찾아온다는 우리나라의 진돗개. 군견으로 유명한 독일의 저먼 셰퍼드. 험상궂게 생겼지만 친절한 영국의 불도그. 프랑스에는 발랄한 푸들이 있고, 이탈리아에는 눈, 코, 입이 까만 몰티즈가 있다. 큰 덩치로 썰매를 끄는 순둥이인 알래스칸 맬러뮤트는 미국 개다. 그 밖에도 수없이 많은 품종의 개가 있고 특성도 제각각이다. 이렇게 품종이 많은 이유는 사람들이 환경이나 목적에 맞게 품종을 개량했기 때문이다.

만년필 이야기를 하다가 갑자기 왜 개 이야기를 하는지 의아할지 모르겠다. 내가 보기에 만년필과 반려견은 상당히 많이 닮았다. 먹이를 주듯 때가 되면 잉크를 채워 줘야 하고, 목욕을 시

키듯 세척을 해야 한다. 가장 끌리는 점은 둘 다 주인을 알아본다는 것이다. 반려견이 주인을 보면 꼬리를 치며 절대적인 충성을 보여 주는 것처럼 만년필은 매일매일 사용해 준 주인의 필기 습관에 맞게 펜 끝이 닳아 특별한 필기감을 제공해 준다. 주인만이 느낄 수 있는 매끄럽고 부들부들한 그 감촉은 오로지 만년필 주인만이 느낄 수 있다.

그런데 만년필도 나라마다 특징이 있을까? 가장 먼저 떠오르는 나라는 만년필 종주국인 미국이다. 지금 우리가 사용하고 있는 모든 만년필은 펜촉의 가는 홈을 타고 잉크가 흘러나오는 모세관 현상을 이용하고 있다. 필기구에 모세관 현상을 이용한 것은 1883년 뉴욕에서 보험업을 하던 워터맨이 처음 생각해 냈다. 그가 설립한 회사가 워터맨이다. 그 몇 년 뒤 등장한 화살 클립의 파커 그리고 만년필에 평생 보증 개념을 도입하여 만년필 황금기를 연 쉐퍼. 이들이 미국 만년필을 대표하는 회사들이다.

미국 만년필이라는 품종을 한마디로 설명하자면, "튼튼하고 수리가 쉽다"라고 정리할 수 있다. 수십 번 분해하고 조립해도 문제없이 잘 작동한다. 수리 전용 도구가 없어도 분해하고 고칠 수 있다.

영국은 전체적으로 미국과 비슷하다. 만년필 종주국인 미국 만년필 회사들이 많이 진출한 탓이다. 영국 만년필의 특징을 뽑자면 "보수적이고 점잖다"라고 할 수 있다. 미국에서 유행이 끝난 파커 듀오폴드는 영국에서 계속 생산됐다. 미국에서 빨강, 파랑 바디가 나오면 영국에서는 톤이 다운된 자주색이나 남색으로 바뀐다. 이런 보수적인 영국 만년필 스타일을 보여 주는 예가 파커61이다. 1956년에 나온 파커61은 1964년 파커75가 소개됐을 때 급격히 잊혀졌다. 적어도 미국에서는 그랬다. 그러나 영국에서는 61의 인기가 이어져 생산이 계속됐다. 새로운 문양이 추가될 정도였다. 1970년대부터는 기존의 모세관 현상을 이용한 잉크 충전 방식을 카트리지와 컨버터 방식으로 변경했고 1983년까지 생산했다.

독일은 현대 만년필 세계에서 가장 중요한 나라다. 현대 만년필의 유행과 이슈를 이끄는 회사가 독일의 몽블랑과 펠리칸이기 때문이다. 바꾸어 말하면 예전에 독일은 만년필 역사에서 그렇게 중요한 나라는 아니었다. 1920년대까지 미국에서 개발된 만년필을 변형시켜서 썼다. 독일이 만년필에 기여한 바는 거의 없었다. 그러던 중 1929년 잉크류를 만들던 펠리칸이 100분의 1밀리미터까지 정밀하게 설계한 피스톤 필러piston filler를 장착

한 만년필을 출시하면서 미국의 영향에서 벗어나기 시작했다.
몽블랑도 펠리칸에 자극을 받아 새로운 시도를 하면서 두 회사
는 라이벌이 됐고 독일 만년필이 발전하는 토대를 만든다.

　독일 만년필을 나는 한마디로 이렇게 표현한다. "정밀하지
만 융통성은 별로 없다." 독일 만년필을 설명하는 다른 말들,
즉 "전용 도구가 없으면 분해가 힘들다." "한 번만 분해해도 좋
지 않다." 등의 말들은 독일 만년필의 특성을 제대로 보여 주는
평가다. 디자인도 한번 정하면 잘 바꾸지 않는다. 몽블랑149는
1952년에 처음 등장한 뒤로 70년이 흘렀지만 외관은 거의 바뀌
지 않았다. 펠리칸의 대표 모델 M800 역시 1987년에 출시됐지

만, 디자인은 1950년에 나온 모델을 바탕으로 하고 있다.

프랑스는 "세련된 자기만의 고집"이 특징이다. 잉글리시 불도 그를 개량해서 프렌치 불도그를 탄생시킨 것처럼, 만년필 세계의 주도권이 미국에 있었던 시절에도 프랑스는 프랑스 특유의 세련됨을 잃지 않고 만년필을 만들었다. 물론 주도권이 독일로 넘어간 지금도 마찬가지다. 예를 들어, 워터맨의 C/F는 미국에서 개발되어 프랑스에서 완성됐는데, 세련됨과 화려함이 추가되지 않았다면 30년 넘게 프랑스에서 사랑받지 못했을 것이다. 까르띠에의 납작하지만 아름다운 '방돔 오발Vendome Oval' 같은 만년필도 프랑스가 아니라면 절대 나올 수 없는 디자인이다.

워터맨C/F.

까르띠에 방돔 오발.

이탈리아 역시 초기에는 미국의 영향을 많이 받았다. 초창기에는 상표를 보지 않으면 미국 만년필로 착각할 만큼 미국의 영향을 많이 받았다. 하지만 어느 정도 시간이 지나자 이탈리아만의 화려함을 만년필에 담기 시작했다. 그러다가 독일의 피스톤 필러가 전해지면서 이탈리아만의 특징을 완성하게 된다. 외관은 미국 만년필을 닮았지만 내부의 충전 기관은 독일 방식을 채택했고 이탈리아만의 색채를 더한 것이다. "미국의 외관, 독일의 내장, 이탈리아의 영혼이 담긴 컬러", 이것이 이탈리아의 만년필이다.

이탈리아 만년필의 파랑은 에게해의 바다, 빨강은 장미다. 이탈리아의 감성을 담은 화려한 색채가 눈을 사로잡는다. 그러나 화려한 만큼 문제도 많았다. 잉크를 채우는 장치가 정밀하지 않았고 몸통은 툭하면 부러지는 등 내구성이 떨어졌다. 하지만 그걸 알면서도 아름다운 컬러와 이탈리아 특유의 세련됨에 매료되면 누구나 지갑을 열게 되는 것이 이탈리아 만년필의 매력이다.

마지막으로 일본 만년필. "전부 B플러스"다. 동급의 미국이나 유럽 만년필에 비해 30퍼센트 정도 저렴한 일본 만년필은 성능 측면에서는 결코 떨어지지 않는다. 가격 대비 성능이 좋다. 그

러나 일본만의 독창적인 디자인은 없는 점이 문제다. 파커51과 파커75가 유행했던 미국 만년필 시대에는 미국 만년필을 따라 했고, 몽블랑 시대인 요즘 일본 만년필은 몽블랑과 닮았다. "만년필은 눈으로 쓴다"는 말이 있다. 성능도 중요하지만 외관 역시 그에 못지않게 중요하다. 아내 모르게 보너스가 생겨도 일본 만년필은 전혀 생각나지 않는다. 이것이 일본 만년필의 문제다.

취미는 필사

영웅 아킬레우스와 헥토르가 등장하는 호메로스의 《일리아스》는 고대 그리스의 베스트셀러였다. 이 장대한 서사시는 총 24권으로 이루어져 있는데, 24권이라고 하면 엄청난 분량으로 보이지만 당시의 책은 지금과는 달랐다. 오늘날의 책은 종이 여러 장을 묶어 꿰맨 뒤 표지를 붙여 만들지만 당시에는 종이 대신 파피루스의 낱장과 낱장을 연달아 붙인 뒤 그 양 끝에 막대기를 붙여 만든 두루마리였다. 보통 《신약성서》의 복음서 하나 정도 분량이 기록되는 두루마리 한 개의 길이는 약 3미터 정도였지만, 그 두 배가 넘거나 드물게는 10미터에 이르는 것도 있었다.

이 파피루스 두루마리 책 한 권의 가격은 당시 노동자의 한

달 품삯과 비슷했다.《일리아스》는 긴 것과 짧은 것을 합쳐 총 24개의 두루마리로 이루어져 있었는데, 일반인들이 접근할 만한 책은 아니었다. 설령 글을 읽을 줄 안다고 해도 아무나 가질 수 없는 물건이었던 것이다. 그만큼 당시의 책은 비쌌는데 그럴 만한 이유가 있었다. 책을 만드는 데 필요한 파피루스는 이집트의 독점 수출품이었기에 가격이 쌀 수 없었다. 하지만 그것보다는 활자와 인쇄술이 없었던 탓이 더 크다. 즉, 그 당시에는《일리아스》를 한 권 만들려면 한 글자씩 정성 들여 베껴 써야 하는 수고를 감내해야 했던 것이다. 그 수고와 노력은 해 보지 않으면 실감하기 어렵다. 파피루스로 책을 만들던 옛사람들

파피루스와 갈대펜.

과 비할 바는 아니지만, 한글판《일리아스》의 제1권을 20페이지 정도 베껴 써 본 적이 있다. 꼬박 10시간이 걸렸는데 어깨와 허리가 아프기 시작했다. 다 베끼기 전에 몸이 망가질 수도 있겠다 싶을 정도였다. 그러고 보니 예전에 읽었던 책에 이런 글이 있었다.

> "필경은 대단히 힘든 일이다. 그것은 눈, 척추, 위장, 옆구리, 아랫배 등을 모두 상하게 한다. 아니 온몸을 아프게 한다. 마지막 문장을 필경할 때의 심정은 오랜 항해 끝에 항구로 돌아온 선원의 해방감과 영원한 은총을 받는 느낌이다."
>
> ─ 실로스 베아투스 원고를 쓴 클로폰
> ─《문자의 역사》(조르주 장 지음, 이종인 옮김. 시공디스커버리)

그런데 이 힘들고 어려운 필사가 취미가 되면 마술에 빠진 것처럼 재미있어진다. 이런 마술을 부리는 건 만년필이다. 부장님 취미에 끌려 나가 산에 오르는 게 아니라 벼르고 별러 산 새 등산화를 신고 등산을 할 때처럼 말이다. 순백의 종이에 파란 잉크가 뾰족한 펜 끝으로 샘솟듯 흘러나와 힘들이지 않고 방향만 바꾸어 주면, 종이에 스며들어 사각사각 써지는 글씨가 한 줄

여기 차미. 맛있니?"
" 그럼. 차미 맛두 좋지만 수박 맛은 더 좋다."
"하나 먹어 봤으면."

소년이 참외 그루에 심은 무밭으로 들어가, 무 두 밑
을 뽑아 왔다. 아직 밑이 덜 들어 있었다. 잎을 비틀어
팽개친 후 소년에게 한 밑 건넨다. 그리고는 이렇게 먹
어야 한다는 듯이 먼저 대강이를 한입 베물어
손톱으로 한 돌이 껍질을 벗겨 우적 깨문다.

 소녀도 따라 했다. 그러나 세 입도 못
 " 아, 맵고 지려."
 하며 집어 던지고 만다.
 "참 맛없어 못 먹겠다."
 소년이 더 멀리 팽개쳐버렸

산이 가까워졌다.
단풍이 눈에 따가웠다
 " 야아!"
 소녀가 산을 향해 갔다. 이번은 소년이 뒤따라
달리지 않았다. 도 곧 소녀보다 더 많은 꽃을 꺾
었다.
 "이게 들국화, 이게 싸리꽃, 이게 도라지꽃----"
 "도라지꽃이 이렇게 예쁜 줄은 몰랐네. 난 보랏빛이
좋아! ……근데 이 양산같이 생긴 꽃이 뭐지?"
 " 마타리꽃."
소녀는 마타리꽃을 양산 받듯이 해 보인다. 약간 상
기된 얼굴에 살풋한 보조개를 떠올리며,
다시 소년은 꽃 한 움큼을 꺾어 왔다. 싱싱한 꽃가지

필사한 《소나기》의 일부.

두 줄 차곡차곡 쌓여 한 페이지가 되면, 한 폭의 그림 같다.

"허허허 그걸 누가 모르냐고. 그 비싼 만년필이 없단 말이지."

이런 말씀을 하신다면 그건 옛말이라고 전해 드리고 싶다. 시내의 큰 문구점에 가면 커피 한 잔 값에 잘 써지는 만년필을 구할 수 있고, '치맥'을 한 번만 참으면 평생 함께할 수 있는 만년필도 살 수 있다. 잉크는 집구석 어딘가를 잘 찾아보면 한두 병쯤 있을 것이고, 없다고 해도 잉크가 그리 비싼 물건이 아니니 금세 구매할 수 있다. 노트는 180도로 잘 펴지고 뒷면 비침이 없는 것을 고르면 된다. 사실 필사의 즐거움을 위해 군이 비싼 만년필을 구할 필요는 없다. 어떤 만년필이든 1883년에 만들어진 워터맨의 방식을 따르고 있고, 쓰면 쓸수록 점점 좋아지기 때문이다. 결국은 오래 써서 자기 손에 길이 난 만년필이 가장 좋다는 이야기다.

나는 주로 파커45를 사용했는데, 파커45는 가볍고 펜 끝은 딱딱한 편이었다. 너무 저렴한 만년필 중에 뚜껑이 깨지거나 밀폐도가 떨어지는 것, 클립이 끊어지거나 탄력이 떨어지는 제품들이 있는데, 요즘 문구점에서 이런 물건을 취급하는 경우는 거

의 없으니 고를 때 걱정하지 않아도 된다. 단지 필사를 할 때는 가늘게 써지는 게 좋다는 말은 해 주고 싶다.

만년필 펜촉 굵기는 EF, F, M, B, BB 등으로 구분하는데 필사를 한다면 가장 가는 EF 펜촉을 사면 된다. 펜촉의 굵기를 구분하는 알파벳은 그리 어려운 의미가 아니다. F는 'fine'으로 가늘다는 의미다. M은 'medium'으로 중간, B는 'broad'로 넓다는 의미다. EF는 'extra fine'으로 '아주 가늘다'라는 말이다. BB는 넓은 것이 두 개이니 '매우 넓다'는 뜻이다. 그런데 'fine'은 매우 적절하게 선택된 단어라는 생각이 든다. 우리에게는 '좋다'는 의미가 더 익숙할 텐데, 필기구는 종이라는 한정된 공간 안에 많은 글을 정확하게 써야 하기 때문에 가늘고 뾰족한 것이 좋은 대접을 받았다. 그런 면에서 '가늘고, 좋다'라는 두 가지 의미를 갖고 있는 'fine'은 필기구로서 만년필의 본질을 보여 주는 절묘한 단어가 아닐까 싶다.

필사에 탄력이 붙으면 새로운 잉크에 도전해 보자. 비싼 잉크가 아니라 범용汎用으로 사용되는 것들 중에서 자기 손과 필사에 적합한 잉크를 골라 보자는 의미다. 파커나 펠리칸 같은 만년필 회사에서 나오는 가장 저렴한 잉크가 내 경험상 가장 안전하고 품질도 좋았다. 잉크를 고를 때 주의할 점이 있다. 만년필

회사마다 '문서 보존용 잉크'가 나온다. 잉크가 오래간다는 의미이니 이 문구에 혹해서 잉크를 구매할 수도 있다. 이 잉크는 점성이 상대적으로 높은 편이라 오랫동안 만년필을 사용하지 않아 잉크가 말라붙으면 세척할 때 좀 더 애를 먹게 된다. 문서 보존용 잉크를 쓸 때는 세척을 평소보다 자주 해 줄 필요가 있다. 세척을 할 때는 펜촉만큼이나 뚜껑 안쪽도 중요하다, 물에 적신 면봉으로 꼼꼼히 닦아 주면 만년필을 보다 오래 사용할 수 있다.

필사를 할 책으로는 시집이나 단편 소설 등이 지루하지 않고 좋다. 나는 교과서에 있던 피천득의 《인연》, 황순원의 《소나기》, 김승옥의 《무진기행》, 앙투안 드 생텍쥐페리의 《어린 왕자》를 즐겁게 필사했다. 단, 추리 소설은 특히 성격이 급한 분에게는 금물이다.

세 개의 반지

반지는 손가락에 끼는 장신구이면서 권위, 충성을 상징한다. 갑자기 반지 얘기를 꺼내는 이유는 만년필에도 반지가 있기 때문이다. 만년필 뚜껑을 보면 금속으로 한 바퀴 돌린 테가 있는 것을 볼 수 있다. 만년필 세계에서는 캡밴드cap band 또는 캡링cap ring이라고 부르는 부위다. 가지고 있는 만년필이 있다면 한번 꺼내서 살펴보시라. 못 찾을 수도 있다. 없는 것도 있기 때문이다. 그런데 한 개가 아니라 두세 개씩 있는 만년필도 있다. 대체로 값나가는 만년필을 가지고 있다면 반지가 있을 가능성이 높다. 그런데 선물 받은 만년필에 반지가 없다고 실망할 필요는 없다. 예외는 늘 있는 법이다. 선물 받은 그 만년필이 사실은 명기名器일지도 모른다.

반지가 중요해지기 시작한 것은 만년필의 황금기가 열리는 1920년대부터다. 그전까지 만년필 회사들은 돈을 더 받기 위해서 금이나 은 또는 진주조개나 전복 껍데기를 잘라 펜을 장식했다. 아름다운 만년필들이 수도 없이 탄생했지만 회사들만의 개성은 보이지 않았다. 꽤나 긴 기간인 약 40년 동안 "아, 저건 정말 특별하다."라고 할 만한 펜은 다섯 개가 채 되지 않을 정도로 서로서로 비슷한 모양새였다.

반지의 특별함을 가장 먼저 알아본 메이커는 파커였다. 1921년에 파커가 출시한 듀오폴드는 여러모로 특별한 펜이었다. 빨강의 몸체에 검정색을 위와 아래에 배치, 만년필 세계에 컬러 시대를 열기도 했지만 첫 모델은 뭔가 허전했다. 1923년 파커는 '골드 거들Gold Girdle'이라 이름 지은 반지 하나를 뚜껑에 끼웠다. 이것은 화룡정점이었고, 듀오폴드는 비로소 완벽해졌다. 오해하지 말아야 할 것은 파커가 반지를 가장 먼저 만년필에 끼운 것은 아니란 점이다. 반지는 만년필 초창기부터 있었고 파커가 그 중요성을 맨 처음 인식했다는 데 의의가 있다는 말이다. 그냥 장식으로 붙여 놓은 링이 아니라 이름을 부여받은 특별한 반지가 파커에서 처음 나왔기에 의미가 있는 것이다.

1928년에는 두 줄 반지가 등장하기 시작했다. 파커와 에버샵

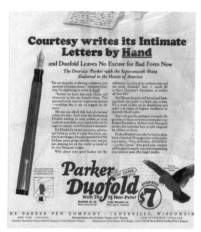

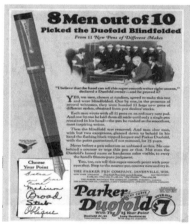

위는 1920년대 초 파커 듀오폴드 광고No Cap Ring이고, 아래는 1920년대 중반 파커 듀오폴드 광고One Cap Ring다. 파커의 첫 번째 반지는 1928년까지 유행했다. 유행했다는 말은 파커만이 아니라 다른 회사들도 반지를 끼웠다는 의미다. 파커의 경쟁자였던 쉐퍼나 당시 가장 큰 만년필회사였던 워터맨도 만년필에 반지 한 줄은 기본으로 끼고 있었다.

1928년 에버샵 카탈로그.

의 최고급 신제품은 반지가 더 많았다. 이것들 중 가장 눈에 띄는 것은 일명 '데코 밴드Deco Band'라 불리는 에버샵의 반지였다. 데코 밴드는 가운데가 굵고 위와 아래는 가늘었는데, 가운데에는 그리스 열쇠Greek Key라 불리는 문양을 정교하게 새겨넣었다. 이 반지가 내가 찾은 두 번째 반지다. 반지에 아름다움을 담기 시작한 작품이라고 할 수 있다.

첫 번째와 두 번째 반지가 미국에서 등장했다면 세 번째 반지는 독일에서 탄생했다. 만년필 사업이 미국에 비해 늦었던 독일은 1920년대 초반까지만 해도 미국에서 개발된 것을 가져다쓰기 급급했지만 1920년대 후반이 되면 그 격차는 거의 사라진

다. 미국에서 1913년에 등장한 레버필러는 10년이 지난 1920년대 초반에야 독일에서 등장한다. 그러나 1924년 미국에서 대유행하기 시작한 플라스틱 재질의 만년필은 4년 후에 독일에서 생산되더니, 1929년에 펠리칸이 만년필을 만들며 내놓은 잉크 충전 방식은 미국이 2년 뒤에 따라갈 정도가 됐다. 캡에 있는 반지 역시 마찬가지였다. 1928년 미국에서 유행한 두 줄 반지는 1년 후 독일에서도 볼 수 있었다.

1937년 몽블랑은 최고급 라인인 마이스터스튁129를 출시하는데 이 만년필은 세 줄의 반지를 갖고 있었다. 에버샵의 데코 밴드처럼 위와 아래는 가늘고 가운데가 굵은 반지였지만, 가운

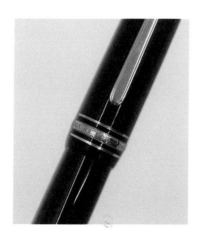

세 줄짜리 반지를
갖고 있는 몽블랑149.

데가 살짝 도드라져 있고, 그곳엔 문양 대신에 '몽블랑 마이스터스튁MONTBLANC-MEISTERSTUECK'을 새겨 넣었다. 이 독특한 시도는 독일 몽블랑이 처음이었다. 이 반지는 1938년 후속인 마이스터스튁139로 전달됐고, 1940년대 말 마이스터스튁140 시리즈를 거쳐 약 80년이 지난 지금까지도 이어지고 있다. 몽블랑의 세 번째 반지는 영원히 사라지지 않을 불멸의 반지가 된 것이다.

진짜와 가짜

10년도 더 지난 일이다. 나는 평소처럼 연구소 문을 열었고, 펜을 고치러 오신 분들을 맞이했다. 여느 때처럼 수리를 하고 있는데, 밖에서 말소리가 들려왔다. 젊은 남녀였는데 문 너머 들리는 말을 들어 보니 "진짜라니까.", "아냐, 가짜야." 하며 다투는 듯했다. 연구소가 워낙 비좁아서 수리하러 온 분들은 밖에서 기다리다 들어와야 했는데, 남녀는 그렇게 만년필 수리를 하러 온 이들이었다. 잠시 후 그들의 순서가 됐다. 남성은 약간 떨리는 목소리로 이렇게 운을 띄웠다. "이거 최근에 해외 구매를 한 건데요. 제가 잘 몰라서요." 나는 남성의 말을 들으면서 동시에 옆에 있던 여성을 쳐다봤다. 여성의 눈빛은 '이건 가짜야!'라고 외치고 있었다.

정품 여부를 확인하기 전에 만년필을 스윽 한번 봤다. 남성이 건넨 만년필은 몽블랑이었고, 1999년에 나온 특별한 녀석이었다.

나는 이 상황이 아주 재미있었다. 장난기가 올라와서 잠깐 놀리고 싶은 마음이 들었다. 진지한 목소리로 "큰일인데요, 이거." 그러고는 "이건…" 하면서 뜸을 들이자 여성의 레이저 같은 눈빛이 남성에게 딱 꽂혔다. 더 시간을 끌고 싶었지만 그러다가는 장난이 장난이 아닌 상황이 될 것 같았다. 남성을 구해 주기로 했다. "이건 아주 귀한 거예요. 치른 값보다 최소 두 배는 비쌀 겁니다."

사정을 들어 보니 해외 구매를 처음 했는데, 받아 보니 자기가 아는 몽블랑과 달라서 나에게 감정을 받으러 온 것이었다. 도금도, 펜촉에 새겨진 문양도 달라 의심을 품게 되었다고 했다.

감정에 대한 이야기가 하나 더 있다. 1년에 몇 번씩 만나는 교수님이 있는데, 내가 만년필을 좋아한다고 말씀드리니 어느 날 나에게 자신이 사용하고 있는 만년필을 보여 주셨다. 그런데 교수님이 보여 주신 만년필은 정교하게 만들어진 가짜였다. 일반인들이라면 가짜라는 것을 구분하지 못하겠지만 내 눈은 속일 수 없었다. 사실 가짜를 찾아내는 방법은 생각보다 어렵지

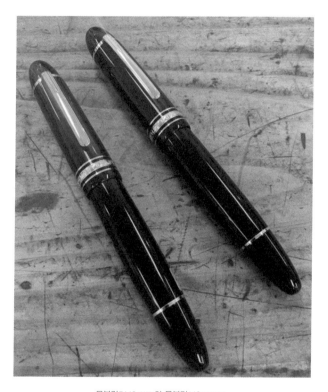

몽블랑P149(왼쪽)와 몽블랑149(오른쪽).

않다.

먼저 클립과 밴드의 도금을 보면 된다. 몽블랑을 예로 들어 보자. 몽블랑은 플래티넘, 즉 백금으로 도금을 하는데 가짜는 크롬 도금이다. 플래티넘 도금은 은보다 광택이 더 있지만 부드럽고 따뜻한 하얀 빛인데, 크롬 도금은 차가운 푸른빛이다. 이 것만 알아도 몽블랑은 가짜와 진짜를 100퍼센트 구별할 수 있다. 가짜에 백금 도금을 하는 경우는 없기 때문이다.

두 번째는 감촉이다. 손으로 잡아 보면 안다. 쥐었을 때 기분 좋게 달라붙어야 한다. 예를 들면, 파커의 최상위 라인인 듀오 폴드는 표면을 호두 껍데기로 마무리하는 공정이 있는데, 섬세하고 정교한 공정이라 가짜는 흉내 낼 수 없는 특유의 느낌이 있다. 가짜 만년필을 만들 때 금형을 아무리 비슷하게 흉내 낸 다고 해도 오랜 기간 만년필을 만든 회사들의 디테일은 따라갈 수 없다.

세 번째는 펜촉이다. 진짜는 펜촉의 각인이 또렷하고 확실하다. 가짜는 살짝 뭉개진 느낌이 들고 흐릿하다. 여기서 좀 더 전문적인 영역으로 들어가면, 펜 끝, 즉 펜 포인트Pen Point에는 브랜드마다 특유의 모양이 있다. 각각의 개체 간에 조금의 차이는 있을 수 있지만 대부분의 경우 각 회사마다 삼고 있는 이상적인

펜 포인트의 형태는 일정하다.

이런 것들을 알 리 없는 교수님은 "제자가 선물해 준 것인데 아주 잘 써집니다. 그런데 며칠 있다가 쓰면 잘 나오지 않는데 왜 그런 걸까요?"라며 물어보셨다. 나는 "교수님, 이거 가짭니다."라는 말이 입안에서 맴돌았지만, 제자의 선물이라는 말에 차마 진실을 말씀드릴 수 없었다. 그저 조용히 펜을 수리해서 돌려드렸다.

시간이 흘러 몇 년 뒤 다시 그 펜을 만났다. 교수님은 "몇 년 전에 고쳐주셔서 잘 썼는데, 이 녀석이 요즘에 또 잘 나오지 않아요."라며 수리를 청해 오셨다. 나는 더 이상 교수님에게 진실을 숨길 수 없었다. "교수님, 이 몽블랑은 가짜입니다."

그런데 교수님의 반응은 예상 밖이었다. "그렇군요, 매일매일 써 주었기 때문에 저에게는 진짜 몽블랑보다 이 녀석이 더 소중합니다."

나로서는 전혀 예상하지 못한 대답에 더 이상 아무 말도 할 수 없었다. 항상 만년필은 내 손으로 길들인 녀석이 최고라고 말해 왔는데, 만년필에 대해서는 아무것도 모르시는 교수님에게 이런 말을 들을 줄은 몰랐다. 만년필 애호가들에게는 몽블랑이 진짜냐 가짜냐가 중요할지 모르지만, 그보다 더 중요한 것은

펜을 사랑하는 마음이다. 나는 교수님을 통해 펜을 사랑한다는 것이 무엇인지 다시 한 번 배울 수 있었다.

만년필이 불멸인 이유

2016년 1월 삼성전자의 P과장으로부터 한 통의 이메일을 받았다. P과장은 무선사업부에서 태블릿 상품 기획을 담당하고 있었는데, 스마트폰에 끼우는 디지털 펜에 대해 조언을 듣고 싶다고 했다. 몇 번의 메일이 오간 뒤 P과장은 팀원 2명과 함께 나를 찾아왔다.

현대인의 필기구인 만년필, 연필, 볼펜은 물론, 지금은 사라진 깃펜, 철필에다 5000년간 인류가 사용했던 필기구의 흥망성쇠에 대해 열변을 토했다. 나도, P과장과 팀원들도 열심이었다. 나는 내가 알고 있는 모든 것을 하나라도 더 전달하려고 했다. 상대는 진지했고 조금이라도 이해가 가지 않으면 곧바로 질문했다.

필기구 이야기에 집중하면서 서로 머리가 말랑해졌을 때 이런 질문이 들어왔다.

"소장님, 디지털 펜은 활성화될까요?"

각종 필기구를 연구하며 나름의 안목을 가졌다고 자처하는 나에게도 어려운 질문이었다. 나는 과거의 펜을 연구하는 사람이지 미래를 연구하는 사람은 아니었다. 디지털 펜에 대해서도 깊게 생각해 본 적은 없었다. 확신은 없었지만 이렇게 대답할 수밖에 없었다.

"시기가 문제지만 언젠가는 활성화되겠지요. 요즘 문서 작성은 거의 키보드로 하니까요."

그렇지만 마음속에서는 '아직 한참 멀었어요. 당신들은 지금 헛고생하는 겁니다!'라며, 잔뜩 희망 섞인 외침이 울리고 있었다. 펜을 사랑하는 입장에서 디지털 펜의 등장은 걱정되고 불안한 미래였다. 디지털 펜의 성공은 곧 아날로그 펜의 종말을 의미한다고 생각했다. 지난 몇 년간 내 생애에는 그런 일이 없기

를 바라는 근거 없는 희망을 갖고 지냈다.

그러던 중 연필과 만년필 볼펜의 역사를 정리하면서 나는 한 가지 확신을 갖게 됐다. 디지털 펜의 성공이 꼭 아날로그 펜의 종말이 아님을 알게 된 것이다. 연필은 1564년 영국에서 쓸 수 있는 부드러운 흑연이 발견되면서 시작됐다. 연필의 초기 형태는 지금과는 많이 달랐다. 기다란 원통형 흑연 덩어리를 양쪽으로 뾰족하게 만든 다음 손에 흑연이 묻지 않게 실을 둘둘 감아 사용했다. 지금처럼 가는 심에 나무를 위아래로 붙인 자루 모양의 연필이 탄생한 것은 1600년대 후반이었다. 연필이 처음 나온 지 무려 130년이 지난 뒤였다.

만년필은 1883년 워터맨 만년필부터 실용적인 펜으로서의 역사가 시작된다. 만년필은 처음엔 연필을 닮았다. 셔츠에 꽂을 수 있는 클립이 장착되고, 돌려 잠그는 나사식 뚜껑이 만들어져 지금과 같은 만년필 형태가 된 것은 1910년대 중반이다. 첫 탄생부터 약 30년이 지난 뒤였다. 볼펜이 처음 특허를 얻은 것은 1888년이다. 만년필과는 불과 5년밖에 차이가 나지 않지만 당시에는 실용성이 없었다. 편리하게 사용할 수 있는 볼펜은 1940년대 중반에 등장했고, 그때의 볼펜은 만년필을 닮아 있었다. 지금처럼 볼펜 심이 들어가고 나오는 볼펜은 1950년대 중반에

등장했다. 볼펜다운 모습을 찾기까지 10년이 걸렸다.

정리하자면, 어떤 새로운 물건이 자기만의 모습을 찾기까지는 어느 정도 시간이 걸린다는 것이다. 그 물건의 본질을 가장 잘 표현할 수 있는 형태가 되려면 시간이 필요하다. 그 결과 자기 모습을 갖추면 성공한다. 그것이 필기구의 역사가 보여 주는 진리다.

디지털 펜도 예외는 아니다. 디지털 펜 중 가장 유명한 애플의 디지털 펜을 보자. 한눈에 봐도 연필을 닮았다는 것을 알 수 있다.

연필은 흑연을 종이 위에 쓰기 위해 만들어진 물건이다. 디지털 펜은 디스플레이 위에 쓰고 그리기 위한 물건이다. 애플의

애플 펜슬(위)과 연필(아래)

펜은 연필을 닮아 있다. 아예 이름도 '애플 펜슬'이다. 즉 디지털 펜은 아직 자기 모습을 갖추기 전이라는 의미다. 지금의 디지털 펜은 연필뿐 아니라 현존하는 필기구들을 본 딴 모습을 한 경우가 많다. 어떤 펜은 만년필을 닮았고, 어떤 펜은 볼펜을 따라 했다. 아마 디지털 펜이 활성화된다면 디지털 펜다운 모양새는 지금의 필기구와는 다를지도 모른다.

그런데 디지털 펜이 성공한다면 아날로그 펜들은 사라질까? 그렇지 않다. 만년필이 태어난 뒤에도 여전히 사람들은 연필을 썼고, 볼펜이 등장해도 만년필은 사라지지 않았다. 각각의 필기구는 모두 나름의 특징과 매력을 가지고 있다. 만년필의 서걱거리고 매끈하게 써지는 고유의 필기감은 다른 필기구로는 흉내 낼 수 없는 영역이다.

이 필기구들은 다른 경쟁자를 소멸시킬 수 없었다. 새로운 필기구는 기존의 필기구의 단점을 보강하기도 했지만 그보다는 새로운 영역을 창조하며 세상에 태어났다. 그리고 시간이 지나며 자기다운 형태를 갖추며 진화했다. 디지털 펜 역시 새로운 영역을 위해 태어난 존재다. 성공 여부는 자기다운 형태를 갖추느냐다. 기존의 펜을 모방하면서 태어나는 것은 새로운 펜의 숙명이다. 하지만 성공하려면 자기 진화를 거쳐야 한다. 그리고

그 영역은 아날로그와는 다른 영역이다. 이것이 내가 만년필이 불멸이라고 생각하는 이유다.

貪
心

탐
심

/

탐하는 마음

수고로움의
유혹

자주 있는 일은 아니지만 본가本家 근처에서 일을 마치면 어머
니와 식사를 한다. 냉장고에서 뭔가가 나오고, '똑, 똑, 똑' 칼이
도마에 닿는 소리가 들린다. 호박이나 감자를 써는 소리다. 냉
이와 달래가 들어가는지 된장찌개의 향이 더 구수하고 향긋하
다. 생선 한 토막이 구워지고 묵은지도 보기 좋게 접시에 담긴
다. 막 지은 밥과 따뜻한 국까지 상에 오르면 어머니표 집 밥이
완성된다.

이런 한 끼는 버튼을 눌러 주문하고 순서를 기다려 혼자 먹는
햄버거와는 다르다. 그 어느 것과 비교할 수 없을 정도로 좋다.
중성 지방과 나트륨 함량 문제를 차치하더라도 '좋은' 한 끼는

배만 채우는 게 아니기 때문이다. 음식이 만들어질 때는 소리와 냄새가 있어야 한다. 그래야 만드는 사람의 노력과 정성이 먹는 사람의 코와 귀에도 가득 찬다. 여기에 좋아하는 사람과의 즐거운 대화가 더해진다면 어떤가. 음식을 만드는 사람과 먹는 사람 모두 마음이 배부르다.

지지직거리다 채널이 맞으면 빨간 불이 들어오고 디제이의 음성과 함께 고운 음악이 흘러나온다. 최근 몇 개월간 마음에 드는 이 아날로그 라디오를 찾기 위해 고생했다. 진공관은 아니더라도 트랜지스터가 들어 있는 옛날 라디오를 갖고 싶었다. 세운상가 골목도 다녀 보고, 동묘 벼룩시장도 기웃거려 봤다. 하지만 마음에 차는 물건을 좀처럼 만날 수 없었다.

골동품 가게나 벼룩시장에서 만난 아날로그 라디오들은 온전한 게 별로 없었다. 대부분 소리가 나오지 않거나, 나온다 하더라도 어느 한 곳이 움푹 들어가 있거나, 귀퉁이 한쪽이 꼭 깨져 있었다. 발품 팔기를 한두 달. 어렵사리 마음에 쏙 드는 물건을 구할 수 있었다. 라디오를 구입해 들고 오는 길을 동행한 친구가 내게 물었다.

"소장님. 차 안에 있는 라디오를 들으면 될 걸 왜 이런 고생을

하세요?"

내가 대답했다.

"제가 원하는 라디오는 음악만 나오면 되는 게 아니라, 마음에 드는 라디오를 찾고 수리하는 수고까지 포함된 물건이에요."

만년필은 어머니의 밥상과 아날로그 라디오와 공유하는 게 있다. 바로 '수고로움'이다.

만년필로 글을 쓰려면 우선 좋은 종이를 찾는 고생부터 해야 한다. 잉크가 심하게 번지고 심지어 뒷면까지 보이는 종이는 피해야 한다. 표면이 거친 것보다 매끈한 게 좋다. 그렇다고 너무 매끈해서도 안 된다. 자칫 쓰고자 하는 획이 모두 구현되지 않을 수 있고, 어렵사리 써도 잉크가 잘 마르지 않는다.

지금도 나는 해외여행을 가면 문구 판매점부터 찾는다. 좋은 종이를 찾기 위해서다. 최근 10년 동안 일본에 수없이 다녀왔는데, 그때마다 마음에 드는 종이를 약 스무 권 정도는 구입한 후에야 관광을 시작했다. 그 무거운 종이를 낑낑거리며 끌고 다니며 말이다. 그래야 마음이 편하다.

쓸 만한 종이를 찾았으면 이제는 잉크를 구할 차례다. 잉크도 번짐이 많은 게 있고 매끄러운 게 있기 때문에 본인 취향에 적합한 잉크를 찾으려면 그만큼 수고와 경험이 필요하다. 만년필 회사들은 보통 동일 브랜드의 잉크를 주입하기를 권하지만, 그 말을 반드시 따를 필요는 없다. 파커 만년필에 몽블랑 잉크를 넣어도 된다.

개인적으로는 보라색이 느껴지지 않는 파란색 '파커 펜맨 사파이어 블루' 잉크를 선호한다. 하지만 펜맨 잉크가 한때 잠시만 생산됐던 것이라 쉽게 구할 수가 없다. 2000년대 초반에는 이 잉크를 찾으려고 전국 문방구의 연락처를 정리한 다음 잉크의 소재를 파악한 적도 있다. 최근에는 아예 잉크의 원료를 구입해 이 펜맨 잉크와 같은 색을 만들려고 노력하는 지경에 이르렀다. 물론 여전히 노력 중이다. 내가 원하는 바로 그 색이 나오지 않아서다.

사람들은 '이 정도까지 해야 해?'라며 의아해할 수도 있다. 그래도 어쩌랴. 좋은 종이를 찾고 내게 맞는 잉크를 구하는 '수고로움'이 있기에 만년필 글쓰기가 재미있는 것을. 또 그게 내가 사랑하는 아날로그 감성인 것을.

국어사전에서는 아날로그를 '물질이나 시스템 등의 상태를

내 취향에 맞는 잉크, '파커 펜맨 사파이어 블루'.

연속적으로 변화하는 물리량으로 나타내는 것'이라고 정의한다. 이것은 이해하기 어렵다. 나는 아날로그를 이렇게 이해하기로 했다. 아날로그는 무엇인가가 만들어지는 과정과 인간의 수고가 모두 포함된 것이라고. 버튼만 누르면 채널이 맞춰지는 라디오보다 듣고 싶은 채널에 맞추기 위해 다이얼에 온 신경을 집중하는 과정의 소소한 성취감. 우리를 유혹하는 아날로그란 이런 게 아닐까?

벼룩시장에서
만난 보물

벼룩시장은 도시 속의 보물 광산이다. 물건에 관심이 없는 이들에게는 쓰레기에 가까운 잡동사니 집합소일 수 있지만, 주인을 잘못 만나 잡동사니 취급을 받는 안타까운 물건들도 많다.

만년필의 경우는 더욱 그렇다. 요즘 시대의 만년필은 선물용에 가까우니 교보문고 핫트랙스 같은 곳에서 이것저것 물어보고 적당한 펜을 구매하면 된다. 굳이 펜에 대한 지식을 알 필요가 없다.

벼룩시장에는 이런 식으로 선물을 받았거나 혹은 물려받은 펜들이 흘러 들어온다. 제각각 사연을 지닌 물건들이지만, 파는이 입장에선 '중고' 만년필의 가치를 짐작하기가 쉽지 않을 것

이다. 이런 곳에서는 물건의 가치를 먼저 알아보는 사람이 임자다. 남이 채 가기 전에 보물을 만나면 가슴이 두근거린다. 벼룩시장을 끊지 못하는 이유다.

벼룩시장에서 만난 파커 버큐메틱

파커 버큐메틱을 만났을 때도 마찬가지였다. 벼룩시장을 돌다가 눈에 익은 배럴과 줄무늬가 눈에 띄었다. 나는 두어 걸음 물러서서 여러 만년필들 속에 있는 버큐메틱을 바라보고 '저곳에 있을 펜은 아니다'라는 생각이 들어 상인에게 값을 물었다. 판매자는 놀랍게도 펜촉 하나 값도 안 되는 가격인 1만 원(!)을 불렀다. 버큐메틱을 제값에 구하려면 대략 30만 원 정도를 치러야 한다.

그럴 만한 이유가 있었다. 뚜껑의 캡탑이 사라졌고, 펜촉에는 14K나 18K 같은 표기도 없었다. 만년필을 잘 모르는 경우에는 펜촉이 금인지 아닌지 알 수 없다. 사실 만년필 펜촉을 금으로 만들기 시작한 것은 1830년대부터지만, 14K나 21K 같이 금 함유율을 펜촉에 새기기 시작한 것은 만년필 역사에서 보면 비교적 최근 일이다. 1888년 설립된 파커가 14K, 18K 등의 금 함량 표시를 본격적으로 새기기 시작한 때는 1960년대에 들어서면

서부터였다.

횡재나 다름없는 가격에 뛰는 마음을 진정시키고 재차 가격을 물으니 판매자는 물건을 빨리 처분하고 싶었나 보다.

"그거 좋은 거예요. 가져가세요."

나는 얼른 만년필 값을 치르고 물었다.

"어디서 온 건가요?"
"일본이요. 요즘 일본 골동품이 엄청 들어와요. 나도 거기서 경매로 몇 개 샀는데 거기에 딸려 온 거예요."

벼룩시장에선 진짜 귀한 물건이라면 입수 경로를 말해 주는 경우가 별로 없다. 판매자는 자신이 너무 헐값에 구했고, 귀한 물건으로 생각하지 않았기 때문인지 경계를 풀고 말하고 있었다. 짐작은 하고 있었다. 요즘 부쩍 쇼와시대昭和時代, 1926~1989 초기의 일본 골동품이 벼룩시장을 점령하고 있었기 때문이다. 파커 버큐메틱은 1930년대 말에서 1940년대 초에 생산됐다. 태평양 전쟁 전후에 미국에서 일본으로 들어갔고, 요즘 벼룩시

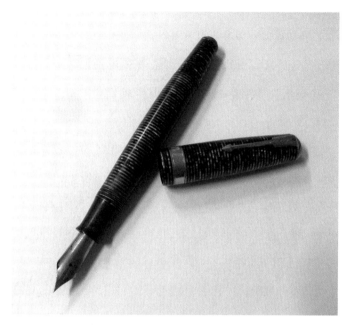

벼룩시장에서 만난 일본 쇼와시대의 파커 버큐메틱.

장의 유행을 타고 내 손에까지 들어온 것이다.

싼값에 버큐메틱을 구했지만 마냥 좋지만은 않았다. 판매자에게 이 만년필이 얼마나 값진 물건인지 알려 주고 싶다는 직업병이 발동하기도 했고, 값을 덜 쳐준 것도 마음에 걸렸다. 그리고 이 펜을 고치는 험난한 과정이 머릿속에 그려지고 있었기 때문이기도 했다.

할아버지가 된 만년필을 수리할 때 가장 먼저 하는 일은 펜을 깨끗이 닦는 것이다. 몸통이나 뚜껑에 금간 곳을 찾을 수 있고 펜촉과 피드가 온전한지 확인하기 위해서다. 종이컵에 물을 담아 펜촉을 담갔더니 검푸른 잉크가 마치 굴뚝에서 연기가 나오듯 흘러나왔다. 검푸른 색이라면 블루-블랙 잉크다. 쓸 때는 푸른색으로 보이지만 마른 후에는 검정색에 가깝게 보인다. 공기와 닿으면 산화하는 화학 반응으로 검게 변한다. 이 잉크는 마르면 여간해서 지워지지 않기 때문에 중요한 문서나 기록에 적합하다. 요즘은 카본과 같은 새로운 안료를 이용하여 검정, 파랑, 빨강 등의 색도 문서 보존용으로 나오고 있지만, 예전엔 블루-블랙 잉크가 거의 유일한 문서 보존용 잉크였다.

원래 주인은 일본인으로 추정

펜촉과 잉크가 내려오는 길이 있는 피드까지 청소를 하고 잉크를 찍어 써 보니 내가 쥐는 각도에서 팔방으로 잘 써졌다. 한자와 한글을 가리지 않고 매끄럽게 술술 잘 써졌다. 마치 남이 신던 구두가 내 발에 꼭 맞는 느낌이었다. 일본에서 온 것이 분명했다.

한글과 한자, 일본 가나假名는 획의 길이가 짧고 끊어 쓴다. 영문은 회전이 많고 이어 쓴다. 펜촉은 어떤 문자를 쓰냐에 따라 다르게 길이 든다. 약간 다른 예지만 새 몽블랑이나 파커의 경우 영문은 잘 써지지만 한글을 쓸 때는 불편한 경우가 있다. 이 만년필들은 영문에 맞게 펜 끝을 어느 정도 조정했기 때문이다. 이런 면에서 만년필과 볼펜은 다르다. 만년필은 새것일 때와 길이 들었을 때의 필기감이 다르고, 같은 모델이라도 쓰는 사람과 문자의 특성에 따라 다르다.

지금까지 살펴본 바로는 이 만년필의 이전 소유주에 대해 다음과 같은 유추가 가능하다.

① 손에 쥐었을 때 만년필 몸통의 벗겨진 부분이 내 손에 맞으니 나와 체격이 비슷한 사람일 수 있다.

② 쇼와시대 초중기에 일본에서 사용된 물건이다.

③ 필기량이 많은 사람일 가능성이 높다. 버큐메틱 맥시마는 저장할 수 있는 잉크량이 당대의 다른 펜에 비해 압도적으로 많다.

이런 생각을 두서없이 하다가 이 만년필의 전 주인이 혹시 작가가 아닐까 하는 생각을 했다. 내가 아는 쇼와시대 작가는《미야모토 무사시》를 쓴 요시카와 에이지吉川英治, 1892~1962가 유일하다. 하지만 그는 1940년대에 쉐퍼와 파이롯트 만년필을 썼다고 한다. 이런 생각을 하다 피식하고 웃음이 새어 나온다. 우리나라도 마찬가지이지만 일본 역시 유명한 작가들은 문학관이 있고, 작가의 펜은 거의 필수적으로 전시되거나 보관하고 있기 때문이다. 내가 알 정도로 유명한 작가의 펜이 흘러나올 확률은 거의 전무하다.

어찌됐든 간에 수십 년 만에 잉크를 먹은 펜촉은 이전과 다르게 생기가 있어 보였다. 마치 단비를 맞은 풀처럼. 당장 고쳐 주고 싶은 생각이 들었지만 서두르면 망친다는 것을 나는 누구보다 잘 알고 있었다. 계속 사용하다 고장이 났다면 오히려 고치기 쉽다. 그러나 오래 방치된 펜은 오히려 어렵다. 오래된 병病

이 오랜 치료를 요하는 것처럼. 이런 경우는 만년필 전체를, 물을 갈아 주며 한두 달 정도 담가 두면서 달래가며 분해를 시도해야 한다. 만년필은 연구소 책상 위에서 물에 담겨 있거나 또는 말려진 채로 거의 한두 달 동안 방치됐다.

"51님! 이건 언제 고쳐요?"
"이 만년필은 뭐죠?"

만년필 동호회 회원들의 궁금증 가득한 질문들이 귀에 못이 박힐 때쯤 연구소에서 수리를 배우는 '부싯돌' 님이 나타났다. 그즈음 기르던 반려견을 잃고 생기가 많이 없어진 그였다.

"부싯돌 님. 이 만년필 고쳐 보실래요?"

며칠 후 밤 11시쯤 집에 가는 전철을 기다리고 있을 때 부싯돌 님한테 전화가 왔다.

"열긴 열었는데 문제가 생겼어요. 신기하게 배럴이 칼로 자른 것처럼 톡 부러졌어요."

우려했던 일이 일어나고 말았다. 버큐메틱의 몸통은 큰 힘을 받으면 오이처럼 톡 부러져 버린다.

"걱정 마세요. 고칠 수 있어요. 그거 분해하기 정말 어려운데 잘하셨어요."

우리는 며칠 뒤에 만날 것을 약속하고 전화를 마쳤다. 부싯돌 님의 손바닥은 엉망이었다. 살갗이 벗겨진 곳이 여러 군데였다. 하지만 얼굴은 훨씬 밝아졌고, 목소리에도 생기가 있었다.

버큐메틱의 배럴은 정말 칼로 자른 것처럼 부러져 있었다. 이유가 있다. 버큐메틱의 몸체는 틀에 플라스틱을 넣고 한번에 성형한 게 아니라, 특이하게 얇은 고리를 쌓아 압축한 방식으로 만들어졌다. 따라서 만년필을 세웠을 때 위아래로 가해지는 힘에는 강하지만, 횡으로 가해지는 압력에는 약하다. 횡으로 힘을 받으면 마치 무지개 떡 중간이 잘라지듯 부러진다. 하지만 이건 쉽게 고칠 수 있다. 떨어진 부분을 이어지게 잡고 안에서 접착제를 살짝 흘려 주면 감쪽같이 붙는다. 볼록한 나사산이 뭉개진 것과 버튼이 살짝 찌그러진 것 같은 소소한 문제들이 있었지만 이런 것들은 어려운 문제가 아니다.

만년필을 고치고 나서 부싯돌 님의 얼굴을 봤다. 그의 얼굴에는 미소가 돌아왔다. 쇼와시대가 보내 준 뜻밖의 선물이었다.

파커 버큐메틱

13-13의 원칙을 기준으로 보라

버큐메틱은 모델이 다양하다. 수집할 때 가장 중요한 것은 크기다. 오버사이즈로 불리다 '시니어 맥시마'로 명명된, 가장 큰 모델을 사야 한다. 뚜껑을 닫은 상태에서 13센티미터 이상, 둘레도 13밀리미터 이상이 되는 오버사이즈 모델이라면 80점은 먹고 들어간다.

시니어 맥시마를 사진상으로 쉽게 알아보는 방법은 뚜껑의 밴드에 있다. 밴드의 굵기가 다른 모델에 비해 굵다. 클립에 파란색 다이아몬드, 일명 블루 다이아몬드 클립에 녹색 몸통이라면 더할 나위가 없다. 선호되는 컬러는 녹색, 빨강, 파랑, 그리고 금색, 은색이다.

큰 모델이 선호되는 이유는 다음과 같다. 큰 모델은 비싸다. 비싸기 때문에 관리가 잘되어 있을 확률이 높고 그만큼 희소하다. 크기 때문에 금이 많이 들어가고 이리듐도 크다. 특히 1970년

대 오일 쇼크를 거치면서 펜촉이 큰 오버사이즈 펜은 더욱 희

귀해졌다.

시간의 켜가
보물이다

스무 살 이전에는 파커21을 쳐다보지도 않았다. 반면에 깨끗한 파커51의 소재가 파악되면 모든 일을 내팽개치고 구경하러 갔다. 사실 만년필에 관심이 없는 사람이 파커51과 파커21을 구분하기란 매우 어렵다. 둘 다 펜촉이 숨겨져 있고, 유선형의 몸체에 뚜껑은 스테인리스로 되어 있다. 겉으로 보이는 특징으로는 구분하기 어렵다. 자세히 봐야 다른 점을 찾을 수 있다.

파커51은 14K 금촉이지만 파커21은 금촉이 아니다. 몸체 역시 파커51은 단단하고 광이 좋은 루사이트lucite, 일명 아크릴로 만들어졌지만, 파커21은 평범한 플라스틱 재질이다. 파커를 상징하는 화살 클립도 다르다. 파커51은 정교하게 만들어진 화살 클

립을 가지고 있지만, 파커21은 다소 조악한 화살 클립을 가지고 있다. 파커를 이끌 기함旗艦으로 만들어진 파커51과 저렴한 보급용 파커21이 가진 태생적인 차이다.

역사와 함께한 파커51

이런 차이 때문에 한때 미국 만년필을 대표한 파커51은 특별한 대접을 받았다. 역사적인 순간에 자주 주역으로 등장했다. 1945년 5월 7일 독일의 무조건 항복 문서, 같은 해 9월 12일 일본의 항복 문서, 1953년 한국 전쟁의 휴전 협정 문서 서명에 쓰인 펜이 파커51이다. 반면 보급형 만년필인 파커21이 이런 중요한 장면에 등장한 예는 찾아볼 수 없다.

뚜껑을 열어 두고 한참이 지나도 마르지 않는 펜. 30년을 써도 고장나지 않는 펜. 어떤 만년필보다도 역사적인 무게를 지닌 펜. 나는 이런 이유로 그 수많은 만년필 가운데 파커51을 최고의 만년필이라고 대답했다. 20년이 넘도록 말이다. 만년필 카페에서 내 이름보다 자주 불리는 대화명을 '파카51'로 정한 이유도 파커51에 대한 동경과 애정 때문이었다. 나에게 만년필의 꽃은 파커51이었다.

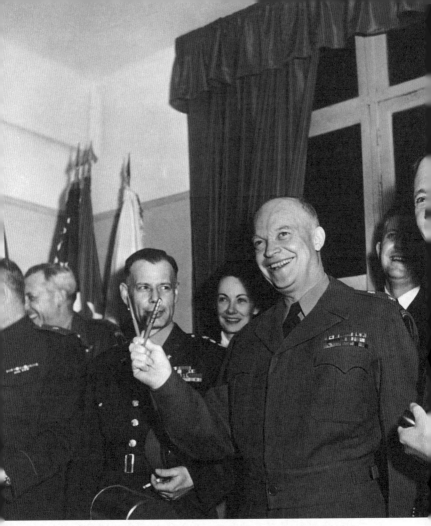

1945년 드와이트 아이젠하워가 독일의 항복 문서에 사용한 파커51로 승리의 V를 만들고 있다.

불혹의 나이가 되자 세상이 조금 다르게 보이기 시작했다. 따스한 햇살이 부서지고 목련이 흐드러지던 어느 봄날, 명동의 한 카페에서 일흔이 넘어 보이는 어르신의 바짝 마른 손에 쥐어진 낡은 파커21이 눈에 들어왔다. 얼마나 오랜 세월을 함께했으면 저렇게 손잡이가 홀쭉해졌을까?

을지로의 만년필 연구소를 찾는 젊은이들은 어디서 쌩쌩한 파커51을 잘도 구해 와서는 간단한 점검이나 수리를 문의했다. 하나같이 자기가 쓰던 것들이 아니었다. 20대 때의 나처럼 이들이 궁금해하는 내용은 자기가 구한 만년필이 정말 새것인지, 부품이 모두 원래 제 것인지 하는 것들이었다. 희한하게도 내가 본 수백 개의 파커51 중에 정작 기억에 남은 것이 별로 없다.

오히려 파커21에는 기억에 새겨진 것들이 꽤 있다. 내 손에 들어오는 만년필들은 보통 본인이 쓰던 것은 아닐지라도 부모님이나 어르신들에게 물려받은 것들이었다. 펜촉이 많이 닳거나, 고질적인 문제인 손잡이의 깨짐 등으로 상태가 좋지 않은 것들이었다. 하지만 내 눈엔 이런 것들이 시간이 지날수록 점점 좋게 보였다.

최근 수리를 맡기러 온 분이 가져온 파커21이 그런 경우다.

역사의 주인공은 되지 못해도 우리 인생의 동반자가 되어 주는 펜, 파커21.

연구소에 찾아오신 그분을 사실 처음에는 직접 만나지는 못했다. 내가 다른 만년필 수리에 몰두하느라 연구소에서 수리를 배우는 '샤른'님이 그분을 응대했는데, 수리가 어렵다는 이야기를 전하자 크게 실망해서 돌아가셨다고 한다.

나는 뒤늦게 그분의 사연을 들었다. 45년 전 그의 누님이 회사 내 노래자랑에서 상품으로 파커21을 받았는데, 누님이 직접 사용하시다 그에게 물려준 것이었다. 누님은 돌아가셨지만 그는 그 파커21을 보면 누님 생각이 난다고 했다. 그 만년필을 직접 보고 싶었다.

40년 넘게 사용했다면 펜촉은 거의 다 닳았을 테고 손잡이 역시 온전하지 못할 것이다. 다행히 연락처를 남기셔서 전화를 할 수 있었다. 수리를 해 드리겠다고 말씀드렸다.

실제 만년필을 보니 내 예상이 맞았다. 배럴의 일부가 깨졌고, 수리가 쉬운 상태는 아니었다. 말끔하게 수리한 만년필을 받아든 그분의 표정을 잊을 수가 없다. 사실 그 파커21은 진품이 아니라 가짜였지만, 내가 고친 것은 만년필이 아니라 물건에 얽힌 소중한 추억이라고 생각한다.

앞으로도 수많은 아버지, 어머니들의 파커21들이 연구소로 올 것이다. 그리고 그때마다 나는 추억을 수리하는 기쁨을 맛볼

것이고, 이는 만년필을 계속 연구하고 고치는 에너지가 될 것이다. 나처럼 살짝 낡은 만년필을 계속 수리하다 보면, 언젠가는 내 대화명이 '파카51'에서 '낡은 파커21'로 바뀌는 날이 올지도 모르겠다.

만년필에는 만년필

1945년 4월 1일 미군의 아이젠하워 원수元帥는 한 쪽 분량의 편지를 미국 위스콘신주에 있는 파커사社로 보냈다. 편지를 받은 이는 케너스 파커, 곧 파커사의 사장이었다. 아이젠하워가 보낸 편지의 내용은 대략 이런 것이었다. "만년필 선물은 잘 받았고, 유럽에서 궁극적인 적대 행위의 종식(독일의 항복)에 공식적인 서명이 있다면, 나는 '그' 만년필을 사용하겠다."는 것. 두 사람은 1937년부터 친분이 있던 사이였다.

약 한 달 뒤 아이젠하워는 약속을 지켰다. 1945년 5월 7일 프랑스 샹파뉴 지방의 랭스에 위치해 있던 아이젠하워 장군의 사령관실에서 독일의 무조건 항복 조인식이 이뤄졌다. 이 조인식에서 미국, 소련, 프랑스, 독일 4개국 대표가 서명했는데, 내 관

심사는 서명에 사용된 만년필이다. 관련 필름을 찾아봤다. 독일 대표는 탁자 중앙에 놓인 만년필을 잡아 다른 종이에 써 본 뒤 서명을 한다. 펜 끝은 살짝 보이고 펜의 클립은 화살 클립이다. 미국과 프랑스 대표 역시 같은 모양의 만년필을 잡았다. 소련 대표만 만년필이 다르다. 펜촉이 살짝 보이고 화살 클립을 한 만년필이라면 1941년에 출시된 파커51이 틀림없다. 서명식이 끝나고 아이젠하워는 파커51 두 자루로 V자를 만들어 보이기까지 했다.

아이젠하워가 케너스 파커에게 보낸 편지와 필름을 종합해서 이런 상상을 해 본다. 조인식 전 연합군 최고 사령관 아이젠하워는 각국 대표에게 만년필을 준비하지 말 것을 요청했다. 독일과 프랑스 대표는 아이젠하워의 요청을 받아들였지만 소련은 따르지 않았다. 마치 이후의 냉전을 예견이나 한 것처럼.

그러고 나서 다음 달 6월 5일 아이젠하워는 미국, 영국, 프랑스, 소련이 독일을 분할 점령하는 베를린 조약에 또다시 파커51로 서명한다. 이로 인해 독일은 45년간 분단된다. 아이젠하워는 5월 7일 조인식에서는 파커51을 제공하기만 하고 서명은 하지 않았지만 이번에는 직접 서명했다. 아이젠하워로 인해 파커51은 독일의 항복과 분단까지, 독일로서는 뼈아픈 역사를 새긴 만

1945년 5월 7일 항복 문서에 서명하는 알프레트 요들.

년필이 됐다.

파커51은 공식적으로 1941년에 처음 출시됐고 1978년에 생산이 중단됐다. 펜촉의 대부분은 손잡이 속에 들어가 있고 펜 끝만 살짝 나와 있어 뚜껑을 열어 놓아도 잘 마르지 않았다. 이 만년필의 최대 장점은 매우 튼튼하다는 것이었다. 초기에 생산된 1940년대 제품들 중에도 아직 현역으로 사용되는 펜이 많다. 잉크 충전 방식이 개선된 1948년 이후 제품들은 고장 난 것을 찾기가 더 어려울 정도다.

아이젠하워 원수는 물론 영국의 엘리자베스 2세도 파커51을 애용했다. 자주색 몸체에 금색 뚜껑 모델을 사용한 것으로 알려져 있다. 그밖에 해리 트루먼 대통령, 체스터 니미츠 원수, 마크 클라크 장군 등이 이 펜을 사용했다.

그렇다면 지금도 파커51이 가장 인기 있는 만년필일까? 지금 최고의 만년필은 파커51과는 정반대편에 있는 몽블랑의 마이스터스튁149다.

몽블랑149는 1952년에 출시됐으니 파커51보다는 열한 살 어리다. 하지만 그때부터 지금까지 계속 생산되고 있는 모델이다. 현존하는 최장수 만년필 모델로, 계속 생산되고 있는 만년필 중 가장 나이가 많다. 몽블랑149의 펜촉은 파커51과는

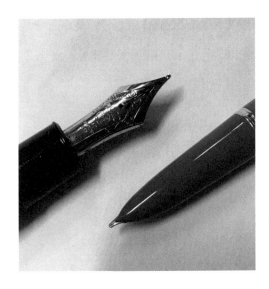

몽블랑149(왼쪽)와
2002년에 나온
파커51 스페셜 에디션
비스타 블루(오른쪽).

달리 시원하게 몸체를 드러내고 있다. 이런 펜촉을 오픈 펜촉이
라고 하는데, 몽블랑149는 이런 오픈 펜촉의 대명사다. 반면 파
커51은 감싸진 펜촉의 대표라고 할 수 있다. 이것만으로도 정
반대쪽에 있다고 할 수 있는데 이 두 펜에는 또 다른 대척점
이 있다.

몽블랑149는 파커51로부터 왕좌의 자리를 빼앗기도 했지만
역사적으로도 반대편에 서 있다. 1990년 독일 통일 때 등장해
서 서명에 사용됐기 때문이다. 미국의 파커51이 독일을 나누는

데 사용됐다면 몽블랑149는 독일을 다시 합치는 데 사용됐다.
'눈에는 눈, 이에는 이'라면 '만년필에는 만년필'이라고 할까.

'맨 처음'의 가치

2018 러시아 월드컵은 유독 이변이 많았다. 가장 큰 이변 중 하나는 1퍼센트의 확률을 뚫고 우리나라가 독일을 2-0으로 이긴 경기다. 기록을 찾아보니 80년 월드컵 역사상 독일이 조별 리그에서 탈락한 것은 러시아 월드컵에서가 처음이었다. 독일의 조별 리그 첫 탈락은 월드컵 역사에서 오래도록 기억될 가치가 있는 사건이었다. 독일이 또다시 조별리그에서 탈락하는 일이 생겨도 러시아 월드컵만큼 강렬한 기억을 남기기는 어려울 것이다.

축구만 그런 것이 아니다. 셰익스피어 전집 초판 가격이 2판에 비해 몇 배가 비싼 이유는 이런 점 때문이다. 셰익스피어 전집 초판만큼은 못해도, 만년필 역시 초기산 가격이 높다. 물론

모든 만년필의 초기산이 높은 가격에 거래되지는 않는다. 셰익스피어 전집처럼 모두가 인정하는 명작名作이어야 하고, 초기산임을 확인할 수 있는 특징을 갖고 있어야 한다. 이 조건을 충족하는 펜은 130년 남짓한 만년필 역사에서도 몇 손가락에 꼽을 정도다.

내가 꼽는 첫 번째 만년필은 1921년에 출시된 오렌지색 파커 듀오폴드다. 듀오폴드는 검은색 일변도의 만년필 세계에 파랑, 노랑 등 컬러 시대를 이끌어 낸 제품이다. 초기산 듀오폴드는 뚜껑에 밴드Band, 반지처럼 납작한 금속 고리가 없다. 이는 이후 제품

1921년에 출시된 오렌지색 파커 듀오폴드.

과 가장 크게 차이가 나는 부분이다. 이 밴드의 유무에 따라 가격이 최고 네 배까지 난다. 지금은 고급 만년필 뚜껑에 밴드가 필수처럼 달려 있지만, 1920년대 초에는 그렇지 않았다. 밴드가 필수처럼 여겨지게 된 시기는 미국의 경우에는 1920년대 후반, 독일의 경우는 1930년대 초부터다.

밴드 유무로 초기산을 쉽게 판별할 수 있는 명작은 독일에도 있다. 1929년에 출시된 펠리칸의 첫 번째 만년필, '펠리칸 파운틴 펜'이다. 이 만년필이 명작인 이유는 몸통 끝에 있는 손잡이

1929년 펠리칸의 만년필 광고. 뚜껑에 밴드가 없다.

1941년 파커51 만년필 광고.

를 돌려 잉크를 넣는 방식인 피스톤 필러의 원조이기 때문이다. 1930년대 것들과는 다르게 밴드가 없다. 이 만년필 역시 밴드가 있는 제품들보다 몇 배 비싼 가격에 거래된다.

그렇다면 밴드만이 초기산을 구별하는 유일한 힌트일까? 1941년에 출시된 파커51은 뚜껑이 금속이기 때문에 밴드 유무로 초기산을 판별할 수 없다. 대신 몸통 끝에 분리되는 손잡이블라인드캡에 '1941년산'이라는 각인이 있다. 하지만 이 각인은 쉽게 지워진다는 문제가 있다.

만년필 역사상 파커51은 가장 많이 생산된 만년필 중 하나인 데다, 분해가 쉬워서 이후 제품과 섞여 재조립되는 것이 많다. '1941년산'임을 확인하려면 펜촉에 각인이 없고, 몸통에 생산 연도 표기도 없다는 것을 알아야 한다. 몸통에 생산 연도 표기가 새겨지는 건 1942년부터다. 상태가 좋은 1941년산 파커51은 다른 시기의 파커51보다 대략 세 배 이상 비싸다.

마지막은 현대의 명작인 '몽블랑149'다. 참고로 몽블랑149는 1952년에 출시되어 현재까지 중단 없이 생산되고 있다. 초기산은 캡 상단의 화이트 스타가 아이보리색이고, 잉크도 훨씬 더 많이 들어간다. 하지만 초기산을 구분하는 가장 큰 힌트는 밴드다. 몽블랑149는 밴드가 세 줄인데 가운데는 굵고 위와 아래는

가늘다. 위와 아래가 가는 두 줄의 밴드가 나중의 것들과 다르
다. 초기산은 은으로 만들어졌다. 나중에 나온 제품은 황동黃銅
위에 금도금이 됐다.

이 은 재질의 두 줄은 검게 변색되고 늘어나는 단점이 있지
만, 몽블랑 마니아들은 몇 배를 더 주고도 산다. 몽블랑149라는
첫 경험이 준 강렬한 기억을 소유하고 싶어서다. 마니아들은 기억
에 가치를 매기고 수집하는 존재다. 몽블랑149의 경우 1952년에
서 1960년까지 생산된 제품을 초기산으로 본다. 이 시기에 나
온 몽블랑149는 1961년 이후 제품들보다 최소 세 배 정도의 가
치가 매겨진다.

파커51

1. '엠파이어 스테이트 빌딩'을 찾아보자

파커51 중 가장 수집욕을 자극하는 모델은 1941년부터 1948년까지 제작된 '엠파이어 스테이트 빌딩'이다. 뚜껑에 엠파이어 스테이트 빌딩 문양이 새겨진 이 모델은 파커51의 홀리 그레일Holy Grail, 즉 성배로 불린다. 이 모델은 보통 2,000달러 이상에 거래된다. 이 모델을 고를 때는 무조건 뚜껑만 보면 된다. 몸통의 상태가 안 좋으면 바꾸면 된다. 전체적으로 상태가 좋은지 여부가 중요하지 않다는 것이다.

뚜껑을 만졌을 때는 좀 까칠한 느낌이 나는 게 좋다. 마모가 덜되었다는 의미다. 만약 조금이라도 찌그러진 제품이라면 절대 구매하지 말아야 한다. 비싸더라도 온전한 제품을 사야 한다. 온전한 제품은 시간이 지날수록 가치가 높아지지만 흠결이 있다면 수익은 기대하지 않는 게 좋다.

2. 고장 난 필러를 노려라

이 팁 역시 대부분의 만년필에 통용된다. 필러는 소모품이고 고장이 잦은 부품이다. 교체하고 고쳐 가면서 쓰는 게 당연하다. 그런데 보통 수집에 익숙하지 않은 사람들은 필러가 고장 난 제품을 꺼린다. 그래서 가격이 싸다.

그런데 만년필 소장자들은 필러가 고장 나면 더 이상 사용하지 않고 있다가 이베이 등에 내보낸다. 이런 펜은 당연히 사용 감도 적기 마련이다. 필러만 고치면 순식간에 상태가 좋은 만년필이 된다.

외국에서 수리한 만년필은 피하는 게 좋다. 제대로 수리한 경우가 많지 않다. 만년필 수리는 한국이 더 낫다.

3. 촌스러운 색을 골라라

촌스러운 색은 희소하다. 예를 들어 파커51 머스터드 옐로우 모델은 흔히 말하는 똥색이다. 그렇지만 파커51 모델 중에 가장 선호되고 소장하고 싶어 하는 모델이 됐다. 가장 무난하고

멋있는 검정은 너무 많아서 상대적으로 가치가 떨어진다.

파커51 중에 인기 있는 색깔은 시든 파 줄기 색인 나소 그린, 팥 앙금 같은 색깔인 벅스킨 베이지, 코코아 등이 있다. 이 제품이 막 출시된 시기였다면 눈이 가지 않았겠지만, 지금은 눈여겨봐야 한다. 만약 머스터드 옐로우 배럴에 엠파이어 스테이트 빌딩 모델이라면 무조건 사야 한다. 놓치면 후회한다.

4. 세트에 연연하지 마라

파커51은 만년필과 샤프가 세트인 경우가 많다. 그래서 샤프와 함께 세트로 팔 때 가격을 50퍼센트 정도 더 부르는 경우가 있다. 샤프는 버리고 만년필만 구매하는 게 낫다. 샤프는 가치가 없다. 마찬가지로 박스도 의미가 없다.

5. 51 플라이터를 골라라

파커51의 배럴은 플라스틱이다. 그런데 개중에 배럴이 스테인리스로 된 모델이 있다. 그게 플라이터 모델이다. 내구성이 플

라스틱과는 비교할 수 없다. 그중에서도 뚜껑에 금색 밴드가

있는 모델이 있다. 유니크하고 희소성이 있는 모델이다.

파커51·몽블랑149가
명작인 이유

나는 시계에 늘 관심이 많다. 배터리를 갈거나, 차고 있는 시계를 분해하고 조립하는 정도는 한다. 시계를 살펴보면 만년필과 닮은 구석이 있다. 예를 들어 휴대성이 있다거나, 장신구의 역할을 하며, 소유자의 개성을 표현한다는 점이 그렇다. 이런 동일성을 발견할 때면 만년필을 좀 더 살펴보는 기회가 된다.

　물건이든 사람이든 동질감을 느껴서인지 시계 전문가들을 만나면 이런저런 질문을 던진다. 그중 가장 많이 던진 질문은 이것이다. "가장 좋아하는 시계 브랜드는 무엇인가요? 이유는요?" 흥미롭게도 시계 전문가들의 답변은 대체로 일치한다. 브랜드는 "○○시계", 이유는 "튼튼하고 수리하기 편해서"란다.

여기서 오해하지 말아야 할 게 있다. 수리의 편이성은 전문가에게만 해당되는 장점이다. 수리 전용 도구가 있고, 수리 방법도 정확해야 한다는 전제하에서다. 아무리 시계 전문가들이 ○○시계의 수리가 편하다고 말해도, 나나 이 글을 읽는 독자들에게는 해당되지 않는다.

좀 다른 물건이지만, 밀리터리 전문가에게 최고의 소총을 물어봐도 비슷한 대답이 나온다. "고장 나지 않고 다루기 쉬운 소총", 그러니까 AK-47을 최고의 소총으로 꼽는다. 말하자면 분야는 다르지만 최고로 손꼽히는 물건들은 일맥상통하는 이유가 있는 셈이다.

만년필 역시 마찬가지다. 고장이 덜 나고 수리가 편한 게 명작이다. 튼튼하기로는 파커51이 1등이다. 파커51은 내장 부품의 균형이 좋다. 사람으로 치면 오장육부가 튼튼해서 장수하는 셈이다.

파커51이 처음부터 내부가 균형이 잡혔던 것은 아니었다. 초기에 장착된 잉크 저장 장치는 구입한 지 몇 년이 지나면 고장이 나곤 했다. '버큐메틱vacumatic'이라 불린 이 장치는 복잡했고, 수리도 쉽지 않았다. 당시 파커의 CEO는 케네스 파커였다. 그는 지금으로 치면 만년필계의 스티브 잡스 같은 인물이었다. 그

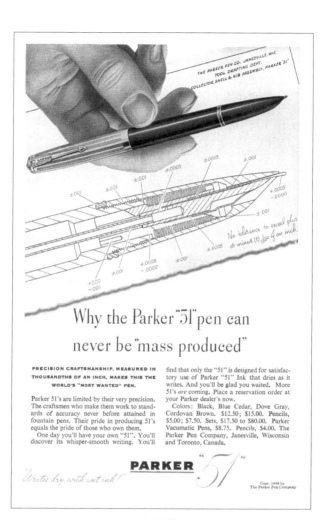

파커51 광고.

는 이 복잡하기 그지없는 버큐메틱을 하루라도 빨리 치우고 싶었나 보다. 기능을 유지한 채 복잡한 물건을 단순하게 만드는 것은 매우 어려운 일이지만, 파커는 몇 년간 치열하게 연구했고, 결국 1940년대 말에 30년을 사용해도 문제없다는 에어로매트릭Aerometric 잉크 충전 장치를 내놓았다.

새로운 장치는 별다른 설명이 없어도 쉽게 잉크를 넣을 수 있을 만큼 단순하게 제작됐고 고장이 나지 않았다. 로마가 하루아침에 만들어지지 않은 것처럼 파커51이라는 명작 역시 계속된 실패와 부단한 노력이 더해진 끝에 완성된 작품이다.

파커51에 필적하는 몽블랑149도 이와 비슷한 과정을 거쳤다. 이야기는 엉뚱하게도 만년필 회사 중 하나였던 펠리칸에서 시작한다. 펠리칸은 새로운 잉크 저장 장치인 '피스톤 필러'의 가능성 하나만을 믿고 과감히 만년필 세계에 뛰어든 회사로서, 1929년에 처음으로 만년필을 시장에 내놓은 회사다.

이때만 해도 몽블랑은 펠리칸의 성공을 점치지 못했던 것 같다. 당시 펠리칸이 만년필을 만들 수 있도록 펜촉을 공급한 회사가 몽블랑이었기 때문이다. 더구나 몽블랑은 1924년에 이미 펠리칸의 '피스톤 필러'와 유사한 잉크 저장 장치에 관한 특허를 가지고 있었다. 그것이 사업성이 있다고 판단했다면 펠리칸

펠리칸의 피스톤 필러(위)와 몽블랑의 텔레스코픽 필러(아래).

보다 5년은 앞서 피스톤 필러가 장착된 만년필을 양산했을 것이다.

몽블랑이 주저하는 사이 펠리칸은 큰 성공을 거뒀다. 그들이 제작한 피스톤 필러가 매우 우수했기 때문이다. 간결하지만 기능이 우수했다. 부품이 적어 고장도 덜했고, 꼭지노브를 덜 돌려도 헤드가 충분히 나왔다. 몽블랑은 피스톤 필러의 가능성을 무시했지만, 펠리칸은 이 장치로 성공을 거뒀다.

몽블랑은 가만히 있을 수 없었다. 마음이 다급해진 몽블랑은 얼마 지나지 않아 '텔레스코픽telescopic'이란 잉크 저장 장치를 내놓았다. 펠리칸의 피스톤 필러보다 잉크를 훨씬 더 많이 저장할 수 있었다. 마치 "펠리칸은 우리 상대가 아니야!"라고 외치

카탈로그에 나온 몽블랑 149.

는 것 같았다. 하지만 문제가 있었다. 몽블랑의 텔레스코픽은 파커의 버큐메틱보다 구조가 복잡했다. 2단으로 길이가 늘어나는 복잡한 구조의 피스톤이어서 수리가 더 어려웠다. 초기 몽블랑 149에는 텔레스코픽이 장착됐는데, 만약 이 장치가 계속 몽블랑149에 있었다면 몽블랑149는 만년필의 명작이 될 수 없었을 것이다.

1960년에 몽블랑은 자신들이 고안한 텔레스코픽을 버리고 펠리칸식 피스톤 필러를 따라한다. 만년필의 암흑기라 할 수 있는 시대에 자존심을 계속 세울 수는 없었던 모양이다. 여기서 문득 떠오르는 의아함! 몽블랑은 텔레스코픽 이전에 펠리칸의 피스톤 필러와 유사한 잉크 저장 장치를 일찌감치 만들었는데, 왜 자신의 것을 채택하지 않았을까?

간단히 말하면 펠리칸의 그것보다 분해와 수리가 어려웠고,

꼭지를 많이 돌려야 하는 등 상대적으로 불편했기 때문이다. 게다가 펠리칸의 피스톤 필러는 30년 동안 사용되면서 충분한 검증을 거쳤고, 그것의 특허권 유효 기간도 만료되었을 즈음 사용하지 않을 이유가 없었다. 이 때문에 몽블랑뿐만 아니라 라미 등 유럽의 다른 만년필 회사도 펠리칸의 피스톤 필러를 채택하기에 이른다. 이로써 몽블랑은 자신의 기술을 고집하지 않으면서 명작을 만들어 낼 수 있는 발판을 마련한다.

결론적으로 파커51과 몽블랑149가 최고의 명품으로 손꼽히는 이유는 복잡함을 피하고 간결함을 추구했기 때문이다. 사람도 속이 복잡하면 금세 병이 생기지 않나? 사람이든 물건이든 마찬가지다. 만년필 역시 간결한 구조를 가져야 튼튼하고 오래간다.

몽블랑149

몽블랑149는 1952년부터 지금까지 나오고 있는 최장수 모델이다. 60년 이상 동일한 모델을 유지하고 있는 유일한 모델이다. 가장 인기 있는 모델은 역시 가장 처음 나온 1952년 모델이다. 2018년 말 기준으로 상태가 좋은 1952년산 149는 300만 원급으로 거래된다. 2008년에는 100만 원 이하였는데 계속 오르고 있다. 수익률로 따지면 삼성전자 주식급이다. 그러나 아무 149나 좋은 가치를 가지고 있는 것은 아니다. 수집할 때는 주의가 필요하다.

1. 뚜껑이 빡빡한 건 피하라

1952년 모델은 셀룰로이드로 되어 있어서 시간이 지날수록 수축이 되는 경향이 있다. 특히 뚜껑의 수축이 심하다. 지금 온전한 모델을 구하기는 어렵다. 그래서 이 모델을 구할 때 최우선으로 고려해야 할 부분은 수축이 덜 된 제품을 고르는 것이다.

열고 닫을 때 빡빡하면 뚜껑이 수축된 것이다. 또한 뚜껑에 있는 밴드 3개 중 가운데를 제외한 은으로 된 두 개의 밴드가 헐렁한 것은 피하는 게 좋다.

만약 잉크 충전이 안 되는 것과 뚜껑이 수축된 게 있다면 충전이 안 되는 것을 고르는 게 낫다. 충전 필러가 고장난 것은 고치면 되지만 뚜껑이 수축된 건 어떻게 할 도리가 없다. 그런데 가격은 잉크 충전이 안 되는 149가 더 싸다. 당연히 고칠 수 있는 것을 싸게 사는 게 합리적이다.

2. C를 골라라

그다음으로 볼 부분은 펜촉이다. 149 펜촉에는 14C, 18C, 14K, 18K와 같은 문자가 각인되어 있다. C Carat 와 K Karat 는 모두 금 함유량을 의미한다. 몽블랑은 1985년 이전까지 'C'로 표기했다. 이후 미국 판매가 늘면서 미국에서 더 익숙한 표기인 K로 금 함유량을 표기했다. C를 고르라는 이유는 1985년 이전에 나온, 즉 14C, 18C 펜촉이 탄력이 더 좋고, 필기감이 좋기

때문이다. 개인적으로는 공을 더 들인 느낌이라고 생각한다. 공정 과정에서 지금보다 사람 손을 더 많이 탄 부분도 있다. 그래서 더 인기가 좋다.

3. '트라이앵글'을 찾아라

몽블랑의 로고는 누구나 알고 있는 화이트 스타다. 그런데 1970년대에는 삼각형 로고가 들어간 제품이 있었다. 당시 중동 수출을 위해 자칫 다윗의 별을 연상시킬 수 있는 화이트 스타를 빼고 대신 삼각형 로고를 넣은 것이다.

몽블랑의 화이트 스타는 다윗의 별과는 관련이 없지만 중동 수출을 위해서는 어쩔 수 없는 선택이었다. 그래서 출시 당시에는 중동을 제외한 지역에서는 인기가 없었다. 그러나 지금 몽블랑의 트라이앵글은 그 희소성 때문에 가치가 폭등했다. 지역에 따라 다르기는 하지만 일본에서는 같은 시기에 나온 화이트 스타에 비해 트라이앵글이 거의 두 배 이상의 가격표가 붙는다.

4. 굵은 펜촉을 찾아라

몽블랑의 펜촉 굵기는 EF, F, M, B, BB, BBB로 표기된다. 왼쪽에서 오른쪽으로 갈수록 굵은 펜촉이다. 굵은 펜촉은 희소하고 중고로 구입해도 상대적으로 펜촉이 덜 닳아 있어서 온전한 상태일 확률이 높다. 펜촉을 깎아서 자신에게 맞출 수도 있다. 사실 이 팁은 모든 만년필에 통용되긴 하지만 149는 더욱 중요하다. 149는 사인용 만년필이다. 글씨가 굵을수록 더 멋진 사인이 나온다.

5. 박스에 연연하지 마라

수집을 하는 사람들은 포장 박스에 연연하는 경우가 많다. 한정판이 아니라면 박스에 연연하지 말라는 조언을 하고 싶다. 중요한 건 펜의 상태다. 박스가 온전하다고 굳이 돈을 더 주고 구매할 필요는 없다.

만년필 회사의
작가 사랑

"올해 노벨 문학상 수상자는 없다."

2018년 5월, 꽤 놀라운 발표가 노벨 재단에서 나왔다. 2018년 에 한해서 노벨 문학상 수상자를 발표하지 않겠다고 한 것이다. 노벨 문학상 수상자를 심사하고 선정하는 스웨덴 한림원 내에서 18년 동안이나 성폭력 사건이 있었던 사실이 드러났기 때문이다. 노벨 재단은 수상 기관의 신뢰에 금이 간 것을 우려해 노벨 문학상 수상자 발표를 2019년으로 연기한다고 했다.

아쉬운 마음이 컸다. 이 발표로 인해 서점에서 노벨 문학상을 수상한 작가의 책이 날개 돋친 듯 팔리는 일이나, 수상 가능성

이 높아 보이는 작가의 집 근처에서 기자들이 진을 치고 있다는 뉴스를 접할 일이 없게 됐기 때문이다. 매년 문학상을 둘러싼 소동을 보는 일이 솔솔했는데 말이다.

생각해 보면 문학상은 다른 상에 비해 일반인들의 관심이 높은 것 같다. 문학이 물리학이나 경제학 분야보다 상대적으로 접하기 쉬운 이유도 있지만, '작가'라는 존재에 대한 관심이 많기 때문이 아닐까 싶다.

이는 만년필 세계도 마찬가지다. 만년필을 좋아하든 그렇지 않든, 작가에 대한 관심은 늘 높다. 예를 들어 마크 트웨인이 최초의 만년필 광고 모델이었다는 사실을 전하면 모두들 눈을 반짝이며 귀를 기울인다.

만년필 회사들도 이러한 대중들의 관심을 놓칠 리 없다. 그들은 작가에 대한 사람들의 관심이 곧 돈이 된다는 사실을 본능적으로 안다. 더군다나 작가와 만년필의 관계는 보통 관계가 아니지 않은가. 위대한 작품을 구상한 작가와 그의 아이디어를 온전히 받아내 이를 현실화한 도구. 내가 그 도구를 손에 쥐면 나 또한 역사적인 작품을 만들어 낼 수 있을 것만 같은 착각에 빠지게 된다.

만년필 회사가 유명 작가를 내세워 마케팅에 활용하기 시작

최초의 만년필 광고 모델, 마크 트웨인.

한 역사는 120년이 넘는다. 그 시작은 1890년대 워터맨과 어깨를 나란히 했던 '폴 이 워트Paul E. Wirt'라는 만년필 회사다. 마크 트웨인을 모델로 내세웠던 워트는 만년필 역사상 최초로 100만 개 이상을 판매한 회사다. 1890년에 35만 개, 1892년에 50만 개를 판매했고, 1892년 마크 트웨인을 광고 모델로 내세워 3년 뒤인 1895년에는 100만 개의 만년필을 판매하는 데 성공했다. 마크 트웨인을 모델로 기용한 것은 훌륭한 선택이었다.

하지만 워트의 성공은 여기까지였다. 그 이후 워터맨이 잉크 공급 장치인 피드를 획기적으로 개선하고, 또 다른 만년필 회사인 콘클린Conklin이 몸통에 잉크를 넣는 장치인 셀프 필러로 크게 성공하자 워트는 시장에서 밀리기 시작했다. 1900년 워트가 내세운 광고 카피를 보면 이런 사정이 여실히 드러난다. '100만 개 판매'. 1895년 당시 광고와 별로 달라진 게 없다.

'작가-만년필' 조합을 이용한 만년필 마케팅은 1900년대 초부터 콘클린이 이어 받았다. 폴 이 워트가 힘이 빠지자 마크 트웨인을 데려와 콘클린 만년필의 모델로 기용한 것이다.

'작가-만년필' 조합은 거기까지였다. 1920년대부터 1940년까지, 그러니까 '만년필의 황금시대'라고 불리는 시기에 만년필 회사들은 만년필의 새로운 성능을 소개하기 바빴다. '작가-만년

필' 조합에는 신경 쓸 겨를이 없었다. 그 이후에도 마찬가지였다. 파커51과 볼펜이 등장한 1940년대, 볼펜이 성장한 1950년대, 만년필의 암흑기라 할 수 있는 1960~1970년대, 부활의 시기인 1980년대까지 작가와 만년필의 만남은 없었다.

다시금 '작가-만년필' 조합이 등장한 시기는 만년필이 부활하기 시작한 1990년대 초다. 1990년 파커는 《셜록 홈즈》로 유명한 아서 코난 도일Sir Arthur Conan Doyle, 1859~1930이 파커 듀오

1990년 파커가 다시 내세운 《셜록 홈즈》의 작가 아서 코난 도일.

폴드의 애용자였다고 광고했다. 하지만 이 조합은 식상했다. 회사와 만년필만 바뀌었을 뿐 1900년대 방식과 똑같았다. 더군다나 파커는 1920년대에 이미 아서 코난 도일이 파커 만년필의 애용자라고 홍보한 적이 있었다. 신선함이 떨어졌다. 파커는 사람들이 원하는 게 무엇인지 모르고 있었다.

몽블랑은 달랐다. 대중이 원하는 바를 정확히 찾아냈다. 1992년 몽블랑은 작가가 자사 만년필을 사용했다는 구식 홍보가 아니라, 작가의 특성을 반영하여 만년필을 제작하고 여기에 작가 이름을 붙인 한정판을 내놓았다. 어니스트 헤밍웨이 에디션이 그 출발점이었다.

만년필 수집가들 사이에서 성배로 불리는 1930년대의 몽블랑139를 기본으로 하여 몸통을 오렌지색으로 바꾸고, 1930년대 왕성한 활동을 했던 체험 문학의 거장 헤밍웨이Ernest Hemingway, 1899~1961의 이름을 붙인 것이다. 남성적인 느낌이 물씬 풍기는 헤밍웨이와 그의 작품처럼 굵은 몸통과 강렬한 색채가 인상적이다. 헤밍웨이를 좋아하는 사람과 만년필을 좋아하는 사람 모두가 살 수밖에 없는 조합이다. 이 한정판 시리즈의 성공으로 만년필 세계의 주도권은 파커에서 몽블랑으로 넘어간다.

이에 자극을 받은 파커는 반격을 시작했다. 1995년 한정판

어니스트 헤밍웨이의 소설.

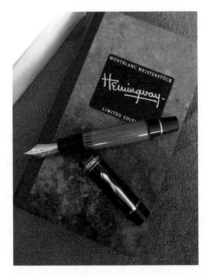

몽블랑의 헤밍웨이 에디션.

만년필을 두 개나 내놓았다. 1920년대의 듀오폴드를 현대적으로 복각한 노란색 만다린, 그리고 오렌지색의 제2차 세계 대전 기념 펜THE WORLD WAR II COMMEMORATIVE PEN, 일명 맥아더 펜이었다. 하지만 몽블랑을 이길 수는 없었다. 이 두 만년필 역시 파커의 지나간 역사에서 끄집어 낸, 새로울 게 하나도 없는 조합이었기 때문이다.

뱀을 쳐다본즉
모두 사더라

뱀은 동서양 모두에서 환영받지 못한다. 문화의 뿌리가 기독교인 서양에서 뱀은 혐오의 대상이다. 에덴동산에서 인간을 쫓겨나게 한 사악하고 교활한 녀석이지 않은가.

하지만 뱀에게는 치유의 의미가 있다. 모세가 광야를 헤맬 당시 여호와의 명령으로 만든 놋뱀은 치유를 의미했다. 《성경》의 〈민수기〉 1장 9절에는 "모세가 놋뱀을 만들어 장대 위에 다니 뱀에게 물린 자가 놋뱀을 쳐다본즉 모두 살더라"라고 나와 있다. 그리스 신화에서도 뱀은 치유와 재생을 상징했다. 구급차에서 흔히 볼 수 있는, 뱀이 감겨 있는 지팡이는 그리스 신화에 등장하는 의술의 신 아스클레피오스의 지팡이에서 유래했다.

뱀은 권력과 지혜를 나타내기도 한다. 고대 이집트에선 왕권을 뱀으로 표현하여 왕관의 가운데에 커다란 코브라를 넣었다. 《성경》의 〈마태복음〉 10장 16절에는 "너희는 뱀같이 지혜로워라"라는 구절이 있을 만큼 뱀은 다양한 상징성을 가지고 있다.

이토록 작가를 잘 표현한 만년필이 있었나?

몽블랑의 한정판 작가 시리즈의 두 번째 작품인 애거서 크리스티 에디션은 이러한 뱀의 상징성을 잘 담아낸 펜이다. 몽블랑은 애거서 크리스티Agatha Christie, 1890~1976의 최고 걸작인 《애크로이드 살인 사건》이 1926년에 출간된 것에 착안해 1920년대 만년필을 기본으로 삼았다. 변한 것은 딱 두 곳. 편리하게 잉크를 넣을 수 있게 필러를 요즘 방식으로 바꿨고, 당시에는 선택 사항이었던 클립을 끼웠다. 그런데 바로 이 클립이 신의 한 수가 됐다. 뱀 한 마리가 만년필을 칭칭 감고 머리를 아래로 내리고 있는 모습이다.

이 인상적인 클립은 애거서 크리스티와 기가 막히게 잘 어울렸다. 크리스티의 80여 편의 추리 소설 중 절반 이상이 독을 사용한 살인이다. 독 하면 떠오르는 뱀, 그리고 독을 이용하여 살인 장면을 영리하게 연출한 작가. 그 작가를 표현하는 데에는

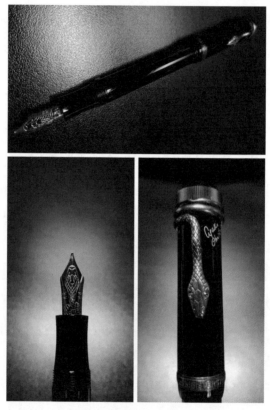

몽블랑 애거서 크리스티 에디션.

뱀만한 게 없었다. 애거서 크리스티 에디션은 대성공을 거둔다. 발매 당시 504유로였지만 지금은 그 세 배를 불러도 구하기 어렵다.

홍미로운 사실은 애거서 크리스티는 만년필과 큰 인연이 없는 작가라는 점이다. 그녀는 언니가 물려준 타자기로 대부분의 작품을 썼다. 만년필을 즐겨 쓰지도, 좋아하지도 않았다. 그녀의 수많은 작품 중에 만년필이 나오는 장면은 거의 없다. 《3막의 비극》에서 조금 언급되는 정도? 그마저도 "만년필이란 참으로 말썽을 부리는 물건이야. 막상 쓰려고 하면 나오지 않거든."이라며 만년필에 불만을 터뜨리는 내용이다. 800쪽이 넘는 그녀의 자서전을 봐도 만년필에 관련된 내용은 단어 한두 개 정도다.

1946년 자택에서 집필 중인 애거서 크리스티. 원고 위에 놓인 펜은 콘웨이 스튜어트로 보인다.

뱀을 사용한 만년필, 왜 몽블랑만 성공했을까?

그렇다면 130년이 넘는 만년필 역사에서 뱀을 콘셉트로 제작한 만년필은 애거서 크리스티 에디션이 처음이었을까? 아니다. 여러 문헌에 따르면, 워터맨과 파커는 이미 1900년대 초반에 뱀의 이미지를 차용해 만년필을 만들었다. 워터맨은 1903년, 파커는 1905년에 내놓았다. 몽블랑이 1908년에 설립됐으니, 그보다 빠른 셈이다.

사실 이보다 더 빠를 수도 있다. 금이나 은으로, 또는 은 위에 도금하여 만년필을 장식하는 트렌드는 1890년 전후에 시작됐는데, 뱀 말고도 장미 한 송이, 달팽이, 나무줄기 등을 새겨 넣었다. 아르누보art nouveau의 영향이다. 아르누보는 식물을 모티브

1903년 워터맨의 스네이크.

로 곡선의 장식 가치를 강조한, 프랑스에서 유행한 건축, 회화 양식이다.

화려한 장식이 있는 만년필은 1910년대에 들어서면 거의 사라진다. 아르누보의 퇴조 시기와 일치한다. 하지만 만년필에서 뱀이 완전히 사라진 것은 아니다. 뱀 여러 마리가 펜을 칭칭 감고 있는 만년필은 사라졌지만, 뱀은 클립으로 살아남았다. 이 클립은 미국에서 독일로 갔고, 1920년대 몽블랑, 아스토리아 등 여러 회사의 만년필에 등장했다.

원조는 잊혔지만 애거서 크리스티 만년필은 크게 성공했다. 몽블랑의 위상이 더욱 탄탄해진 것은 물론이다. 이것에 자극

을 받았는지, 아니면 뱀이라는 상징의 사용에서만큼은 질 수 없다는 생각 때문인지 알 수 없지만, 1997년 파커는 몽블랑처럼 1900년대 모델에 잉크 충전 방식을 현대식으로 바꾸고, 몽블랑의 패키지보다 더 화려한 파커 스네이크 한정판을 내놓았다. 하지만 파커의 스네이크는 성공하지 못했다. 아무리 잘 만들었다 하더라도 그냥 뱀 문양이 있는 만년필일 뿐, 그 만년필에서는 회색 뇌세포를 가진 조그만 탐정을 느낄 수 없었기 때문이다.

몽블랑 헤밍웨이 & 크리스티

몽블랑 한정판을 구매한다면 첫 번째는 헤밍웨이, 두 번째는 크리스티를 추천한다. 수집을 잘하면 보물이 되는 펜임에 틀림이 없지만 주의할 점이 있다.

1. 배럴의 크랙을 조심하라

몸통에 크랙이 있는 경우가 많다. 헤밍웨이의 주황색 몸통은 경험상 내구성이 더 약한 느낌이다. 검정에 비해 깨져 있는 경우를 많이 봤다. 게다가 주황색은 크랙이 있으면 검정보다 더 눈에 띈다. 반드시 배럴을 잘 살펴봐야 한다.

2. 헤밍웨이는 피드에 상처가 있는지 봐야 한다

헤밍웨이는 일반 149와 닙이 같다. 새것처럼 보이기 위해 일반 149의 닙으로 갈아 끼우는 경우가 있다. 이럴 경우 피드에 상처가 생기기 쉽다. 거래를 할 때 주의해야 한다.

3. 크리스티는 나사산에 주의하라

크리스티는 몸통의 나사산에 손상이 있거나 금이 간 경우가 많다. 구매를 할 때 유의하고 사용할 때에도 너무 꽉 잠그지 않는 게 좋다.

4. 뱀의 눈을 주시하라

크리스티 펜의 상징은 뱀 모양 클립이다. 이 뱀에서 조심해야 할 부분은 뱀의 눈이다. 뱀의 눈을 이루는 붉은색 루비에 금이 가 있거나 빠져 있는 경우가 많다. 이 부분을 체크하지 못하면 후회할 일이 생길 수 있다.

5. 벤트 홀의 갈라짐을 봐야 한다

크리스티 펜의 경우 닙에 정교한 뱀 머리 문양이 그려져 있다. 이 부분의 벤트 홀에 갈라짐이 있으면 눈치채기 어렵다. 체크해야 한다.

6. 캡탑의 세로줄에 손상이 있는지를 본다

크리스티 펜의 캡탑과 노브에는 세로줄이 있다. 이 부분은 손톱으로도 손상이 가기 쉽다. 이 부분의 상태가 깔끔한지를 살펴봐야 한다.

어젯밤 나는 왜
펠리칸100을 손에 쥐고 잤을까?

나는 마음에 드는 만년필은 쥐고 자는 버릇이 있다. 아주 오래된 버릇이지만 한 번도 망가트린 적이 없다. 숟가락을 쥐고 밥을 먹는 일보다 더 오래되었기 때문이다.

어머니 말씀으로는 돌을 지나서부터 막대기를 손에 쥐고 놓지 않았다고 한다. 숟가락 잡는 일보다 먼저 손에 무언가를 잡고 살았다는 이야기다. 이유는 아무도 모른다. 휘어진 것은 손대지 않고 꼭 곧은 것만 들고 다녔다고 한다. 잘 때도 쥐고 있었고, 일어나자마자 막대를 찾는 것이 하루의 시작이었다.

막대는 나중에 철사로 바뀌었다. 대신 어머니는 둥근 차돌을 갖고 다녀야 했다. 철사가 휘어지면 톡톡 두드려 펴주셨다. 좀

크자 철사는 젓가락으로 바뀌었다.

이런 이상한 행동을 모두가 걱정했지만, 학교에 들어가자 모든 게 해결됐다. 초등학교에 입학하면서 연필이 젓가락을 대신했기 때문이다. 학생이 연필을 들고 있는 건 이상한 일이 아니었으니까. 시간이 지나 연필은 만년필로 바뀌었다. 만년필은 언제나 들고 다녔다. 목욕탕이나 수영장을 가도 탈의 직전까지 함께했다. 마음에 들어야 하는 것은 물론이다.

손에 쥐고 잘 만한 만년필은 고작 열 종류

마음에 드는 만년필을 만나기는 어렵다. 오랜 경험으로 생긴 선구안으로 선택한 것이라도 펜촉의 필기감 등이 모두 다르기 때문이다. 예를 들어 모두가 인정하는 명작 파커51이나 몽블랑149는 새것이라도 열이면 열 모두 다르다. 마지막에 장인이 다듬는 펜촉은 물론 뚜껑의 잠김, 클립의 짱짱함이 다르다. 요즘 인기가 있는 빈티지는 여기에 상태까지 더해진다.

만년필은 실용성을 갖춘 지 130년이 넘어 수많은 모델이 있지만, 사실 손에 쥐고 잘 만한 후보는 몇 개 되지 않는다. 많아야 열 종류다. 그 안에서 개별적인 상태를 따지고 수집한다. 어제 쥐고 잔 만년필은 펠리칸100이었다.

어젯밤 손에 쥐고 잔 펠리칸100.

펠리칸100이 명작인 이유는 실용적인 피스톤 필러를 최초로 장착했기 때문이다. 피스톤 필러는 현대 만년필에서 가장 중요한 잉크 충전 장치 중 하나다. 만년필은 이 필러 덕분에 한층 발전했다.

만년필은 잉크 저장량이 꽤 중요하다. 잉크를 자주 충전하는 일은 귀찮고 불편하다. 때문에 1920년대까지 만년필은 많은 잉크를 저장하기 위해 필요 이상으로 클 수밖에 없었다. 충전 장치가 그만큼 자리를 차지하고 있었다. 피스톤 필러는 이 문제를 해결했다. 자기보다 두 배 이상 큰 만년필만큼 잉크를 채울 수 있었다. 바꾸어 말하면 작아도 얼마든지 좋은 만년필을 만들 수

있게 된 것이다.

펠리칸100은 오랜 회사 역사에 비해 비교적 최근에 제작된 만년필이다. 펠리칸사는 1929년에 첫 만년필을 내놓았는데, 이 회사가 1837년부터 시작됐으니 최근이라고 해도 아주 틀린 말은 아니다. 처음부터 100으로 불린 것은 아니다. 처음은 '펠리칸 파운틴 펜'으로 불렸다. 출시된 다음 해인 1930년부터 100으로 불리기 시작했다.

이름이 100이 된 이유는 잉크를 넣는 장치가 100분의 1밀리미터의 오차도 없을 정도로 정밀하다는 사실을 자랑하려 했기 때문이다. 100을 1929년에 처음 만들어진 '펠리칸 파운틴 펜'과 구분하여 1930년부터 그 시작으로 보기도 하는데, 어느 것을 택해도 상관은 없다. 펠리칸100은 1944년까지 생산되었고 성공작 중 하나이기 때문에 종류는 꽤 많다.

펠리칸 네 마리의 가치

내 손에 꼭 들어오는 크기를 가진 펠리칸100은 파랑이나 빨강 몸통을 가진 희귀한 녀석은 아니고, 평범한 녹색이었다. 두 줄 밴드, 로고에 보이는 네 마리의 아기 펠리칸은 1938년 이전에 생산된 물건임을 의미한다. 손잡이가 좀 더 잘록해지는 것은

Wappen der Familie Wagner als
Marke auf den „Großen Honigfarben"
vor 1873

Marke von Günther Wagner
auf den „Kleinen Honigfarben"
um 1873

Markeneintragung
von 1878

1898

E. W. Baule
1910

O. H. W. Hadanck
1922

O. H. W. Hadanck
1932

O. H. W. Hadanck
vor 1937

O. H. W. Hadanck
1937

펠리칸 로고의 변천사. 로고에 있는 아기 펠리칸의 수가 시간이 지날수록 적어지고 있다.

1933년 이후이다.

이 펠리칸100은 손잡이가 잘록하고 네 마리의 아기 펠리칸이 캡탑에 있어 1933~1938년 사이에 생산된 것이었다. 몸통의 재질이 셀룰로이드여서 갈색 잉크창ink window을 갖고 있고, 뚜껑과 손잡이, 잉크를 넣을 때 돌리는 꼭지piston knob는 경화 고무로 만들어졌다.

펠리칸의 로고는 어미가 새끼에게 먹이를 주는 모습인데, 1937년 바뀐 로고엔 네 마리의 새끼들이 두 마리로 줄어든다. 이 로고는 2003년에 다시 바뀌어 한 마리만 남게 된다. 하나라도 잘 키우자는 우스갯소리가 있지만, 로고는 단순한 것이 전달력이 좋고 기억에 잘 남는다. 하지만 수집은 네 마리 시절의 만년필이 선호된다.

이유는 이렇다. 펠리칸 두 마리가 되는 시절에는 곧 시작되는 제2차 세계 대전의 영향으로 원가 절감에 들어간다. 금촉은 매우 제한적으로 장착됐다. 셀룰로이드 몸통과 경화 고무 캡, 그립, 노브는 1940년경이 되면 대량 생산이 가능한 플라스틱 재질로 바뀐다. 1942년이 되면 뚜껑에 있는 두 줄의 도금된 밴드까지 사라져 펜의 짜임새가 떨어진다.

이제 개별적인 상태를 보자. 아무리 명작이라도 상태가 좋지

못하면 의미가 없다. 가장 먼저 볼 것은 펜촉이다. 펜 끝의 포인트는 덜 닳은 것이 좋고, 나뉜 두 쪽은 그 크기가 같아야 한다. 슬릿slit이라고 부르는 펜촉의 갈라진 틈은 펜 끝으로 갈수록 좁아지는 것이 좋다. 슬릿이 넓으면 잉크가 많이 나온다. 대부분이 하트 모양이라 하트 홀heart hall이라 부르는 공기구멍인 벤트 홀vent hall이 깨진 곳 없이 말끔해야 한다. 깨진 곳이 있다면 펜촉의 텐션tension이 떨어져 계속 어긋나게 된다. 펜촉 밑에 위치하여 잉크를 공급하는 피드feed는 가운데 위치해야 하고 틈 없이 밀착되어야 한다. 밀착되지 않으면 잉크가 잘 전달되지 않아 제대로 쓸 수 없다.

다음에 확인할 것은 뚜껑의 잠김이다. 뚜껑은 부드럽게 잠기고 열려야 한다. 덜그럭거리거나 빡빡하다면 나사산에 문제가 있는 것이다. 잠근 다음 몸통과 캡을 잡고 흔들었을 때 흔들리지 않아야 하고, 한 바퀴 반 이상 돌리며 잠겨야 한다. 흔들리고 한 바퀴 반 이상 돌지 않고 잠기면 나사산이 많이 닳은 것이다. 이런 것들은 캡이 쉽게 풀려 잉크가 새기도 하고 몸통을 잃어버릴 수도 있어서 중요한 체크 사항이다.

클립과 각인 역시 반드시 확인해야 한다. 이것들은 늘 노출되어 있어서 얼마나 사용되었는지를 알 수 있다. 클립은 도금이

덜 벗겨져야 하고 회사명과 특허 번호 등이 새겨진 각인이 또렷한 것이 아무래도 덜 사용된 물건이다.

마지막으로 필러filler. 잉크를 충전하는 장치다. 앞서 말한 것처럼 펠리칸100의 잉크 충전 장치는 피스톤 필러로 우수하다. 하지만 아무리 우수한 필러라도 80년이 지났으니 제대로 작동되는 게 거의 없다. 수리를 해야 하는데, 그 방법은 어렵지 않다.

몸통의 끝에 있는 노브를 고무판 같은 것으로 잡고 시계 방향으로 돌리면 뭉치가 풀린다. 이렇게 분해한 후 닳고 작아져 버린 코르크 피스톤 헤드를 새것으로 교체하면 수리는 끝난다.

피스톤 헤드는 코르크cork로 만들어져 있다. 손재주가 있다면 와인 마개를 구해 쉽게 만들 수 있다. 단, 이 작업 전에 반드시 확인할 게 있다. 몸통이 얼마나 수축되었는가를 확인해야 한다. 수축되었다면 분해할 때 몸통이 깨지기 쉽다. 펠리칸 네 마리 시절의 셀룰로이드 몸통은 수축된 것이 많다. 앞서 언급한 것들이 충족되어도 펜의 몸통이 줄어들었다면 그 펠리칸100은 선택하지 말아야 한다. 줄어든 것을 다시 늘릴 방법은 아직 없다.

내가 손에 쥔 녀석은 이 모든 검증을 통과한 녀석이다. 오늘도 이 녀석을 손에 쥐고 잠들 수 있을 것 같다.

펠리칸100

1. 100N보다 100을 골라라

펠리칸100을 손에 넣으려면 펠리칸100 모델과 펠리칸100N 모델을 구분할 줄 알아야 한다. 100N 모델은 100보다 후기 모델이며, 살짝 크고 더 둥그스름한 디자인이다. 100은 보다 콤팩트하고 피스톤 필러의 장점을 좀 더 잘 살린 크기다. 가치는 100이 100N보다 높다. 수집할 때는 100을 고르는 게 낫다.

2. 빨강과 파랑을 선택하라

선호되는 색은 빨강, 파랑, 회색이다. 녹색과 검정은 상대적으로 흔한 색깔이다. 빨강과 파랑의 경우 녹색과 검정에 비해 대략 네다섯 배까지 가격 차이가 난다. 펠리칸100의 몸통이 온전하고 빨강이나 파랑이라면 펜촉이나 필러의 상태는 고려하지 말고 노려야 할 아이템이다. 만년필 부품용으로 한 무더기씩 파는 고물 만년필을 유심히 뒤지면 의외로 보물을 건질 수도 있다.

3. 금촉에 연연하지 말라

펠리칸100은 금촉과 크롬니켈강 펜촉인 경우가 있다. 크롬니켈강 펜촉을 찾다 보면 몸통이 온전한 제품을 구할 가능성이 높다. 다시 강조하지만 중요한 건 몸통이다. 펜촉은 온전한 게 많지만 몸통이 온전한 경우는 상대적으로 희귀하다.

4. 원산지에 속지 말라

펠리칸은 독일 회사다. 그래서 펠리칸을 구할 때 독일을 비롯한 유럽을 주목하는 경우가 많다. 그런데 만년필을 가장 많이 사용하고 선호하는 나라는 미국이다. 좋은 제품은 독일이 아니라 미국에 있다. 이베이를 뒤진다면 독일이 아니라 미국 판매자가 올리는 펠리칸 제품에 주목하는 게 좋은 제품을 구할 확률을 높이는 방법이다.

5. 사진 한 장짜리에 주목하자

이건 개인적인 경험이지만 사진을 한 장만 올리는 판매자를

주목하면 의외로 좋은 제품을 구할 수 있다. 펠리칸100은 상대적으로 크기가 작아서인지 유독 사진을 한 장만 올리고 판매하는 판매자가 많다. 특히 미국 판매자가 그렇다.

반면 독일 판매자는 같은 펠리칸100이라도 사진을 여러 장 올리는 경우가 많다. 그러나 앞서 말했듯이 좋은 제품은 미국에 훨씬 더 많다. 미국 판매자가 올린 사진 한 장짜리 펠리칸100을 유심히 살펴보자.

'응답하라' 시대의 로망, 파커45

새 학기가 시작되면 서점의 문구 코너에는 학생들이 넘쳐나고 참고서가 수북이 쌓인다. 어른들의 새해는 1월부터 시작되지만, 학생들은 3월부터다. 40년 전 내 학창 시절과 비교해도 이 풍경은 비슷하다. 그때와 다른 점이 있다면 만년필과 같은 필기구를 쉽게 볼 수 없게 된 점이다.

지금 학생들은 믿기 어렵겠지만, 우리 세대는 중학교 때 처음 영어를 배우기 시작했다. 'I am Tom'으로 시작하는 영어 교과서를 달력 종이로 곱게 싸서 갖고 다녔고, 선생님들은 알파벳부터 가르쳤다. 영문 필기체를 익히는 단원도 있었다. 그래서 학생들은 만년필이나 잉크를 찍어 쓰는 펜촉을 갖고 다녔다. 영문

필기체에는 가는 획, 굵은 획이 모두 나온다. 그러니 일정한 굵기로 써지는 볼펜으로는 영문 필기체를 제대로 익힐 수 없었다.

당시에도 만년필은 귀한 물건이었다. 그래서 만년필을 가진 학생은 친구들의 부러움을 샀다. 그중에서도 화살 클립이 달린 파커45를 갖고 있는 학생이 가장 많은 부러움의 눈길을 받았다. 파커45가 선진국 '미국' 물건인 데다, 아이스크림 한 개에 50~100원 하던 시절에 학생이 쉽게 살 수 없는 1만 원이 넘는 매우 비싼 물건이었기 때문이다.

한때 파커45는 학생들의 로망이었다.

대공황이 낳은 저가 만년필

아이러니하게도 당시 우리나라의 상황과는 달리 파커45는 가성비가 좋은 만년필이었다. 이유인즉슨 이렇다.

1929년 발생한 미국의 대공황은 산업 전반에 큰 타격을 줬다. 만년필 세계 역시 심각한 위기를 맞이했다. 1929년 대비 1932년 파커의 매출은 32퍼센트까지 줄어들었다. 하지만 대공황이 모든 면에서 나빴던 것은 아니었다. 신기술과 새로운 아이디어가 적용된 만년필들이 등장했기 때문이다. 위와 아래가 살짝 뾰족해지는 유선형 모양의 만년필이 등장했고, 꼭지를 돌려 잉크를 넣는 방식이 나온 것도 이때였다. 그리고 저렴한 작은 금 펜촉이 끼워진 만년필도 꽤 많이 만들어졌다.

대공황 전까지 만년필은 '고가=고품질, 저가=저품질'이라는 전제로 생산되고 있었다. 하지만 대공황 때문에 살림살이가 어려워진 사람들은 싼값에 좋은 물건을 사길 원했고, 만년필 회사들 역시 그 심리를 잘 알고 있었다. 1~2.5달러 사이의 저렴한 가격에, 금촉이지만 상대적으로 작은 펜촉을 탑재한 만년필들이 여기저기서 쏟아지기 시작했다. 사실 사람들이 많이 구입했지만 품질은 그렇게 좋지 않았다.

진정으로 이 심리에 걸맞은 만년필은 1948년에 나온 파커21

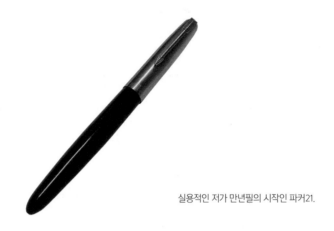

실용적인 저가 만년필의 시작인 파커21.

이다. 파커21의 펜촉은 금이 아니었지만, 당시 가장 비싼 만년
필 중 하나였던 파커51의 3분의 1 정도 가격이었고, 품질은 거
의 같았다. 사람들은 앞다퉈 파커21을 구입했고 덕분에 파커는
저가 시장을 평정했다.

1960년 파커는 파커21의 후속으로 더욱 완성된 만년필을 내
놓는다. 파커45였다. 파커21처럼 저가 기조를 유지하면서도 성
능은 더욱 좋았다. 뚜껑은 바로 밀고 당기는 슬립 온slip on 방식
이라 편리했고, 탄창에 총알을 끼우듯 잉크를 넣을 수 있는 카
트리지 방식을 채택했다.

정비 편의성 측면에서 보면 파커45는 중학생만 되어도 펜촉

파커21의 후속작이자 저가 만년필의 롤모델, 파커45.

을 갈아 끼울 수 있을 정도로 정비가 쉬웠다. 오죽 쉬웠으면 45란 이름이 총기 회사 콜트의 권총 모델 콜트45에서 유래했겠는가. 콜트45는 정비가 매우 편리한 권총으로 유명하다.

저가형 만년필의 기준, 파커45

파커45에 적용된 이러한 네 가지 장점, 즉 저가, 사용자 편의성, 잉크 카트리지 방식, 정비의 용이함은 이후 전 세계에서 생산되는 저가형 또는 학생용 만년필에 적용됐다. 요즘 젊은이들 사이에서 인기를 구가하고 있는 만년필인 '라미 사파리'가 이런 특징을 잘 보여 준다. 밀고 당기는 슬립 온 방식이고, 잉크 카트리

지 방식이며, 펜촉 교체가 매우 편리하다.

시대는 달라졌지만, 지금 중학생이 되는 자녀에게 만년필을 사주고 싶다면 파커45의 네 가지 장점을 기억하면 된다. 저렴한지, 만년필 뚜껑을 밀어 끼우는 방식인지, 잉크 카트리지 충전 방식인지, 쉽게 펜촉을 바꿀 수 있는지를 확인해 보자. 그러고 나서 지갑을 열면 된다.

파커21 & 파커45

1. 수집에 몰두하지 말라

파커21과 파커45는 보급형 모델이다. 실제로 사용하기에는 정말 좋지만 여러 개를 수집할 이유가 없다. 수집 용도로 이 모델을 골랐다면 의미 없는 일이라고 말하고 싶다. 이 모델은 직접 사용할 용도로 하나 정도 구해서 잘 사용하면 된다.

2. 45에 금촉? 의미 없다!

파커45는 금촉이 아닌 일반 모델을 골라서 사용하는 걸 추천한다. 10K 금촉인지 14K 금촉인지도 구분하지 말자. 최대한 싼 가격에 외관이 좋은 걸 골라서 사용하면 된다. 박목월 선생 같은 분이나 부모님이 사용하셨다는 정도의 의미가 없다면 45는 보급형 45일 뿐이다.

3. 손잡이를 잘 보자

파커21과 45는 손잡이그립 섹션 부분이 취약하다. 파커51과는 재질이 달라서 수축이 있다. 고를 때 손잡이 부분에 수축이 일어났는지를 파악하면 괜찮은 제품을 고를 수 있다.

4. 새것도 사면 중고가 된다

가끔 새 제품이 중고보다 2~3배 높은 가격에 올라오는 경우가 있다. 이 제품을 사서 잉크를 한 번 넣으면 바로 중고가 된다. 사용하기에 좋은 펜이지만 수집 가치가 없다는 방증이다. 파커 51은 새 제품과 중고 제품의 차이가 10퍼센트 내외다.

달의 먼지마저
가져오다

파커는 한때 무엇이든 만들고 팔 수 있는 회사였다. 최초의 한 정판 만년필을 만든 회사도 파커였다. 1965년에 나온 파커의 '75 스패니시 트레저 플리트75 SPANISH TREASURE FLEET'는 스페 인으로 은 등을 가득 싣고 가던 스페인 보물선이 거센 파도에 플로리다 앞바다에서 침몰한 것을 1961년 인양하면서 탄생한 한정판 모델이다. 이 모험적인 보물 탐사에 관여했던 파커의 경 영진은 여기서 건진 은으로 한정판 만년필을 만들자는 아이디 어를 냈다. 파커의 최상위 라인인 파커75를 기본으로 뚜껑과 몸 통이 제작됐다. 개수는 4,821개. 당시 가격은 75달러였지만 현 재는 수십 배 높은 가격에 수집가들 사이에서 거래되고 있다.

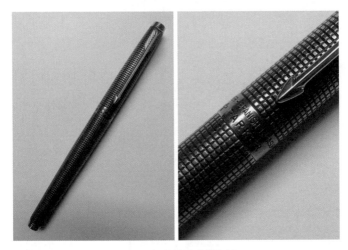

파커의 75 스패니시 트레저 플리트.

파커가 만든 한정판의 공식

이 한정판은 드라마틱한 이야기, 특별한 과정으로 조달된 재료의 희소성, 일반 모델과 차별되는 디자인, 그리고 소수만 소유할 수 있다는 한정판의 속성이 결합하여 성공을 거뒀다. 이후 파커의 한정판은 이 공식을 따른다.

1976년 미국 독립 200주년을 기념하여 출시된 '75 바이센테니얼 아메리카나75 BICENTENNIAL AMERICANA'도 그랬다. 수집가들 사이에는 그냥 '바이센테니얼'로도 불리는 이 펜도 파커75

를 기본으로 제작됐다. 은이 아닌 주석으로 몸통과 뚜껑이 만들어졌고 뚜껑의 상단은 팥알만한 나무로 마감했다. 미국 독립 기념관을 구성하고 있던 나무로 제작됐다. 생산 수량은 1만 개였다.

1977년에는 '75 퀸 엘리자베스75 QUEEN ELIZABETH'를 내놓는다. 역시 파커75를 기본으로 1971년 홍콩에서 화재로 침몰한 퀸엘리자베스호의 선체 일부에서 황동을 가져와 사용했다. 생산 수량은 5,000개였다.

이러한 공식은 파커의 전성기인 1960~1970년대에 적용됐고 다른 만년필 회사들은 이 공식을 알고 있어도 감히 따라 할 수 없었다. 1968년에는 미국인 최초로 지구 궤도를 돈 우주 비행사인 존 글렌이 탔던 로켓의 일부로 볼펜과 만년필을 만들기도 했다.

특별하고도 의미가 있는 재질로 만들어지는 한정판 제작 공식은 수십 년이 지난 뒤 그라폰 파버카스텔의 '펜오브이어' 시리즈로 이어진다. 2000년대 초반부터 나오기 시작한 '펜오브이어'의 재료는 호박, 화석목, 매머드의 상아, 파버카스텔 성을 수리할 때 나온 나무 등이다. 또 다른 만년필 회사에서는 미국 16대 대통령인 링컨의 DNA를 집어넣은 만년필을 내놓기도 했다.

하지만 특별한 재료로 만든 한정판은 2010년대 들어 관심이 급격히 떨어졌다. 특별한 재료로 만든 만년필이 화제가 되려면 전에 나온 만년필보다 더 특별한 재료로 만들어야 하는데, 그 재료들이 사람들의 관심을 끌지 못하게 된 것이다.

희소성보다는 이야기에 끌린다

현재 한정판 만년필은 몽블랑이 지배하고 있다. 1992년 문화 예술을 후원한 중요 인물을 모티브로 한 '후원자 시리즈'와 세계적인 작가를 모티브로 한 '작가 시리즈'가 나오면서부터다.

후원자 시리즈의 첫 번째인 한정판인 로렌초 데 메디치는 1920년대 몽블랑 만년필을 기본으로 4,810개가 만들어졌다. 8명의 은세공 명인이 4,810개의 만년필에 손수 문양을 새기고 서명한, 은으로 만들어진 몸통을 가진 작품이다. 유명한 문화 예술의 후원자이자 수집가인 메디치는 르네상스 시대의 사람으로 만년필을 본 적도 없지만, 이 수백 년 시간의 틈은 정교한 세공과 아름다운 은빛 외관으로 메워졌다.

로렌초 데 메디치를 필두로 한 후원자 시리즈는 큰 인기를 끌지 못했지만, 헤밍웨이를 첫 작가로 내세운 작가 시리즈는 앞서 언급했던 것처럼 큰 성공을 거둔다. 특별하게 조달되는 재질

몽블랑의 후원자 시리즈의 첫 번째 인물, 로렌초 데 메디치.

보다는 이미지에 중점을 두어 좀 더 쉽게 이해되고 만년필과 더 많은 연관성을 가진 유명 작가를 기념하는, 인물 중심으로 한정판이 바뀐 것이다. 또한 만년필 모델은 최상위 라인보다는 회사의 걸작을 복각하는 방식으로 바뀌었다.

1992년 몽블랑의 작가 시리즈 한정판으로 헤밍웨이가 선택된 것은 가장 미국적인 작가라는 점에서 당시 미국의 구매력을 무시할 수 없었던 것도 있지만, 이 만년필의 모습은 1930년대 말 몽블랑의 걸작인 마이스터스튁139를 기본으로 하고 있고,

작가 헤밍웨이의 왕성한 창작 활동의 시기와 맞물려 있다는 점에서 연관성이 있다. 이 만년필은 크게 성공해서 1992년 2만 개가 팔렸다.

이후 나온 애거서 크리스티를 비롯해 마르셀 프루스트Marcel Proust, 1871~1922, 애드거 앨런 포Edgar Allan Poe, 1809~1849, 오스카 와일드Oscar Wilde, 1854~1900, 쥘 베른Jules Verne, 1828~1905 등의 작품도 작가 시리즈의 명성을 잇기에 부족함이 없는 관심을 끌었다.

만년필에 특별한 의미를 부여하는 트렌드는 점차 확대되고 있는 추세다. 작가 시리즈는 아니지만 2018년 출시된 앙 투안 드 생텍쥐페리의 《어린 왕자》를 모티브로 한 '르 쁘띠 프린스'는 마니아들이 가장 갖고 싶어 하는 펜 중 하나가 됐다.

중국으로 간 달의 보물

지금까지 언급한 펜들은 만년필 수집가라면 누구나 만져 보고 싶은 작품들이다. 그러나 만년필 중에 가장 희소한 펜은 따로 있다.

1972년 베이징을 방문한 리처드 닉슨 대통령은 만년필 2개를 가지고 갔다. 어쩌면 닉슨 대통령은 이 펜으로 마오쩌둥 주

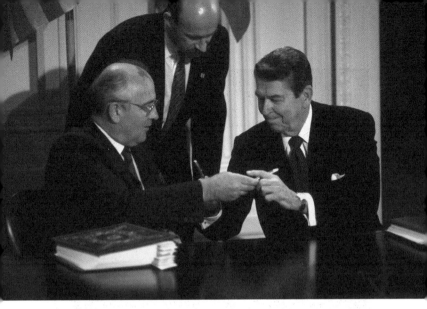

중거리 핵전력 조약에 서명하고 펜을 바꿔 갖는 세리머니를 하고 있는 고르바초프(왼쪽)와 레이건(오른쪽).

석과 펜을 주고받는 세리머니를 하고 싶었을지 모른다. 15년 뒤인 1987년 로널드 레이건 대통령이 미하일 고르바초프 서기장과 '중거리 핵전력 조약'에 서명하고 펜을 바꿔 가졌을 때처럼 말이다. 하지만 결국 닉슨 대통령은 마오쩌둥 주석과 펜 세리머니를 하지 못했고, 펜은 중국의 고위급 인사 2명에게 전달됐다.

이 펜이 특별한 이유는 만년필의 재료 때문이다. 몸통과 뚜껑, 펜촉까지 티타늄으로 만들어졌다. 여기에 정말 특별한 재료 하나가 더 추가됐다. '아폴로 15호가 달에서 수집한 먼지moon

아폴로 15호의 달 탐사 모습. 파커는 이때 가져온 달의 먼지를 만년필에 더했다.

dust'가 부착된 금속판이 몸통에 붙어 있었던 것이다. 앞으로 우주여행이 보편화되지 않는 한 세상에서 가장 특별한 재료로 만든 만년필임에는 틀림이 없다. 달에서 온 선물로 이 만년필을 만든 회사는 역시 파커였다.

박종진의 비밀 노트

파커75

파커75는 무려 30년간 나온 펜이다. 만년필 역사상 10대 펜 안에 들어가야 할 모델이다. 75는 몸통 전체가 금속으로 된 올 메탈 펜의 시초이기도 하다. 그만큼 내구성이 높다. 하지만 메탈이 아닌 부분의 내구성이 문제가 된다. 또한 금속 몸체이기 때문에 그만큼 무겁기도 하다. 그래서 크기를 줄여야 했다.

1. 펜촉이 그립과 유격이 없이 빡빡한 상태가 유지돼야 한다

파커75의 펜촉은 잡고 돌리면 돌아가는 구조다. 그러나 너무 쉽게 돌아가거나 헐렁한 느낌으로 빠지면 곤란하다.

2. 피드에 상처가 있으면 안 된다

국내에 유통되는 75는 유독 닙의 피드를 칼 등으로 넓힌 것들이 많다. 잉크가 더 잘 나오게 하려는 시도인데, 이런 펜은 보통 닙에 상처가 많다. 상처가 많은 것은 피해야 한다.

3. 그립 섹션의 수축에 유의하라

75의 그립 섹션의 플라스틱 재질은 수축될 수 있다. 수축된 것들은 캡이 헐렁해지므로 캡이 잘 닫히는지 살펴봐야 한다.

4. 극초기산은 그립 섹션에 있는 나사산 부분이 금속이다

75의 극초기산 버전은 그립 섹션의 나사산이 금속이다. 이후 버전은 플라스틱이다. 이것만 확인할 줄 알면 누군가가 무심코 올린 초기형 75를 따낼 가능성도 있다. 초기산과 이후 버전은 거의 두 배 정도의 가격 차이가 난다.

5. 스패니시 트레저의 특징을 알고 있으면 좋다

최초의 한정판 스패니시 트레저는 초기산 버전과 모양이 흡사하다. 이 모델 역시 무심코 일반 75로 오인해서 올릴 수도 있다. 초기산과 스패니시 트레저는 10배 가까운 가격 차이가 있다.

6. 은보다 라커

75는 은으로 만든 펜의 대명사가 될 정도로 많은 숫자가 있다. 이보다는 공작석색인 말라카이트 그린malachite green, 적벽옥red jasper, 청금석lapis lazuli 색 등 래커칠 마감을 한 모델이 훨씬 희소성이 높다.

7. 무지개를 찾아보라

뚜껑과 몸통에 무지개다리 문양이 있다면 그냥 지나치지 말아야 한다. 75 레인보우 모델은 일반 모델에 비해 열 배 이상의 가치가 있다.

티타늄 만년필 T-1

가장 좋은 만년필 재질은 무엇일까? 경화 고무 또는 에보나이트는 부식되지 않고 치수 변동이 없었기 때문에 1920년대 중반에 본격적으로 사용되기 시작한 플라스틱 이전에는 최적의 재질이었다. 하지만 이 재질로는 다양한 컬러를 입히기 어려웠다.

1924년 쉐퍼의 영롱한 옥색 만년필이 나오자 경화 고무는 밀려나기 시작했다. 플라스틱은 가볍고, 경화 고무보다 질겨 잘 깨지지 않았다. 또 가공이 쉬워 대량 생산에 적합했다. 파커, 콘클린, 윌 에버샵 등이 쉐퍼를 따라 플라스틱 만년필을 생산하기 시작했고, 당시 가장 큰 회사였던 워터맨은 이들보다 몇 년 늦은 1929년에 플라스틱 만년필을 만들기 시작했다.

이렇게 열린 플라스틱 시대는 끝나지 않았다. 지금도 플라스

틱 만년필 시대다. 대부분의 만년필은 플라스틱으로 만들어지고 있다. 하지만 세상에 모든 사람을 만족시키는 것은 없는 법이다. 플라스틱은 만년필 세계를 100퍼센트 만족시킬 수 없었다. 그리고 사람들은 늘 새로운 것을 찾는다. 한 세대 정도가 지난 1964년, 몸체 전부를 은으로 만든 파커75는 신선했고 큰 인기를 끌었다.

바야흐로 금속 만년필의 유행이 시작되었고 명실공히 라이벌이 없는 파커 만년필의 독주 시대가 열렸다. 당시 파커는 모든 것을 가지고 있었다. 파커51, 파커75의 성공으로 넉넉히 쌓아둔 자본은 물론, 뭐든지 만들 수 있는 세계 최고의 기술진을 보유했다. 경쟁사 모두를 이긴 파커사는 "내가 최고다."라고 선언할 만년필이 필요했다. 1970년 '파커 T-1'이라는 이름으로 티타늄 만년필이 탄생한 배경이다. 그런데 파커는 왜 하필 티타늄으로 만년필을 만들었을까?

원자 번호 22번인 티타늄은 은회색에 가볍고 강도가 크면서 내식성이 강한 금속이다. 내식성이란 금속이 부식이나 침식에 잘 견디는 것을 말하는데, 티타늄은 바닷물에 3년을 담가도 부식되지 않을 만큼 내식성이 강하다. 가볍고 강도가 크고 내식성이 강하기 때문에 항공기, 우주선, 미사일 등에 많이 사용

파커는 자타공인 만년필계 최고를 선언할 만한 만년필이 필요했다.
티타늄 만년필 탄생 배경이다.

되는 소재다.

그런데 재미있게도 만년필에 요구되는 소재의 특성은 항공기에 요구되는 재질 그것과 일맥상통한다. 만년필은 오래가야 하는 물건이라 강도가 높을수록 좋고, 일반적으로 잉크들은 강한 산성이라 내식성은 만년필에 반드시 필요한 요건이다. 또 밀도가 낮아 가볍다는 특성은 일반적으로는 무거운 금속의 단점

으로 보완하는 아주 매력적인 요소였다.

여기에 티타늄이 가진 상징성도 있었다. 당시는 미국과 소련
이 우주 경쟁을 하던 시대다. 초음속 여객기 콩코드는 미래를
상징하는 아이콘이었다. 우주선과 콩코드에 사용되는 티타늄
은 최첨단을 상징하는 소재였다. 그래서인지 T-1은 날개만 없
을 뿐 우주선 혹은 로켓이나 미사일을 연상시키는 디자인을 하
고 있다. 여기에 새로운 기술도 장착되었다. 펜촉 밑에 잉크 조
절 장치를 만들어 나사를 돌리면 잉크량을 조절하여 가는 글씨

T-1 펜촉에 있는 잉크 조절 장치.

와 굵은 글씨를 선택해서 쓸 수 있었다.

이렇게 최첨단으로 만들어진 T-1은 아쉽게도 단 1년 만에 생산이 중지된다. 당시의 기술로는 티타늄을 연삭 가공하는 것이 매우 어려웠기 때문이다. 티타늄을 공급하는 업체의 불량이 많았고 가공에 실패하는 경우도 많았다. 생산할수록 손해가 늘어났기 때문에 파커는 1년 만에 생산을 중단하는 결정을 내려야 했다.

T-1은 여러모로 시대를 너무 앞서간 만년필이었다. 티타늄을 다루는 기술이 부족하기도 했지만, 당시 파커사의 만년필 인기에 비해 덜 팔리기도 했다. 10만 개가 조금 넘게 팔렸다고 하는데, 당시의 파커로서는 아쉬운 판매량이다. 만약 100만 개가 팔리는 대히트를 쳤다면 파커는 무슨 수를 써서라도 생산을 계속했을 것이다. 하지만 최첨단 소재에 우주선을 닮은 디자인이 이목을 끌었지만, 소비자의 지갑을 열기에는 부족했던 모양이다.

그래도 만년필 세계에 T-1이 남긴 유산은 많다. 만년필을 만드는 재질에 티타늄을 들여왔고, 펜촉과 손잡이를 같은 재질로 만든 인티그럴integral 펜촉도 T-1이 시작이었다. 인티그럴 펜촉은 일본 파이롯트의 뮤701과 파커 팰콘falcon으로 이어졌다. 그

리고 T-1은 적은 수량과 1년만 생산되었다는 드라마틱한 이야기를 갖고 있는 까닭에 만년필 세계에서 전설이 되어, 파커를 좋아하는 컬렉터들이 갖고 싶어 하는 1순위 만년필이 되었다.

고장 때문에 더 당기는 만년필, 쉐퍼 스노클

빈티지 만년필을 좋아한다면 두 개의 잉크 충전 방식을 수리할 줄 알아야 한다. 대표적인 게 파커의 버큐메틱, 쉐퍼의 스노클 이다. 버큐메틱은 1933년부터 1948년까지 17년간, 스노클 잉 크 충전 방식은 1952년부터 1968년까지 약 18년간 스노클과 PFM에 사용됐다. 이 두 가지 충전 방식은 만년필 역사에서 약 100년간 경쟁했던 두 회사의 가장 화려한 시기를 보여 준다.

역사상 가장 독특한 만년필

쉐퍼의 스노클을 한마디로 정의하자면 '역사상 가장 유니크한 만년필'이라고 할 수 있다. 구체적으로 설명하지 않아도 사진을

보면 그 이유를 쉽게 짐작할 수 있을 것이다. 1952년 쉐퍼 스노클의 광고를 보자.

가장 먼저 눈에 띄는 것은 닙 밑에 뾰족하게 튀어나온 튜브다. 마치 나비가 꿀을 빨 때의 입 모양처럼 생겼다. 이 모델의 이름이 스노클snorkel인 이유도 바로 이 튜브의 모양 때문이다. 스노클은 잠수함의 통풍 배기 장치를 뜻한다. 다이버가 잠수를 할 때 입에 물고 수면 아래에서 호흡을 할 때 사용하는 장비도 스노클로 불린다.

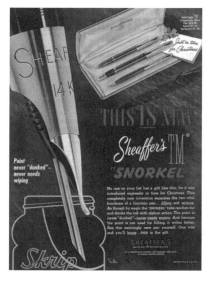

1952년 쉐퍼 스노클의 광고.

스노클은 배럴_{만년필 몸통} 끝을 돌리면 뾰족한 튜브가 나오고, 이를 통해 안에 있는 고무 색에 잉크를 채워 넣는 장치다. 이 장치의 가장 큰 장점은 닙과 몸체에 잉크를 묻히지 않고 잉크를 충전할 수 있다는 점이다. 잉크를 넣을 때마다 닙과 본체에 묻은 잉크를 닦아 낼 필요가 없다는 점에서 혁신적인 장치였다. 만년필에 잉크를 채워 넣을 때마다 손에 잉크가 묻지 않게 조심하며 신경써야 했던 신사 숙녀 입장에서는 환영할 만한 발전이었다.

스노클이 독특했던 것은 잉크를 빨아들이는 튜브만은 아니었다. 현재의 만년필은 잉크를 채워 넣을 때 주사기와 비슷한 방식을 사용한다. 잉크병에 펜촉을 넣고 피스톤 필러를 아래에

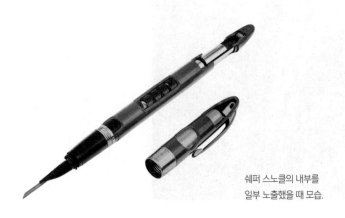

쉐퍼 스노클의 내부를
일부 노출했을 때 모습.

서 위로 올리면 잉크가 따라 올라온다. 스노클은 이와 반대다. 배럴 끝을 쭉 빼낸 상태에서 튜브를 잉크병에 넣은 후 샤프를 누르듯 누르면 색 안에 잉크가 빨려 들어간다. 직관적으로는 이해가 쉽지 않다.

이런 점만 보면 스노클은 장점이 많은 만년필로 보인다. 사용자 입장이 최대한 반영된 데다 쉐퍼 밸런스 모델부터 시작된 유선형의 디자인 정체성도 잃지 않았기 때문에 인기가 있었을 법하다. 튜브가 튀어나왔을 때의 모양에는 호불호가 갈리겠지만 어쨌든 기존의 만년필에 비해 여러모로 혁신이 이뤄진 것은 분명하다.

이를 반영하듯 판매량도 높았다. 당시의 매출 자료를 보면 당대 최강자 파커와 비교해도 크게 뒤지지 않을 정도였다. 파커의 주력 모델이었던 파커51과 쉐퍼 스노클의 가격은 둘 다 12~17달러 정도였으므로 스노클이 나름대로 시장에서 성공을 거두었다는 것을 알 수 있다.

외화내빈의 골칫거리

그런데 여기서 한 가지 의문이 생긴다. 그렇다면 스노클은 이런 성공에도 불구하고 왜 1952년에서 1959년까지 단 7년만 생

산됐을까? 스노클이 장수하지 못한 이유는 두 가지다. 내구성과 높은 생산 단가다.

스노클이 가진 '독특함'은 복잡한 구조에서 나온다. 잉크를 빨아들이기 위한 튜브, 튜브를 조작하기 위한 장치, 잉크를 밀어 올리는 게 아니라 반대로 눌러서 넣는 장치 등은 필연적으로 스노클을 매우 복잡한 구조로 만들었다. 이는 고장을 부른다. 경쟁자였던 파커51은 17개의 부품으로 이뤄져 있다. 반면 스노클은 이 복잡한 구조를 실현하기 위해 23개의 부품이 필요했다. 이것을 같은 크기의 만년필에 넣으려니 구조상 고장이 잦을 수밖에 없다. 생산 단가가 상승하는 게 당연하다.

스노클의 생산 단가는 단순히 부품 개수가 늘어나서 올라간 것만은 아니었다. 금! 더 많은 금을 쓴 것도 단가 상승의 원인이었다. 스노클의 펜촉은 랩 어라운드 방식이다. 펜 끝만 금으로 된 게 아니라 그 위까지 이어져 배럴을 한 번 감싸는 구조다. 이것만으로도 파커51에 비해 거의 세 배 정도의 금이 더 들어간다. 게다가 스노클의 초기 모델은 튜브까지 금으로 만들었다! 금으로 도배를 해놓은 수준의 이 펜을 쉐퍼는 라이벌 파커51과 비슷한 가격에 팔았다. 매출은 비슷해도 이익에서는 큰 차이가 날 수밖에 없다. 여기에 고무로 된 잉크 색 역시 5년 정도면 터

스노클의 랩 어라운드 펜촉.

져 버릴 정도로 내구성이 약했다.

쉐퍼는 결국 1959년에 스노클을 단종시키고 PFMPen For Men, 1959~1968 모델을 만든다. 이 모델은 스노클의 기본 형태를 이어받아 더 크게 만들었지만 사용한 금의 양은 줄인 모델이다. 그러나 이 모델도 결국 1968년에 단종되고 만다.

괴물을 잡기 위해 괴물을 만든 쉐퍼

지금의 시각으로 보면 쉐퍼는 말도 안 되는 일을 한 셈이다. 같

은 가격에 부품은 1.35배, 금은 3배를 써서 물건을 만들어 팔았으니까 말이다. 쉐퍼가 이런 고육지책을 쓴 이유는 당대를 지배한 괴물, 파커51 때문이었다. 노골적으로 파커51 킬러로 만들어진 게 스노클이라는 말이다. '파커51과는 달리' 잉크를 펜촉에 묻히지 않고 충전할 수 있고, '파커51과는 달리' 잉크 충전도 몸통의 꼭지를 돌리고 아래로 스트로크하는 방식이었고, '파커51과는 달리' 더 많은 부품과 더 많은 금을 써서 만들어 낸 게 스노클이다. 그러나 '파커51과는 달리' 스노클은 실패한 괴물이 될 수밖에 없는 운명이었다. 스노클을 달고 수면 위로 화려하게 부상하려던 쉐퍼는 스노클과 함께 더 빠르게 몰락의 길을 걷게 된다.

스노클은 만년필 수집가 입장에서는 상당히 구미가 당기는 아이템이다. 스노클이 인기가 좋은 이유는 그 복잡한 기계적 특성 때문이다. 그 때문에 그 기계적 구조가 훤히 들여다 보이는 데몬스트레이터 모델이 더욱 인기가 있는 것도 사실이다. 그러나 수집가 입장에서 가장 좋은 것은 생각보다 상태가 좋은 펜을 보다 수월하게 구할 수 있다는 점이다. 그 이유는 아이러니하게도 스노클의 약한 내구성에 있다.

스노클은 아주 쉽게 고장이 나는 모델이다. 수리가 필요하다.

이 모델이 처음 나왔을 때 쉐퍼는 여전히 만년필 시장의 강자였기 때문에 AS를 제공해 줄 수 있었지만 그것도 한계가 있다. 그리고 사람들은 고장난 만년필을 서랍 속에 넣어 놓는 경우가 많다. 사용감이 그리 많지 않은 스노클을 쉽게 구할 수 있는 이유가 여기에 있다.

고장난 스노클은 이베이에서 50달러 정도면 구할 수 있다. 한때 파커51을 잡겠다고 나온, 금을 아낌없이 욱여넣은 역사상 가장 복잡하고 독특한 모델을 5~6만 원 정도면 구할 수 있다는 의미다. 물론 고장난 모델을 고칠 수 없다면 의미가 없기는 하지만 말이다.

고장이 스노클을 스노클답게 한다

스노클을 처음 손에 쥔 것은 2004년경이었다. 이베이에 고장난 스노클이 올라온 것을 보고 주저하지 않고 샀다. 어차피 손에 들어오면 분해를 해 볼 생각이었기 때문에 고장 자체가 문제가 아니었다. 각종 자료와 특허 도면까지 찾아 놓은 상태였다. 그런데 이 복잡한 만년필은 실물을 보지 않으면 어떻게 작동하는지 감이 잘 잡히지 않았다. 스노클이 오기 전까지 안절부절못하다 막상 받고 뜯어 봤을 때는 쉽게 구조를 이해할 수 있었다.

곧바로 수리 작업에 들어갔다. 문제는 개스킷으로 쓰이는 O 링과 삭아버린 고무 색이었다. 의도한 것은 아니지만 당시 만년 필 연구소는 을지로에 있었다. 청계천이 코앞이었다. 일주일 정 도 청계천을 뒤지자 O링을 구할 수 있었다. 고무 색은 캐나다 에서 공수해 왔다. 한 달이 걸렸다.

만년필 수집가라면 누구나 한 번쯤 손에 쥐고 싶어 하는 이 만년필을 가져와서 사용할 수 있게 수리하기까지 어림잡아 두 달 가까운 시간을 기다려야 했다. 이베이가 활성화되지 않았을 때는 한 일본인이 이 펜을 구하려고 중동까지 다녀왔다는 말이 있을 정도였으니 이 정도 기다림은 아무것도 아니었다.

완벽한 상태의 스노클이 주는 묘미는 튜브에 있다. 수리를 완 료하고 청소를 위해 색에 물을 채운다. 그다음 잉크 충전 방법 과 반대로 펜 끝부분을 뒤로 쭉 당기면 튜브 끝에서 물이 물총 처럼 쭉 뻗어나간다. 기계적으로 즐거움을 주는 펜이다.

제대로 수리된 만년필을 찾기 어렵다는 점에서도 그렇다. 2005년경 일본의 한 벼룩시장에서 본 스노클은 안타까운 모습 을 하고 있었다. 고장이 잦은 원래의 잉크 주입 장치를 빼고 현 재 쓰이는 컨버터를 강제로 끼워 넣은 흉측한 몰골을 하고 있 었다. 원래 주인은 이 펜을 써 보고 싶었던 것 같지만 튜브와 복

잡한 잉크 주입 장치가 없는 스노클은 스노클이 아니다. 고장이 없는 스노클은 의미가 없다.

쉐퍼 밸런스

1. 클립 끝에 방울이 달린 게 좋다

밸런스 역시 초기산 모델이 가치가 높다. 펜촉에 금이 많이 들어갔고, 닙이 몸통에 깊이 박혀 있어서 흔들리지 않기 때문이다. 밸런스가 초기산인지 확인하는 가장 좋은 방법은 클립 끝에 달린 방울이 볼 클립인지 아닌지를 보는 것이다. 클립 끝에 달린 볼은 구형에서 점차 반구형으로 납작해지는데 밸런스 초기산은 방울 모양의 클립이 붙어 있다.

2. 흑단-진주 ebonized pearl와 레드 베인 red veined

밸런스 모델을 찾을 때는 색깔보다는 문양을 기준으로 찾아야 한다. 흑단-진주색은, 흑단색을 착색한 몸통에 진주색 조각 문양을 넣은 것이다. 레드 베인은 핏줄 모양 무늬다.

남자를 위한 만년필,
쉐퍼 PFM

스노클을 앞세운 쉐퍼의 도전은 결국 실패로 끝나고 만다. 파커 51의 위세는 여전히 공고했다. 워터맨과 함께 만년필 황금기를 양분했던 쉐퍼로서는 파커의 치세를 그대로 받아들이기 어려웠다. PFM은 쉐퍼가 다시 한 번 띄운 승부수였다.

　PFMPen For Men은 '남자를 위한 펜'이라는 의미다. 이름부터 독특하다. 보통 만년필은 숫자나 단어로 이름을 짓지만 PFM은 약자다. 이런 이름이 붙은 이유는 아무래도 1958년에 나온 쉐퍼 레이디의 영향이었을 것이다. 쉐퍼 레이디는 콤팩트한 몸집에 잉크 충전은 카트리지 방식이었다. 가격은 10달러 정도였다. 이 펜은 그리 큰 반향을 이끌어 내지 못했다. 저가형 펜인 데다

왼쪽부터 쉐퍼 PFM, 1920년대 워터맨58, 그리고 파커51.

쉐퍼만의 특징이 담겨 있지 않았기 때문이다.

PFM, 시대의 부름에 응답하다

1959년 출시된 PFM은 여러모로 레이디 모델과 상반되는 특징을 지닌다. 가장 눈에 띄는 것은 역시나 크기다. PFM의 배럴 굵기는 1.3센티미터다. 1~1.1센티미터에 불과했던 파커51이나 스노클에 비해 훨씬 거대한 몸집을 가졌다. 이 당시 각 만년필 회사의 기함급 만년필은 그 크기가 작지 않았다. 1920년대에 나온 워터맨58과 같은 만년필은 커다란 시가를 연상시키는 몸집을 하고 있었고, 그후에 나온 만년필들의 몸집도 작은 편이

아니었다.

만년필이 작아지기 시작한 것은 전쟁의 영향이 컸다. 제2차 세계 대전이 일어나면서 만년필 회사들은 다이어트를 해야 했다. 부족한 물자 때문에 큰 만년필을 만들기 어려웠다. 게다가 전장에서 사용하려면 큰 만년필은 너무 불편했다.

전쟁 때문에 클립 위치도 변했다. 워터맨58의 클립 위쪽에 한참 길게 뻗어 있는 캡탑을 보라. 군복 상의 주머니에 저런 만년필을 넣고 단추를 잠글 수 있을까? 단추를 잠그기는커녕 주머니에 넣기도 불가능하다. 전쟁 때문에 만년필의 크기가 작아지고 클립이 캡탑 쪽으로 자리를 옮기게 된 것이다.

만년필이 더욱 작고 가늘어지는 데는 볼펜의 등장도 한몫했다. 필기구의 왕좌를 새롭게 차지할 볼펜의 도전 역시 묵과할 수만은 없었던 것이다.

제2차 세계 대전이 끝난 후 세계 경제는 장기 호황을 맞는다. 전쟁의 기억은 지워지고 살림살이가 넉넉해지자 전쟁 시기에 맞게 생산 모델을 변경했던 만년필 세계에 다시금 변화의 바람이 분다. 여기에 화답한 게 바로 쉐퍼의 PFM 모델이라고 할 수 있다.

다이어트를 중단한 육중한 몸집을 한 이 만년필은 이름부터

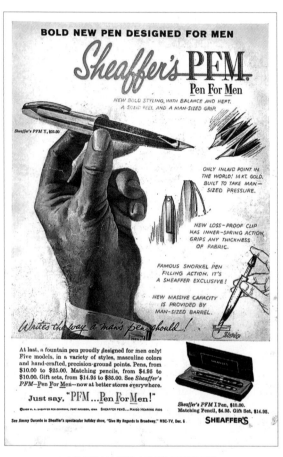

손에 털이 난 남성의 손이 PFM을 잡고 있다.

남성성을 표방하며 전후 호황기 미국의 자신감을 표현하고 있다. 남성을 위한 펜이라는 이름답게 광고도 달랐다. 기존의 만년필 광고는 펜을 잡고 있는 손과 함께 표현되는 경우가 많았다. 이 손은 남성이든 여성이든 대부분 매끈하고 부드럽다. 사무직 노동자 계급의 신사 숙녀를 위한 제품이라는 이미지다. PFM은 다르다. 손마디가 거칠고 털이 수북하고 커다란 손이 만년필을 쥐고 있는 게 아니라 위로 떠받드는 모양새다. 실용성이나 계급성을 강조한 다른 만년필 광고와는 달리 이 광고는 다분히 전위적이고 강렬한 인상을 준다. 이름부터 마케팅까지 남성을 위한 펜이라는 점을 전면에 내세우고 있는 것이다.

왼쪽부터 무어의 펜촉, 전형적인 만년필 펜촉, PFM의 인레이드 펜촉.

인레이드 펜촉으로 괴물에 다시 도전

쉐퍼의 야심작 PFM 역시 스노클처럼 상당한 성공을 거뒀다. 대형기에 목말랐던 만년필 소비자들의 감성을 건드린 커다란 몸집과 더불어 스노클 특유의 뉴매틱 필러를 장착해서 쉐퍼만의 독특함도 여전히 가지고 있었다.

여기에 화룡정점이 된 것이 인레이드inlaid 펜촉이다. 인레이드 펜촉은 1940년대 중반 미국의 무어Moore사가 처음 선보인 펜촉이다. 그립 부분에 펜촉을 그대로 붙이면서 중간을 마름모꼴로 들어냈다. 이 펜촉의 장점은 컨벤셔널 닙전형적인 만년필 펜촉이 아니면서도 예쁜 모양새를 유지할 수 있는 데다 금의 사용량을 줄일 수 있다는 데 있었다. 이 닙은 금을 적게 사용하면서도 컨벤셔널 닙보다 더 많은 금을 사용한 것처럼 보이게 한다. 쉐퍼는 인레이드 닙으로 파커51의 독특한 숨겨진 닙에 대항하면서도 전작인 스노클의 가장 큰 약점이었던 랩 어라운드 닙의 과도한 금 사용량에 대한 고민을 한번에 해결할 수 있었다.

쉐퍼의 인레이드 닙은 필기감도 독특하다. 기존 만년필을 옆에서 보면 펜촉의 끝부분이 아래로 향하게 된다. 인레이드 닙은 그 반대 방향이다. 위로 살짝 올라가 있다. 이런 구조는 세로쓰기보다 가로쓰기가 편하다.

결과적으로 PFM은 만년필 명가 쉐퍼의 플래그십 모델이라는 점, 인레이드 펜촉과 스노클의 독특한 잉크 충전 방식을 채택했다는 점에서 큰 인기를 얻게 된다. 그리고 PFM의 인레이드 펜촉은 쉐퍼에 새로운 정체성을 부여하는 모델이 된다. 현재 쉐퍼의 플래그십들은 모두 인레이드 펜촉을 가지고 있다. 스노클의 잉크 충전 방식은 버리고 컨버터 카트리지 방식을 채용했지만 인레이드 펜촉은 여전히 유지하고 있는 것이다.

그러나 PFM 역시 파커51의 벽을 넘지는 못했다. 고장이 잦은 잉크 충전 방식은 여전히 치명적인 약점이었다. 결국 쉐퍼는 1968년 PFM을 단종시킨다.

한때 만년필 세계의 강자였던 쉐퍼는 기함 PFM이 역사 속으로 사라지면서 만년필 명가로서의 명성도 점차 사그라졌다. 강렬한 이미지로 파커51에게 도전했던 쉐퍼의 매력을 느끼려면 이제 화석을 발굴하듯 이베이를 뒤져야만 한다.

이베이에서 출토한 전설의 펜 PFM 오토그라프

만년필 애호가로서 꼭 이야기하고 싶은 만년필이 있다. PFM 오토그라프Autograph 모델이다. PFM은 기본적으로 크기와 재질에 따라 5가지 모델이 있다. PFM1에서 PFM5까지다. PFM 오토그

라프는 사실 정식 버전은 아니다. 주문 제작 모델이다. 이 모델에 구미가 당기는 이유는 당연히 희귀하기 때문이지만 다른 이유도 있다. PFM 오토그라프는 플라스틱 캡에 14K 금으로 된 밴드가 둘러져 있다. 보통 사용자의 사인을 여기에 새긴다.

만년필 관련 자료에 PFM 오토그라프가 간혹 등장하기는 하지만 동호인 가운데서도 실물을 본 경우는 없었다. 외국에 나가서 유명 펜 숍이나 동호인에게 물어도 "그거 나도 한번 보고 싶다."고 할 정도다. 아예 존재 자체가 논란이 될 정도의 모델이다. 그런데 이 모델이 내 손에 들어왔다면 믿겠는가? 금색 밴드에 아무런 사인도 없는 제품이 말이다. 게다가 1,000원도 안 되는 가격으로 구매했다면? 참고로 PFM 오토그라프에 사인이 없는 제품은 최소 1,000달러 정도, 100만 원이 넘는 가격에 거래된다.

2010년경 이베이에서 고물 만년필을 한 박스 주문했다. 다른 만년필을 고치기 위해 부품으로 사용할 만년필들이었다. 그런데 그중에 PFM 오토그라프가 들어 있었다. 내가 얼마나 놀랐을지 짐작이 가는가? 만년필 한 박스에 15달러를 주고 배송료를 20달러 정도 들인 고물 만년필 더미 속에서 전설의 만년필을 '출토'해냈을 때 기분은 솔직히 두려울 정도였다. 여기에 행운을 다 써서 앞으로 좋은 만년필을 더 이상 얻지 못하는 게 아

닐까 할 정도로 말이다.

스노클처럼 PFM도 발굴하는 재미가 있는 펜이다. 고장이 잦은 관계로 사용감이 적은 '고장 난' 만년필을 쉽게 구할 수 있다. 일단 수집해서 사용하려면 수리가 필수이기 때문에 진입 장벽이 높다. 그럼에도 스노클보다는 구매하기가 편한 모델이 PFM이다. 그 이유는 PFM이 플래그십 모델이면서 대형기이기 때문이다.

현재 대형 플래그십 만년필은 보통 100만 원이 넘어간다. PFM은 이베이에서 고장난 모델이 보통 150달러 정도 한다. 수리된 모델은 300달러 정도다. 놀랍게도 신품도 있다. 이 경우는 500달러 정도다. 자, 그럼 생각해 보자. 이베이에서 150달러에 PFM을 사서 고쳐 쓰면 훨씬 싼 가격에 대형 플래그십 만년필을 사용할 수 있다는 의미다.

대형 플래그십 모델은 찾는 사람이 많고 따라서 처분하기도 쉽다는 장점도 있다. 만년필 초보자라면 만년필을 구할 때 가능하면 대형 플래그십 모델을 추천한다. 최소 80점 이상은 가는 선택이다. 모르는 동네에 가면 기사 식당에 가라는 말이나 마찬가지다. 스노클보다 PFM이 더 인기 있는 이유도 PFM이 플래그십이면서 대형 모델이기 때문이다.

PFM

1. PFM3에 주목해 보자

PFM 만년필 중 가장 희귀한 모델은 본문에서 이야기한 오토 그라프다. 그러나 오토그라프를 정상적인 방법으로 구하는 건 거의 불가능하다. 그런데 PFM3 모델을 찾다 보면 PFM 오토 그라프를 구할 수도 있다. 3과 오토그라프의 외관은 거의 흡사 하다. 차이점은 뚜껑에 있는 밴드다. 오토그라프는 밴드가 14K 인데, 아주 작게 14K라고 음각되어 있다. 맨눈으로는 거의 보이지 않을 정도의 크기다. 판매자가 PFM3 모델이라고 올린 사진에 밴드가 금으로 되어 있고, 밴드에 마치 상처처럼 보이는 부분이 있다면 실제로는 PFM 오토그라프 모델일 가능성이 높다. 일단 구매하는 걸 추천한다. 물론 PFM3 가격으로 말이다. 3과 오토그라프의 가격 차이는 다섯 배 이상이다.

2. 오토그라프 다음은 데몬스트레이터, 그다음은 5, 4, 3 순이다

PFM에서 오토그라프 모델 다음으로 선호되는 모델은 몸체가 투명한 데몬스트레이터다. 주의할 점은 데몬스트레이터 몸통의 크랙 여부다. 몸체가 투명한 바람에 크랙이 있으면 더욱 눈에 띈다. 특히 클립과 밴드 주변에 크랙이 많으므로 이 부분을 더욱 주목해서 살펴봐야 한다.

1, 2번 모델이 덜 선호되는 이유는 금촉이 아니기 때문이다. 선호되는 색은 단연 녹색과 회색이다. 5번 모델은 뚜껑에 도금이 되어 있고, 4번은 스테인리스, 3번은 플라스틱이다. 그래서 5, 4, 3 순으로 선호되고 가격 차이가 난다. 녹색에 금 뚜껑이라고 하면 PFM 오토그라프를 제외하고 가장 좋은 선택을 한 것이다.

3. 클립이 흔들리면 안 된다

PFM의 약점은 클립이다. 잡아서 힘을 조금 주었을 때 좌우로 흔들리지 않고 짱짱한 느낌이 있어야 한다. PFM의 클립은 수리하기 어렵다. 클립이 온전한 제품이, 몸통이 멀쩡하고 클립

이 흔들리는 제품보다 낫다.

4. 새 제품의 힌트는 몸통에 있다

가끔 거의 사용하지 않은 제품이 등장하는 경우가 있다. PFM
은 제품명과 가격을 몸통에 마킹해서 팔았다. 사용하다 보면
금세 지워진다. 만약 이 마킹이 남아 있다면 거의 새 제품과 마
찬가지다.

5. 펜촉에 때가 묻어 있는 걸 고르자

PFM의 펜촉에 커피 얼룩처럼 보이는 때가 묻어 있다면 거의
새것으로 볼 수 있다. 필러에 고장이 잦은 PFM의 특성상 구매
초기에 필러가 일찍 고장 나서 방치됐고, 그로 인해 사용을 거
의 하지 못한 제품일 가능성이 높다. 사용을 많이 한 PFM의 펜
촉은 잉크에 씻겨서 오히려 반짝반짝하다. PFM은 펜촉이 지
저분해야 사용을 덜한 제품이다.

오래된 것의 매력

옛날에는, 사내들이 외모도 준수하고 크기 또한 엄장嚴莊했다.

－《장미의 이름》(움베르토 에코 지음, 이윤기 옮김, 열린책들)

《장미의 이름》에 나오는 이 문장을 읽고 홀딱 반했다. 여기서 '사내'를 만년필로 바꾸면 평소에 생각하던 만년필의 역사와 꼭 들어맞기 때문이다. 이 문장을 읽고서는 독서를 이어 갈 수 없었다. 독서를 멈추고 잠시 눈을 감았는데 수많은 만년필들이 융단처럼 펼쳐졌다. 그중 몇 개는 코앞에 와 있었다. 내가 떠올린 녀석들은 워터맨의 3대장大將과 쉐퍼 라이프타임Sheaffer Lifetime, 파커51Parker 51, 몽블랑 마이스터스튁149Montblanc Meisterstück 149 다. 만년필에 대해 알게 되면 수없이 보고, 계속 입에 오르내리

는 명기 중의 명기들이다.

워터맨의 3대장은 58, 패트리션Patrician, 헌드레드이어Hundred year다. 이들 중 58은 한마디로 《장미의 이름》의 주인공인 윌리엄 수도사 같은 펜이다. 눈길을 끌 만큼 준수했고 다음 세대보다 머리 하나가 더 큰 장대한 펜이다. 58에서 5는 셀프 필러를 의미한다. 잉크나 물을 옮기는 데 필요한 기구인 스포이트 없이 잉크를 넣을 수 있는 잉크 충전 기관이 내장되어 있었다. 8은 8호 펜촉이라는 의미다. 58은 당시 워터맨의 최상위 라인이었다. 자동차로 치면 메르세데스의 S클래스 같은 급이라고 보면 된다. 58은 1915년에 등장했고 당대에는 적수가 없었다. 워터맨의 최전성기에 걸맞은 최고의 만년필이다.

1929년에 나온 패트리션은 귀족이라는 의미다. 그 이름처럼 화려하고 아름다운 펜이다. 하지만 58보다는 작았고 '엄장'한 느낌은 없었다. 58이 영화 〈장미의 이름〉에서 윌리엄 수도사 역할을 맡은 숀 코너리라면 패트리션은 엘리자베스 테일러 같은 느낌이다. 워터맨 3대장의 마지막인 헌드레드이어는 '100년을 보증한다GUARANTEED FOR A CENTURY'는 거창한 이름을 달고 나왔지만 앞의 두 만년필에 비하면 한참 모자랐다. 1939년 1세대, 1940년에는 2세대, 1941년에는 3세대, 1942년에는 4세대…. 1

워터맨 58(위)과 워터맨 패트리션(아래)

워터맨 헌드레드이어.

년마다 디자인이 바뀌는 등 갈팡질팡하다 관심을 받지 못하고 사라져 버렸기 때문이다.

워터맨에 비해 후발 주자인 쉐퍼, 파커, 몽블랑은 크기와 모양보다는 금을 적게 사용하는 쪽을 선택했다. 1920년 첫 등장한 쉐퍼의 라이프타임은 평생 보증에 걸맞은 아주 두꺼운 펜촉을 만들어 만년필에 끼웠다. 길이는 손가락 한 마디 반 정도에 두께는 내 엄지손톱보다 더 두꺼워서 책상에서 떨어지면 마루에 꽂힐 정도였다. 펜촉의 무게는 약 1.5그램이었는데 이 펜촉의 금이 해가 지날수록 다이어트하듯 무게가 줄었다. 곧 1.4그램으로 줄었고, 다시 1.3그램, 1.24그램, 이런 식으로 가벼워졌

쉐퍼 라이프타임 펜촉들.

다. 0.1그램 차이가 별것 아닌 것 같지만, 그 수가 100만 개라면 10만 그램, 100킬로그램이다. 2024년 8월 기준 시세로 계산했을 때 14K 금 100킬로그램이면 약 66억 원에 달한다.

파커의 금 다이어트는 더 창조적이었다. 1941년에 출시된 파커51은 시간이 지남에 따라 펜촉의 무게는 물론 뚜껑에 들어가는 금까지 줄였다.

1943년 1/10 16K GOLD FILLED

1947년 1/10 14K GOLD FILLED

1950년 1/10 12K GOLD FILLED

위의 문구는 이른바 금 뚜껑이라 불리는 금도금된 뚜껑에 새겨진 문구다. 1/10은 뚜껑 중량의 10분의 1이란 것이고, 16K, 14K, 12K는 금의 순도다. 즉 1943년산은 뚜껑 중량의 10퍼센트를 16K 금으로 썼다는 말이다. 이를 중량은 그대로 두고 14K, 12K로 금의 순도를 내렸던 것이다. 금을 통한 원가 절감이 어마어마했을 것이다. 파커51은 역사상 가장 많이 팔린 만년필 중 하나다. 1947년에만 210만 개가 넘게 팔렸다.

그렇다면 왜 처음부터 가벼운 펜촉과 얇은 금도금 뚜껑을 만

몽블랑149의 펜촉들.
위) 2020년 펜촉.
가운데) 2000년대 초반 펜촉.
아래) 1960년대 후반 펜촉.
해가 갈수록 펜촉 뿌리에
원가 절감을 위한
코스트 컷cost cut이 있음을
짐작할 수 있다.

들지 않았을까? 처음에는 그냥 몰라서 그랬던 것 같다. 두 만년
필 모두 당대 최고급을 표방하고 나온 터라 처음엔 온갖 정성을
들이고 물량을 아낌없이 투입해서 만들었을 것이다. 하지만 시
간이 지나면서 재료의 효율적인 투입과 부품 간의 밸런스를 알
게 된 것이 아닐까. 물론 워낙 많이 팔리는 바람에 원가 절감도
무시할 수 없었을 것이다.

현대의 원탑 몽블랑의 가장 대표적인 모델 몽블랑149는 어

떨까. 이번에도 펜촉의 무게를 확인해 봤다. 1970년대 초반, 2000년대 초반, 그리고 요즘의 펜촉이다. 세 개 모두 18K로 각각의 무게는 1.21그램, 1.18그램, 1.07그램이다. 몽블랑 역시 시간이 지남에 따라 펜촉의 무게가 줄어들었다.

어쨌든 나는 기술과 효율은 신경 쓰지 않고 아낌없이 물량을 쏟아부은 옛날 만년필이 좋다. 그 엄장한 모습에서 그리움과 함께 존경심이 솟아오른다.

Shall we dance?

허리를 세우고 고개를 들고 부드럽게 감싸듯 만년필을 잡는다. 힘을 빼고 겨드랑이에서 팔을 살짝 떼며 펜을 세우는 각도를 45~55도로 한다. 뚜껑을 꽂고 써도 되고 빼고 써도 되지만 펜촉과 일직선으로 꽂으면 마치 넥타이를 한 것처럼 멋있다. 잉크는 정통精通한 것을 넣고, 예민한 펜촉을 보호하기 위해 글씨를 다 쓰면 뚜껑은 바로 닫는다. 그리고 애정을 담아 매일매일 써주면 만년필은 당신의 유일무이한 파트너가 된다.

영화 〈쉘 위 댄스〉는 파트너에 관한 이야기다. 무엇하나 남부러울 것 없는 중견 기업의 경리과장인 주인공은 퇴근길 전철 안에서 창밖으로 댄스 교습소 창문에 서 있는 아름다운 여성을 바라보게 된다. 그 미모에 끌려 댄스 교습소에 등록하게 되고 그

의 댄스 생활이 시작된다. 하지만 세상에 마음대로 되는 일은 없는 법. 미모의 선생님은 눈길 한 번 주지 않고, 기초적인 스텝조차 엉뚱한 마음을 품은 주인공에겐 어렵기만 하다.

만년필과의 파트너십도 이와 비슷하게 시작되는 경우가 많다. 금으로 만들어진 펜촉과 화려한 캡링, 곡선이 부드러운 클립 등 아름다운 외관에 매료되어 덜컥 들이게 된 경우다. 딸깍하고 버튼을 눌러 바로 쓸 수 있는 볼펜과 달리 만년필은 잉크를 넣어 주어야 하는데, 잉크를 넣는 것도 쉽지만은 않다. 현대 만년필의 잉크 넣는 방법은 크게 두 가지다. 미국에서 개발된 컨버터 방식과 독일에서 처음 선보인 피스톤 방식이다. 컨버터 방식은 잉크가 들어 있는 카트리지를 쓸 수 있어 컨버터 및 카트리지 방식이라고 부르기도 한다.

기본적으로 두 가지 모두 충전 방법은 같다. 우선 펜촉을 잉크병에 담근다. 컨버터 방식은 몸통을 열고 속에 있는 컨버터를 돌려 잉크를 넣는 반면 피스톤 방식은 몸통을 열지 않고 ①뒷부분의 꼭지를 시계 반대 방향으로 끝까지 돌렸다가 ②다시 시계 방향으로 끝까지 돌리면 잉크가 채워진다. ③그리고 부드러운 휴지로 펜촉에 남아 있는 잉크를 깨끗이 닦아 주면 끝이다. 잉크를 바꾸거나 한 달에 한 번 정도 하는 세척은 잉크병이 아닌

만년필로 글을 쓰는 행위를 춤을 추는 것으로 상징화한 워터맨 광고.

맑은 물을 한 컵 떠서 펜촉을 담그고 잉크를 채우는 방법과 같이 하면 된다.

'정통(精通)한 잉크'는 유명하고 오래된 만년필 회사에서 나온 검증된 잉크를 의미한다. 예를 들면 파커 블루, 오로라 블랙, 펠리칸 블루, 몽블랑 블루 같은 잉크다. 만년필을 한동안 사용하지 않을 때는 반드시 잉크를 빼고 세척해서 보관해야 한다. 잉크가 채워진 채로 만년필을 그냥 두면 그 잉크가 굳어 잉크가 나오는 길을 막고, 한편으로는 내부의 부품이 부식되는 원인이 되기 때문이다. 만년필은 고급 자동차처럼 관리해야 하는 필기구다. 아무리 재미있어도 첫걸음은 어렵다. 댄스가 그렇듯 만년필도 마찬가지다.

댄스가 어려워도 주인공은 교습소에 계속 나왔다. 그러다 보니 어느덧 춤의 매력에 빠져들게 됐다. 움츠렸던 어깨가 활짝 펴진다. 허리는 곧추세우고 발걸음에도 활기가 생긴다. 골프에 빠진 사람들이 우산으로 스윙 연습을 하는 것처럼 주인공은 전철을 기다리면서도 스텝을 밟는다. 미모의 선생님 때문이 아니라 댄스 자체에 재미를 느끼게 된 것이다.

노을같이 고운 붉은색, 맑고 밝은 터키옥색 블루, 깊이를 알

수 없는 신비하고 위험한 정글을 표현한 녹색 등 그 끝을 알 수 없는 잉크의 세계와 아름다운 외관도 중요하지만 만년필의 진정한 재미는 내가 만들어 가는 나만의 필기감이다. 만년필의 펜촉 끝엔 이리도스민 또는 오스미리듐이라고 불리는 아주 단단하고 비싼 합금이 붙어 있다. 하지만 아무리 단단해도 잉크를 몇 번 채우고 비우면 펜 끝이 마치 살아 있는 것처럼 내게 조금씩 반응하기 시작한다. 같은 획劃도 이전보다 매끄럽게 써지고 펜 끝이 종이를 스치며 나는 "슥 슥" 소리는 점점 듣기 편해진다. 내 필기 습관에 길들여진 만년필은 이렇게 한 걸음씩 내게 다가온다.

그렇게 조금씩 잉크 한 병이 다 비워질 때가 되면 내 손과 만년필은 마치 춤추는 것처럼 자유롭게 종이를 날아다니게 된다. 거짓말 같다면 돌아오는 주말 시내에 나가 만년필 한 자루와 잉크 한 병을 사서, 만년필에게 "Shall we dance?"를 청해 보길 권한다. 만년필과 스텝을 밟다 보면 당신의 펜은 어느새 당신의 둘도 없는 파트너가 되어 있을 것이다.

볼펜과 만년필의 암흑기

펜 끝에 포인트 대신 볼ball을 붙인 필기구가 처음 나온 때는 1888년이었다. 실용적인 워터맨 만년필이 등장한 지 몇 년 지나지 않았고, 화살 클립으로 유명한 파커가 사업을 시작한 해이기도 하다. 나중에 볼펜이라고 불리게 된 이 필기구는 당시에는 상용화되지 못했다. 일단 기술이 성숙하지 못했다. 그리고 무엇보다도 볼펜은 사람들의 관심을 끌지 못했다.

당시 필기구 세계는 뚜껑을 열면 바로 사용할 수 있고, 마지막 한 방울까지 쓸 수 있는 실용적인 만년필에 관심을 두고 있었다. 만년필은 하루가 다르게 발전하고 있었다. 클립이 달렸으며 스포이트 없이 잉크를 넣는 방법이 개발됐고, 손잡이에서 잉크가 새는 문제가 해결됐다. 1920년대에는 만년필의 발전이 더

욱 가속화되어 평생 보증, 컬러, 플라스틱, 유선형 등이 트렌드
가 됐고, 1930년대에는 잉크의 잔량을 확인할 수 있는 새로운
잉크 충전 방식과 투톤 펜촉이 등장했다. 1920~1940년까지 약
20년 동안은 그야말로 만년필의 황금시대였다.

1940년대 필기구 세계는 격변기를 맞이한다. 두 개의 필기구
가 운석처럼 필기구 세상에 충돌했기 때문이다. 먼저 세상에 등
장한 것은 파커51이다. 파커51은 잉크가 말라붙는 현상을 최대
한 억제할 수 있도록 끝만 살짝 드러낸 펜촉에 완벽하게 아름다
운 유선형 몸체를 가지고 있었다. 파커51은 굉장한 인기를 끌었
고, 이 새로운 형태는 삽시간에 유명해져서 쉐퍼를 제외한 거의
모든 회사들이 파커51을 닮은 만년필을 내놓을 정도였다. 워터
맨이 만든 전형적인 만년필의 형태는 구식으로 전락했다.

두 번째 운석은 정체기를 극복한 볼펜의 등장이었다. 1945년
10월 29일 미국 뉴욕 김블 백화점에서 판매를 시작한 레이놀즈
볼펜은 첫날부터 1만 개가 팔릴 만큼 큰 관심을 끌었다. 하지만
실용성을 갖추지 못한 이 볼펜의 인기는 그저 거품일 뿐이었다.
이때부터 너도나도 볼펜을 만들기 시작했고 필기구 세계는 쓸
모없는 볼펜들로 가득 차게 된다. 그러나 불과 몇 년 지나지 않
아 1950년대 빅BIC과 파커PARKER 그리고 크로스CROSS에서 실

용성을 갖춘 볼펜을 선보이자 만년필의 매출은 뚝 떨어졌다. 그 격차는 시간이 지날수록 더욱 벌어졌다. 필기구의 중심은 순식간에 만년필에서 볼펜으로 옮겨 갔다. 볼펜이 필기구 세계의 새로운 강자가 된 것이다.

볼펜이 대세가 될 것을 예상하지 못한 만년필 회사들은 암흑기를 견디지 못하고 쓰러지거나 큰 타격을 입고 말았다. 만년필 종가인 워터맨이 쓰러졌고, 파커만큼 큰 회사였던 쉐퍼 역시 크게 흔들렸다. 유럽의 명가들도 예외는 아니었다. 독일에서 가장 오래된 만년필 회사인 죄넥켄이 문을 닫았고, 영국의 데라루사社도 만년필 사업을 접었다. 조터Jotter라는 좋은 볼펜을 가지고 있던 파커는 그나마 피해를 덜했다.

만년필 암흑기에 파커의 구명줄이 되어 준 파커 조터 볼펜.

세트로 구성되어 출시된 파커75 만년필(위)과 볼펜(아래).

 살아남은 회사들은 어떻게든 이 새로운 환경에 적응해야 했다. 그들이 선택한 방법 중 하나는 볼펜에 주도권을 주고 그에 어울리는 만년필로 세트를 구성하는 것이었다. 1960년 몽블랑은 대표 모델인 149를 제외한 나머지 144, 146 등 140 라인을 과감히 정리하고 볼펜에 어울리는 새로운 만년필 라인인 '2digit' 시리즈를 내놓았다. 파커 역시 1963년 파커75를 발표했는데, 파커75의 만년필과 볼펜 세트는 당대 최고라고 할 만큼 아름다웠다. 회사들이 선택한 또 다른 방법은 적극적으로 볼펜

파커75(위)와 파이롯트 캡리스(아래).

을 따라 하는 것이었다. 1963년 파이롯트Pilot는 볼펜처럼 뚜껑 없이 뒷부분을 돌리면 펜촉이 나오는 캡리스를 내놓아 위기를 돌파한다.

　이렇게 아득바득 살아남은 만년필 회사들은 고급 볼펜 시장이 몰락하면서 다시 기회를 잡는다. 누구에게나 어려운 시기는 있는 법이다. 어떻게든 극복하기 위한 노력에는 좋고 나쁨이 없다. 그러나 가장 나쁜 것은 아무것도 하지 않는 것이다.

동갑내기 학생 만년필

인류사에서 가장 큰 전쟁이었던 제2차 세계 대전은 전전戰前과 전후戰後 세계로 역사를 구분할 만큼 많은 것들을 바꾸어 놓았다. 필기구 세계도 예외는 아니었다. 1945년 뉴욕에서 등장한 레이놀즈 볼펜이 하루에 1만개가 팔린 것은 변화의 서막이었다. 그리고 전 세계적으로더 중요한 변화가 일어났다.

전후부터 1960년대 중반까지 약 20년 동안 일어난 베이비 붐은 사회에 큰 변화를 가져왔다. 베이비 붐 세대는 급격한 경제 성장과 하루가 다르게 발달하는 기술의 수혜를 받은 데다가 교육에 관심이 많고 수준 높은 소비를 하며 청년기를 보냈다. 베이비 부머 세대가 만년필을 사용한다면 더할 나위 없었겠지만 만년필 세계는 오히려 암흑기를 맞게 된다. 볼펜이 필기구

세계의 중심이 되었기 때문이다.

수많은 만년필 회사가 무너지고 흔들리던 가운데 만년필 세계는 새로운 만년필로 베이비 부머 세대를 겨냥한다. 1960년 파커와 펠리칸은 약속이나 한 것처럼 새 만년필을 출시하는데, 파커45와 펠리카노가 그 주인공이다. 이 두 만년필의 공통점은 바로 '학생 만년필'이라는 것이다. 파커와 펠리칸이 학생 만년필을 처음 만든 회사는 아니다. 학생 만년필은 1920년대에도, 그 전에도 있었다. 학생 만년필은 저렴한 모델이다. 1930년대 기준으로 어른들이 7~10달러 정도의 제품을 사용한다면 학생들은 1~2.5달러 정도의 제품을 사용했다. 저렴한 만년필은 튼튼하고 사용하기 쉽지만 몸통에 비해 펜촉이 작아 멋이 없고, 잉크 충전 방식 역시 시대에 뒤떨어진 것들이 대부분이었다.

1940년대 후반에 나온 파커21은 그런 면에서 본다면 꽤나 좋은 만년필이었다. 당대에 최고로 인기가 있었던 파커51과 외양이 별반 다르지 않고 성능은 거의 비슷했기 때문이다. 하지만 파커21의 인기 역시 오래가지는 못했다. 1953년대 등장한 카트리지 잉크 충전 방식이 새롭게 만들어지는 저가 만년필에 장착되면서 학생들의 눈길이 그쪽으로 향했기 때문이다. 그때 학생 만년필에는 다음과 같은 공식이 생겼다. 저렴한 가격과 카트리

1930년대 학생용품 카탈로그.

카탈로그 안에 수록된
학생용 만년필
'왈 옥스포드'와
'파커 챌린저'.

지 충전 방식의 조합이다.

　파커45는 이런 공식을 따르는 만년필이다. 하지만 파커는 이 것만으로는 성공할 수 없다는 것을 알고 있었기에 몇 가지 요소를 더 가미했다. 탄창을 쉽게 갈아 끼울 수 있는 유명한 권총인 '콜트45'에서 '45'를 빌려 모델명으로 삼아 카트리지를 탄창처럼 쉽게 갈아 끼울 수 있다는 것을 직관적으로 표현했고, 파커 조터로 실력을 인정받은 마법의 손, 돈 도만Don Doman에게 디자인을 맡겼다. 이렇게 탄생한 파커45는 학생은 물론 어른들도 관심을 가질 정도로 세련된 만년필이었다.

탄창을 갈아끼우듯 손쉽게 잉크를
보급할 수 있게 만들어진 파커45의 카트리지.

파커45와 같은 해에 출시된 펠리칸의 학생 만년필 펠리카노.

같은 해 출시된 펠리카노 역시 대충 만들어진 펜은 아니었다. 펠리칸은 펠리카노를 만들기 위해 오랫동안 준비를 해왔고, 1959년에는 교사와 글쓰기 강사 수천 명이 참여하는 대규모 프로그램을 진행하면서 학생용 만년필을 만들기 위한 준비를 마쳤다. 펠리카노 역시 카트리지 방식을 채택했고 몸통은 파랑, 뚜껑은 은색을 입혔다. 펜촉은 단단하게 만들었다. 파커45의 전세계적인 성공에 비할 바는 아니지만 펠리카노는 독일에서만큼은 성공을 거두었다. 펠리카노를 이어 이듬해 독일의 게하Geha는 녹색 몸통에 카트리지를 채택한 만년필을 내놓았고 몽블랑

역시 카트리지를 채택한 만년필을 출시하게 된다.

　파커45와 펠리카노는 동갑내기이고 베이비 붐 세대에 늘어난 학생을 위한 만년필이라는 점에서 자주 비교된다. 성공의 크기로 본다면 파커45와 펠리카노는 비교하기 어렵다. 하지만 오래 살아남은 것은 펠리카노다. 파커45는 2007년경 단종되었지만 펠리카노는 여전히 생산되고 있다. 다만 파커45는 처음부터 단종될 때까지 거의 변함없는 모습이었지만, 펠리카노는 여러 번 모습이 바뀌었다.

　나에게 둘 중 최고의 학생 만년필이 무엇이냐고 묻는다면 이렇게 답하겠다. 역사상 최고의 학생 만년필은 파커45, 현존하는 최고의 학생 만년필은 펠리카노라고. 그렇지만 지금 시대에 학생들이 무엇이든 만년필을 쓰는 모습을 볼 수 있다면 그것이 최고의 만년필로 보일 것 같다고 말이다.

만년필의 완성은 클립

우리가 일상에서 사용하는 클립Clip은 철사를 타원으로 만들고 그 안에 한 번 더 타원을 만들어 여러 장의 종이를 집어 한꺼번에 끼울 수 있는 물건이다. 이런 클립이 만년필에도 있다. 뚜껑 중앙에 넥타이처럼 매달려 있는 것, 이것이 클립이다. 셔츠나 안주머니에 만년필을 끼울 수 있도록 하는 간단한 역할을 하는 것으로 사실 반드시 필요한 부분은 아니다. 하지만 시대를 주름 잡았던 최고의 만년필들에는 예외 없이 클립이 달려 있다.

클립은 1904년 워터맨이 처음 부착했다. 가장 오래된 회사이니 당연하다고 생각할 수 있지만 워터맨이 클립을 부착한 데에는 복합적인 이유가 있었다. 그중 하나를 고르면 콘클린사社를 빼놓을 수 없다. 1900년대 초 콘클린은 워터맨의 가장 강력한

경쟁자였다. 콘클린은 스포이트 없이도 잉크를 넣을 수 있는 장치를 만년필 내부에 장착해서 큰 성공을 거두며 워터맨을 턱밑까지 추격하고 있었다.

발등에 불이 떨어진 워터맨은 부랴부랴 콘클린처럼 스포이트가 필요 없는 충전 장치를 만들었다. 그러나 콘클린에게는 워터맨과는 다른 장점이 또 있었다. 콘클린 만년필은 책상에 놓아도 구르지 않아 바닥에 떨어질 염려가 없었던 것이다. 워터맨이 궁리 끝에 내놓은 해답은 클립이었다. 몸통에서 불룩 튀어나오는 클립을 달면 구를 염려가 없어지기 때문이다. 이 클립을 지금처럼 셔츠나 안주머니에 꽂는 용도로 보기에는 무리가 있다. 당시 만년필들은 밀폐성이 떨어져서 뚜껑을 닫아 놓아도 잉크가 새기 일쑤였기 때문에 옷에 만년필을 꽂고 다니기는 부담스러웠다.

어찌 됐든 워터맨사는 끝에 동그란 구슬을 달고 "클립 캡CLIP-CAP"이라고 새긴 클립을 당시 돈 25센트에서 2달러를 내면 달아 주었다. 25센트는 기본형이고, 2달러는 14K 금으로 만들어진 것이었다. 만년필에 자동차처럼 옵션을 달아 판매한 것이다. 당시 사람들이 이 옵션을 얼마나 선택했는지는 알 수 없다. 하지만 만년필 회사들은 워터맨의 시도를 곧 따라 하기 시작했다.

워터맨58의 클립.

1907년 워터맨 다음가는 회사였던 파커와 콘클린을 비롯한 몇몇 회사들은 V.V 클립Van Valkenburg, 특허로 상단을 누르면 집게처럼 벌어지는 클립을 달았고, 얼마 후 잉크가 새지 않는 안전한 뚜껑이 등장하자 다른 회사들도 클립을 옵션에 넣기 시작했다.

1913년 창업한 쉐퍼는 클립을 좀 더 발전시켰다. 쉐퍼의 클립은 기능에 충실한 워터맨의 "클립 캡" 클립과 다르게 "SHEAFFER-CLIP"이라고 회사명을 새겨 넣었다. 클립에 쉐퍼

를 나타내는 상징성을 담아낸 진화된 클립을 선보인 것이다.

쉐퍼의 성공은 한마디로 파죽지세破竹之勢였다. 1914~1925년 사이 만년필 시장이 400퍼센트 성장할 때 쉐퍼는 2,000퍼센트 성장했다. 물론 1920년대 당시 가장 뛰어난 잉크 충전 방식이었던 쉐퍼의 레버필러가 성공의 가장 큰 요인이었지만, 사업 초기부터 제시한 셀프 필러+클립+스크루캡(나사식으로 뚜껑을 돌려 잠그고 여는 방식)의 조합은 당시에는 가장 탁월한 판단이었다.

쉐퍼와 둘도 없는 라이벌이었던 파커는 뭘 하고 있었을까? 파커 역시 끊임없이 노력하고 있었다. 짧게나마 V.V 클립을 장착한 적이 있고, 1910년대 초반에 등장하여 1916년까지 사용된 레벨록Level-Lock 클립은 성공하지는 못했지만 자사만의 정체성을 가진 클립을 갖고자 하는 파커의 열망을 보여 주었다. 이러한 열망은 1916년에 결실을 맺었다. 새로운 클립의 아이디어는 파커 공장에서 일하던 직원으로부터 나왔다.

파커사의 클립은 단순하지만 혁신적이었다. 뚜껑을 두 부분으로 나누어 위쪽으로는 수나사를 파고 아래쪽에는 암나사를 만들어 납작하고 동그란 고리washer가 달린 클립을 그 사이에 끼워 돌려 클립을 고정하는 것이었다. 이 클립은 와셔 클립washer clip이라고 불렸는데, 조립하기 쉽고 튼튼한 데다 분

파커 와셔 클립의 특허도(왼쪽)와 파커의 화살 클립(오른쪽).

해도 쉬워서 수리도 어렵지 않았다. 만년필 역사상 최고의 클립이 탄생한 것이다. 파커 클립이 다른 회사와 달랐던 점은 또 있다. 파커사는 클립을 달면서 'CIIP'이라는 명칭을 빼버리고 'PARKER'와 특허 날짜만 새겨 넣었다. 앞으로 파커의 클립이 곧 파커를 상징하게 되리라는 것을 예견한 듯한 상징적인 변화였다. 파커의 역사와 품질을 상징하는 화살 클립은 1932년에 등장한다. 이때부터 파커는 클립에 'PARKER'라는 글자마저 빼버렸다. 이제 화살은 곧 파커를 상징하게 된다.

파커의 와서 클립은 특허 기간이 만료되자 만년필의 기본이 됐다. 자존심이 강한 몇몇 회사를 빼면 대부분의 회사들이 와서 클립을 채용했던 것이다. 몽블랑은 물론 펠리칸, 오로라 같은 내로라하는 회사들도 와서 클립의 완성도와 안정성을 외면하지 못했다.

우스갯소리로 "패션의 완성은 얼굴"이라고들 한다. 만년필의 얼굴은 클립이다. 그러니까 만년필의 완성은 곧 클립이다.

생존의 조건

만년필 역사상 가장 인기가 좋았던 파커51은 1978년 공식적으로 생산이 중단된다. 지금도 인기가 있는 이 만년필이 생산이 중단된 이유는 당시에는 팔리지 않았기 때문이다. 1941년에 나온 파커51은 그 시대의 유행을 잔뜩 품고 있어 당시의 빌딩, 자동차, 텔레비전, 라디오와 어울렸지만, 1970년대의 분위기와는 어울리지 않았다.

아무리 품질이 좋아도 유행에 어울리지 못하면 구식 물건이 되고 신식에 밀려나는 것이 세상 이치다. 그런데 최근 이 파커51이 복각됐다. 요즘 유행에 맞게 뚜껑은 돌려 잠그는 나사식으로 변화를 주고, 잉크를 넣는 방법도 컨버터 방식으로 바뀌었다. 이 복각된 파커51은 성공할 수 있을까? 이것 역시 답은 간

최근에 복각된 파커51. 돌려 잠그고
열수 있는 나사선이 있는 뚜껑으로
바뀌었다.

1980년대 크로스사社는 볼펜 매출이
줄자 역량을 모아 시그니처Signiture
만년필을 출시했다. 이 만년필은 몽
블랑149, 파커 듀오폴드, 펠리칸
M800과 경쟁하길 원했지만 크게
성공하지 못했다.

단하다. 현대와 어울릴 것인가를 생각해 보면 된다.

1980년대 필기구 세계를 장악한 볼펜에 이상기류가 형성되기 시작했다. 1950년대 중반부터 약 30년 동안 필기구 세계는 저가는 물론 고급품까지 온통 볼펜의 세상이었다. 고급 시장에서 파커75 만년필이 고군분투 중이었지만, 크로스의 고급 볼펜에겐 역부족이었다. 그런데 이 고급 볼펜인 크로스가 1980년대 들어서면서 매출이 줄기 시작했다. 크로스 볼펜도 파커51처럼 한 세대가 지나면서 유행에 뒤처지게 된 것일지도 모르겠다. 어쨌든 크로스 볼펜의 매출은 줄기 시작했다.

그리고 그 고급 필기구 시장을 잠식한 것은 만년필이었다. 그렇다고 파커75의 매출이 늘어난 것은 아니었다. 파커75 역시 나온 지 30년이 다 된 아버지 세대의 만년필이었기 때문이다. 그 자리는 새로운 만년필들이 채우기 시작했다. 그렇다고 완전히 새로운 것들은 아니었다. 사실 새롭다는 것만으로는 성공하기 어렵다. 특히 필기구 세계처럼 보수적인 동네에서 새로운 것은 실패하기 십상이다. 그렇다고 너무 눈에 익은 모양새로 만들어도 역시 좋은 선택은 아니었다.

절묘한 해법은 우연인지 몰라도 독일 펠리칸사社에서 가장 먼저 내놓았다. 1950년대 할아버지 세대에 만년필이었던 펠리

칸 400을 현대적인 감각으로 복각했는데, 이것이 성공했다. 당시 가장 큰 만년필 회사였던 파커는 이 새로운 유행을 읽어 내지 못했다. 파커75에 미련이 남았는지 이것을 살짝 변형하여, 같은 펜촉에 크기만 키운 파커 프리미어를 내놓았지만 큰 호응은 없었다.

반면 워터맨이 사업을 시작한 지 100주년을 기념하여 내놓은 '맨 100 Man 100'은 큰 성공을 거두었다. 맨 100은 1910년대의 외관에 현대의 기술을 반영하여 만들어졌다. 해법은 확실해졌다. 최소한 한 세대 이전의 명작을 현대의 감각으로 만드는 것이었다. 여기에 덧붙여 커다란 펜촉을 장착하는 것이 필요했다. 1987년 파커는 1920년대의 명작 듀오폴드를 새롭게 복각했고, 같은 해 펠리칸은 400을 복각한 M400의 크기를 키우고 큰 펜촉을 장착하여 M800을 내놓았다. 이 둘은 큰 성공을 거두며 지금까지 살아남아 현대의 명작이 됐다.

영원한 만년필은 없다. 하지만 오래 살아남는 만년필은 있다. 가장 중요한 것은 품질이다. 위에 언급된 만년필 중 품질이 떨어지는 만년필은 없다. 품질은 당연히 갖추어야 한다. 두 번째 유행을 받아들이는 것이다. 유행에 뒤처지면 품질이 좋아도 살아남을 수 없다. 세상이 변화에 예민하게 귀를 기울여야 한다.

펠리칸 'M800'의 다양한 버전들.

1920년대 명작을 현대적인 감각으로 복각한
파커 '듀오폴드'.

1910~1920년대 만년필을 현대적인 감각으로
복각한 워터맨 '맨 100 패트리션'.
밴드는 1929년에 나온 패트리션을 오마주한 것이다.

세 번째는 유행을 따르되 자기중심이 있어야 한다는 것이다. 중심이 없이 유행을 좇다가 유행이 끝나면 유행과 함께 소멸될 운명을 맞을 수밖에 없기 때문이다. 이렇게 쓰고 보니 만년필의 흥망성쇠가 우리네 인생과 닮아 있는 것 같다.

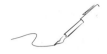

유행은 어디에서 오는가?

재클린 리 부비에Jacqueline Lee Bouvier, 1929~1994라는 이름을 들어본 적이 있는가? 그는 미국의 저술가이자 출판인이었다. 그러나 우리에게는 미국의 제35대 대통령인 존 F. 케네디의 부인으로 알려져 있다. 재클린 케네디 혹은 재키 케네디라고 하면 비로소 익숙한 이름일 것이다. 작고한 지 오래됐기 때문에 요즘에는 조금 뜸하지만 재클린 여사가 생존했을 당시에는 세계적인 유명인사였다. 케네디 대통령이 암살당한 뒤 재혼한 남편은 당시 선박왕으로 불렸던 그리스의 아리스토텔리스 오나시스였다. 화제를 몰고 다녔던 그녀는 일거수일투족이 뉴스가 되는 '뉴스 메이커'였고 패션의 아이콘이었다.

그녀의 영향력은 세계적이었다. 필박스햇pill box hat은 당시

필박스햇을 쓴 재클린 오나시스 캐네디.

유행과 거리가 있었지만 그녀가 착용한 이후로 거리에는 이 모자를 쓴 여성들로 넘쳐났다. 그밖에도 커다란 선글라스와 파스텔톤 투피스는 그녀의 상징이라고 해도 과언이 아니다. 특히 그녀가 들었던 구찌 백은 선풍적인 인기를 끌어서 아예 구찌 재키백으로 불릴 정도였다. 지금도 구찌는 재키 컬렉션이 주요 라인업 중 하나다.

그런데 그녀에 대해 대중에게는 잘 알려지지 않은 사실이 있다. 이 글을 쓰는 이유이기도 하다. 재클린 여사는 하루에 담배를 세 갑씩 피우는 체인 스모커 chain smoker, 즉 줄담배를 피우는

체인 스모커였던 재클린 여사.

사람이었다. 과거에는 전자 담배가 없었으니 담배를 피우려면 라이터가 필수였다. 그녀가 사용했던 라이터는 검은색으로 옻칠한 바디에 테두리를 금도금하고, 한가운데에는 금색으로 대문자 J가 상감되어 있었다. 그녀의 전용 라이터를 만든 회사는 듀퐁이었다.

재클린 여사는 이 라이터가 상당히 마음에 들었던 모양이다. 1973년 그녀는 듀퐁에 이런 요청을 했다. "이 라이터에 어울리는 볼펜을 만들어 달라." 세기의 인플루언서인 재클린의 요청에 듀퐁도 화답했다. 듀퐁은 재클린 여사의 요청에 따라 불을

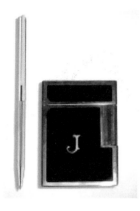

재클린의 라이터와 만년필.

붙일 때 돌리는 라이터의 롤러roller를 볼펜의 몸통 디자인에 적용했다. 이렇게 탄생한 듀퐁의 볼펜 라인이 듀퐁 클래식Dupont Classiques이다. 이 볼펜은 큰 성공을 거둔다.

듀퐁 클래식을 언급한 이유는 듀퐁 클래식이 만년필 래커lacquer 시대와의 연결 고리이기 때문이다. 래커는 도료를 칠해서 단단하게 굳힌 것을 말한다. 래커는 합성 래커와 천연 래커로 나뉘는데, 대부분의 만년필들은 합성 래커다. 반면 옻칠은 대표적인 천연 래커다. 듀퐁 클래식은 금도금과 은도금에 옻칠을 한 천연 래커 볼펜이었다.

만년필의 역사가 처음 시작된 1883년부터 1924년까지 약

듀퐁 클래식 볼펜. 파커75 래커.

40년간은 하드러버경화 고무의 시대였다. 이어 1924년 쉐퍼가 CNCellulose Nitrate 소재의 플라스틱 만년필을 들고 나와 대성공을 거두면서 CN 플라스틱 시대가 1941년까지 이어진다. 1941년에는 그 유명한 파커51의 엄청난 성공으로 뚜껑은 금속, 몸통은 플라스틱인 하프 앤 하프half and half 시대가 열린다. 학생 만년필로 대히트한 파커45도 하프 앤 하프다. 하프 앤 하프 다음에는 올 메탈all metal 시대다. 1964년에 나온 뚜껑과 배럴이 금속인 파커75가 올 메탈 시대를 열었다.

올 메탈 시대는 만년필의 부활이 시작된 1982년까지라고 할 수 있다. 이 기간 중에 래커 만년필 시대가 포함된다. 1970년대

중반부터 금속에는 없는 색상인 알록달록한 만년필들이 등장하기 때문에 개인적으로는 올 메탈 시대의 지류로 래커 만년필의 시대를 넣는 것도 좋겠다고 생각한다. 어쨌든 재클린 여사로 인해 만년필에 래커 시대가 열린 것은 사실이다. 1974년에는 워터맨도 신제품 젠틀맨을 내놓으면서 래커 만년필을 출시했고, 듀퐁은 래커의 다른 버전으로 옻칠 만년필을 내놓았다. 얼마 뒤에는 파커도 파커75 래커를 내놓았고, 쉐퍼는 타가Targa 래커를 출시했다. 이렇듯 듀퐁 클래식에서 시작된 래커 스타일에 당대의 가장 큰 만년필 회사들이 참여하면서 명실공히 만년필 세계의 유행이 된 것이다.

그렇다면 순전히 재클린 여사 때문에 래커 만년필이 세계적으로 유행한 것일까? 그렇지는 않다. 재클린 여사가 효시를 날렸다고 할 수는 있어도 유행 자체를 창조했다고는 할 수 없을 것 같다. 유행은 어떤 한 사람이 만들 수 없다. 당대의 수많은 사람들이 동의하고 허락을 얻어 내야 한다. 누군가 먼저 시작해서 눈길을 끌 수는 있지만, 그다음에 그것을 따르고 따르지 않고는 오로지 개개인의 몫이다. 결국 세상을 바꾸는 것은 우리 모두의 마음이다.

만년필 탐심

인문의 흔적이 새겨진 물건을 探하고 貪하다

1판 1쇄 발행	2018년 12월 14일
2판 1쇄 발행	2024년 8월 31일

지은이	박종진

펴낸이	이민선, 이해진
편집	홍성광
디자인	박은정
제작	호호히히주니 아빠
인쇄	신성토탈시스템

펴낸곳	틈새책방
등록	2016년 9월 29일 (제2023-000226호)
주소	10543 경기도 고양시 덕양구 으뜸로110, 힐스테이트 에코 덕은 오피스 102-1009
전화	02-6397-9452
팩스	02-6000-9452
홈페이지	www.teumsaebooks.com
인스타그램	@teumsaebooks
페이스북	www.facebook.com/teumsaebook
유튜브	www.youtube.com/틈새책방
전자우편	teumsaebooks@gmail.com

ISBN 979-11-88949-67-0 03640